職人魂
創新路

15 個工藝品牌的進化之道

從職人進化之路看見臺灣工藝新價值

國立臺灣工藝研究發展中心主任 許耿修

近年來臺灣工藝產業多朝向文化創意方向發展，在以創新設計為主流的趨勢中，許多工藝美術作品或家具家飾、生活用品等工藝產品，不乏由傳統老字號或世代傳承的新世代工藝家產出，亦有多位新銳設計師從傳統技藝或材質，加入新元素而產出新穎的工藝作品，臺灣工藝在新世代傳統基礎及致力創新活化下，已同時呈現豐富多樣的工藝文化。

「工藝老字號傳承軌跡與活化再生調查計畫」為國立臺灣工藝研究發展中心於二〇一七年委託遠流出版公司台灣館進行之調查計畫，主要希望藉此瞭解工藝新世代在面臨大環境轉變、現代生活需求轉型或震災等災害劇變下，「如何堅持傳統開創新局？如何將沒落的產業或材料重新應用？如何從匠藝轉型為設計導向？」等幾項重點。

該調查計畫是以臺灣本島的工藝老字號、跨世代工藝家族為主要研究對象，並依據既定的對象選取標準，於陶瓷、玻璃、染織、金工、漆藝、石藝、木藝、竹藝、紙藝等工藝領域各自選取一至數家為研究對象，透過深度訪談將總計二十家的發展歷程、傳承與育成、工藝技術、材料運用、設計整合、在地脈絡、產品種類及特色、行銷經營、核心精神、未來展望等各個發展面向，詳實地記錄撰寫，成為珍貴的調查資料。

近幾年，本中心致力於推廣工藝文化與扶植工藝產業，陸續出版工藝相關專書，得以讓大眾認識臺灣

工藝的美好、了解各工藝領域職人的努力與堅持。本書《職人魂‧創新路》即是在此概念下，以「工藝老字號傳承軌跡與活化再生調查計畫」內容為基底，挑選其中十五家具有十年以上的發展歷程、並且在新一世代致力創新活化下，呈現出多樣性的工藝風貌。

本書透過遠流出版公司台灣館專業的文字編輯、生動活潑的版面設計，將臺灣工藝世代傳承的動人故事與現代工藝價值——其「活化再生」與「創新」歷程，完整呈現在大家眼前，不僅可一窺工藝產業的轉變，十五個工藝品牌的進化之道更可作為有心經營該工藝領域的店家參考，不啻為一本工藝創新的參考專書。

為進擊的職人按讚

遠流台灣館

工藝文化源自於族群與地方特有的生活方式，因此每個時代的工藝作品，都可視為一地歷史、藝術及文化特色的表徵。但傳統工藝的永續，絕非是封存於博物館中的文化遺產，要能賦予新生命與活化再利用以符合當代需求，才是落實傳承的正確途徑。《職人魂‧創新路》即是抱持這樣的信念，在國立臺灣工藝研究發展中心的支持下，遠流台灣館團隊採訪記錄了十五個懷抱熱血初心的跨世代職人家族，如何正面迎擊時代挑戰，為傳統工藝找出進化之道的過程。

遠流台灣館是以整理、傳揚在地文化美學價值為使命的編輯工作室，長期以來，本土工藝一直是我們持續關注的方向和主題。從二○一○年起，即陸續製作出版了《尋百工》、《職人誌》等呈現臺灣工藝職人身影百態的圖書；二○一五年，我們正式與國立臺灣工藝研究發展中心展開合作，共同規劃了《好物相對論─生活器物》、《好物相對論─手感衣飾》兩本從工藝家與生活家相互激盪的美學圖文書；二○一六年則重整並復刻了臺灣工藝之父顏水龍的重要經典《臺灣工藝》，回溯七十餘年前先知先行者對臺灣工藝產業的整體盤整與思考，於今看來仍相當具有參考價值。

二○一七年，我們繼續在國立臺灣工藝研究發展中心支持下，進行了長達一年的「工藝老字號傳承軌跡與活化再生調查計劃」，師法顏水龍先生，深入訪查了陶瓷、玻璃、染織、金工、漆藝、石藝、木藝、竹藝、紙藝等九大類、二十個跨世代工藝家族，從數次訪談中，深深感受到今日臺灣工藝產業所面

4

臨的困境與挑戰依然十分艱鉅，然而在時代強風吹襲下，職人的堅持力與創新力又是多麼難得可貴，值得好好珍惜並引為借鏡。

這本書的內容便是植基於「工藝老字號傳承軌跡與活化再生調查計畫」的成果，我們從調查報告中擇選具有參考性與指標性的十五個跨世代工藝家族作為進一步報導對象，選取的標準如下：

（一）至少具有十年以上發展歷史。

（二）必須有傳承的軌跡，但不限於家族傳承。

（三）作品質量在同類型中具有領頭羊或標竿性之指引地位。

（四）具有活化再生傳統技藝或多元創新經營的歷程。

（五）擁有產業或市場競爭潛力。

有別於田野報告書以口述第一人稱記錄，本書內文以報導體重新改寫，呈現工藝家族世代傳承的故事與活化再生的創新歷程，此外並穿插特別設計的各種子題方塊與對話邊欄，希望讓表達更加活潑，傳遞的經驗心得更實用具體。包括：

＊**品牌三大特色**：歸納整理該店家三大特點，讓人快速掌握其成功之鑰。並以特色插圖，展現品牌精神。

＊**工藝小常識**：一般人有興趣、易理解之相關工藝知識。

＊**手路報恁知**：該工藝技術製作流程與說明。

＊**世代對話**：工藝家族中不同世代經營者之觀點與心路。

＊**品牌代表作**：圖文說明三至五件代表性產品。

＊**經營會客室**：以問答方式，呈現品牌於行銷經營、設計研發、傳承育成等心得，兼及未來展望。

從進行田野調查時的初次拜訪，到本書的編輯製作出版，一年來再度數次與十五個工藝家族相遇，有如與老友重逢，倍感親切，一有新的進展，也為他們感到高興，像是卓也藍染專賣店擴展到臺北來；那都蘭工作室的將博·里漢得到耆老與儀式的應允，可以使用傳統地織機來織布；德豐木業的民宅「半半

5

齋」作品，獲得二〇一八臺灣住宅建築獎首獎；天冠銀帽的「天冠工藝美學館」成立，正式跨足於金工美學的推廣。也有讓人感到惋惜的消息：父與子石雕藝術茶盤的陳世昌先生，於今年（二〇一八）四月過世，面對老藝師的凋零，也讓我們驚覺及時記錄與傳承保存的重要性。

去年此刻，許多工藝店家聊著技術人才斷層的危機、市場開拓的瓶頸，努力不懈中，仍難掩對前景的憂心。希望藉由本工藝專書的出版，可以讓大家看見職人在本位上的堅持與努力，進而支持臺灣的工藝品，使臺灣工藝真正成為能立足國際、永續發展的重要文化資產。

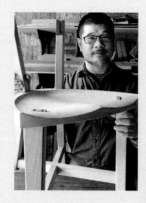

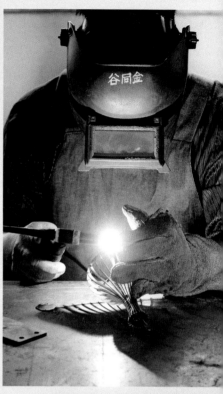

目次 contents

15個工藝品牌的進化之道-------------- 20

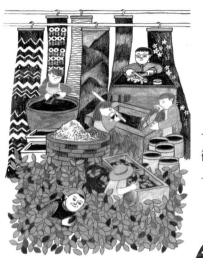

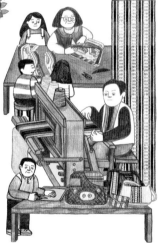

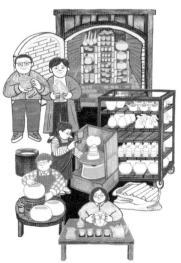

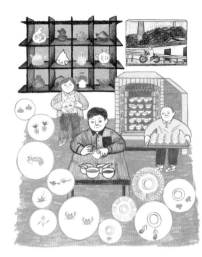

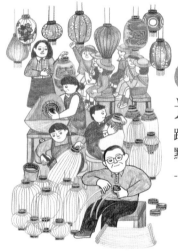

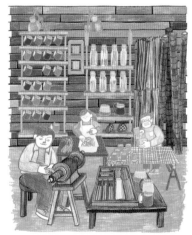

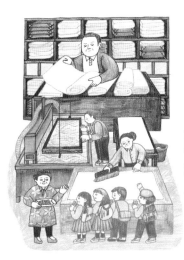

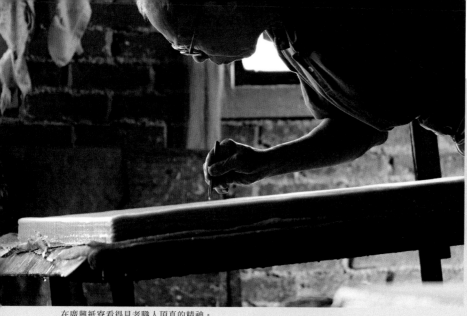

在廣興紙寮看得見老職人頂真的精神。

六個面向，看臺灣工藝創生十五帖

每一個工藝品牌都有屬於自己的故事，每一個跨世代工藝家族都有其獨到的永續創生經驗談。

本書十五篇深度報導，詳盡提供了第一手的經營心得及發展脈絡，透過當事人的親身口述與報導者的深入分析，能進一步了解他們曾面臨的瓶頸困境與轉型成功的原因，不僅可作為公部門之產業輔導及同業間學習觀摩的參考，對一般民眾來說，也能透過閱覽培養美學品味與工藝鑑賞能力，更加知道如何摯愛臺灣這塊土地！

頂真的職人精神，不論產業規模大小

在十五家案例裡，以「永興家具」、「春池玻璃」二家達到企業化的規模，員工總數百人以上；其中「永興家具」擁有博物館、文創商品、木工學堂、刊物出版等八大版圖，跨足兩岸市場。探究其能在市場上獨占鰲頭的原因，乃在於第一代老頭家以好品質、好手藝奠定下事業的基礎，並保有技術純熟、經驗豐富的老師傅，成為地方產業（臺南家具、新竹玻璃）的領頭羊；再則新一代為行銷、管理人才，

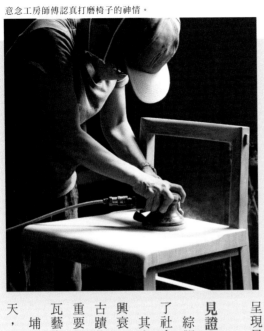

意念工房師傅認真打磨椅子的神情。

懂得整合資源，開創符合現代生活需求的產品。

大部分的工藝店家屬於五十人以下的中型規模，如「安達窯」、「三和瓦窯」、「卓也藍染」、「意念工房」、「德豐木業」、「谷同金」、「光遠燈籠」、「廣興紙寮」等。皆因其具有技術研發創新的能力，在部分機械的輔助下，轉向半自動化生產，不僅縮短了傳統純手工的製程，還能走向模組化量產、擴大產能；有些更兼顧多角化經營，成立觀光工廠或體驗工坊，發展文創商品，擴大工藝領域，使事業獲得穩定成長。

「立晶窯」、「那都蘭」、「天冠銀帽」、「元泰竹藝社」、「父與子石雕藝術茶盤」，仍偏工作室模式經營。其原因礙於大多工藝技術必須仰賴手工無法量產，或是市場需求未達量產的標準，有些也因無多餘資金擴充設備，使得規模發展受限。

但不論產業規模大小，在工藝領域內都可看出職人頂真執著的精神，固守在崗位上持續耕耘努力，以呈現最完美的作品。

見證產業變遷，與在地脈絡結合

綜觀十五家個案的發展歷程，從十幾年至近百年不等，可說都歷經了社會與產業變遷才能至今不墜。

其中以「三和瓦窯」歷史最為悠久，不僅見證了高雄大樹瓦窯業的興衰，成為全臺碩果僅存的一間瓦窯場，也是目前唯一提供臺灣磚瓦的古蹟修復材料指定廠商；對於臺灣磚瓦產業和磚瓦文化來說，是一處重要的文化資產，並成立「大樹鄉瓦窯文化協會」，共同推展傳統磚瓦藝術。

埔里是臺灣手工造紙的故鄉，「廣興紙寮」在走過半世紀後的今天，不僅是當地現存屈指可數的手工造紙廠，更是臺灣第一家兼及

文化保存的觀光紙工廠。並以在地性農產品作為產品發展的優勢，以其精湛的手工造紙技藝，結合廢棄不用的茭白筍殼、葉，創研出別具地方特色的「茭白筍紙」，深受書畫家所喜愛，還兼具生態及環保概念，具有全臺灣、全世界僅有的獨特性。

至於臺南府城，是傳統宗教產業重要的工藝聚落，更是金銀細工的大本營、銀帽製作工藝的重鎮，「天冠銀帽」雖然成立時間只有二十年，但在厚實的技藝基礎下，加入創新、跳脫傳統的新思維，從為神明服務的工藝，躍升至時尚舞台，在府城銀帽產業中開創出一條令人驚豔的道路。

工藝技術改良創新，居同業領頭羊

為因應時代潮流的變遷，十五家案例在工藝技術上幾乎都具有改良與研發創新，並透過研究開發，在製程與設備上獲得突破，讓其在同業中居有領先的地位，奠定根基。

如「卓也藍染」便是相當成功一例，花了十幾年時間將整個採藍、浸泡、打藍、製靛、收藍靛過程改成電

卓也藍染自種藍草，以掌握藍靛品質。

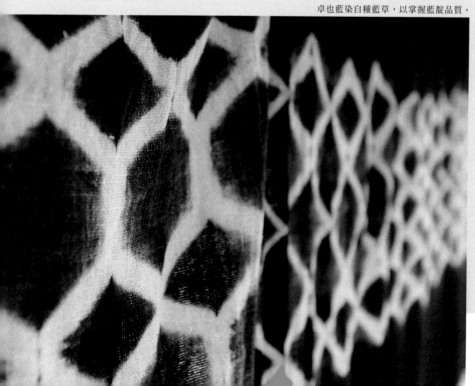

動化，加上連續藍染機的研發成功，不僅將布染得快、漂亮，品質又穩定，更能可貴的是，產業化的過程並未減低手工染纈的藝術性。同樣的，「光遠燈籠」擁有「為竹片套上接頭」和「一體成形」二項專利，解決了產能不足及人員短缺的問題；此外還運用TC布來印刷，將圖案直接壓印在布料上，大大縮短了傳統燈籠的製作時程。「廣興紙寮」則是憑藉著造紙職人的經驗與技術，不斷創新改良手工紙的配方與製程，依每位客人的需求重新客製，為每一批紙張製作生產履歷，因而在業界擁有手工紙品項最多、品質最好的口碑。

以生活為導向，產品設計符合現代需求

由於現代生活型態的轉變，傳統工藝的使用情境已與昔日大不相同，因此在產品設計上，更強調實用及美觀，與現代生活緊密結合。這一點，在新一代的接班人身上特別明顯。

例如「安達窯」第二代加入後曾經每年推出一款動物系列的設計；二〇一四年所推出的《沖茗》青瓷濾茶器，更是吸引全球客人喜愛，擴大消費客層。其研發動機來自這幾年對食安問題的關心以及符合自泡茶飲的潮流，一般市面所見辦公室用的沖茶器多為不銹鋼或不耐高溫的橡膠、塑膠材質，且造形也較為傳統呆板，安達

安達窯的《沖茗》青瓷濾茶器。圖為素坯。

天冠銀帽《風的線條》作品，從傳統走出創新。

窯克服技術問題，設計出洋蔥發芽造形的青瓷沖茶器，讓品好茶也可以是很輕鬆簡單的享受。

「天冠銀帽」則運用纍絲、鏤空等技法，將原本裝飾在銀帽上的鳳凰、牡丹、如意等傳統紋飾化繁為簡，創作一系列生活銀飾用品，如花器、燈罩、項鍊配飾等，讓傳統轉化為當代設計的作品。同樣的，

「永興家具」也是將傳統雕龍雕鳳的紅木家具，簡化為造形簡潔、蘊含東方人文思想的現代家具，更適合現代生活情境使用；旗下子品牌「青木工坊」則利用木料來製作文創禮品，希望傳遞林業經營與人類永續共好的願景，喚起對木頭溫潤質感的生活溫度。這一點，「德豐木業」與「意念工房」也所見同，近幾年紛紛在本業以外創立木製生活小物品牌。

誠如顏水龍先生在《臺灣工藝產業之必要性》一文所提的：「工藝產業不只是生產傳統的樣式和製品，而是要徹底改良現代人的生活方式，生產生活的工藝品。」這一段話，七十多年來仍舊不變，也是每個工藝店家所共同追求的目標。

跨界合作，共同開創新局

就大部分的工藝店家而言，工藝師就是產品設計師，因為對該工藝材料、工序的了解，更能掌握產品的設計要點；如果一名設計師不了解工藝領域，市場接受度與否、商品是否銷售成功，則往往不是設計師所關注的焦點。但找對了團隊合作，也許能共創亮眼的成績，如「谷同金」與「頑石文創」的跨界合作即是一例。

「谷同金」的母公司擁有近四十年純熟的金屬加工技術，加上設計公司活潑創新的點子與時代契合的敏銳度，共同為二〇一三年的「文創跨界創新亮點計畫」規劃出三大系列作品，將鋼材冷冽的質感蛻變

成一件件具有個性、自然、生態、時尚、實用等不同旨趣的作品，這樣的跨界合作，不僅讓「谷同金」跳脫了傳產的框架，也重新找到臺灣產業再生的力量。

「春池玻璃」是新竹玻璃產業成功轉型的一家案例，以回收玻璃起家，靠著其對玻璃原料的了解、掌握處理技術的關鍵，力求轉型研發環保玻璃綠建材。目前推行的「W春池計畫」，非常歡迎跨界與之合作，是以回收為主軸，串聯了回收玻璃、老師傅以及新銳設計者，如與名廚江振誠合作設計的餐盤、W飯店月餅禮盒內附的玻璃杯、為「新竹300博覽會」推出專屬的143玻璃杯等，都是集思廣益再激盪出的精緻作品。

以傳承為使命，領略工藝之美

對工藝的認識、美的欣賞，要從教育做起。「永興家具」所開設的「魯班學堂」，已深耕十年，基於老頭家對木質家具的要求、強調傳統榫卯手工技術的重要性，在紮實的職能訓練下已培育出許多木工人才；並且開辦「泰欽獎學金」，一方面紀念創始人葉泰欽，一方面也希望藉此鼓勵對木工有熱忱的年輕人。在藍染方面，有鑑於日本藍染文化有系統的延續，面對臺灣藍的斷層，「卓也藍染」每年不定期開辦國際性研討會及課程，讓民眾不必遠行即可領略天然染之美。或者透過觀光工廠、體驗課程的推廣，讓遊客可深入了解工藝的製作與文化、進而懂得欣賞與品味收藏。

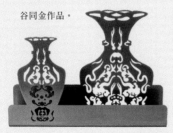

谷同金作品。

15個
工藝品牌
的進化之道

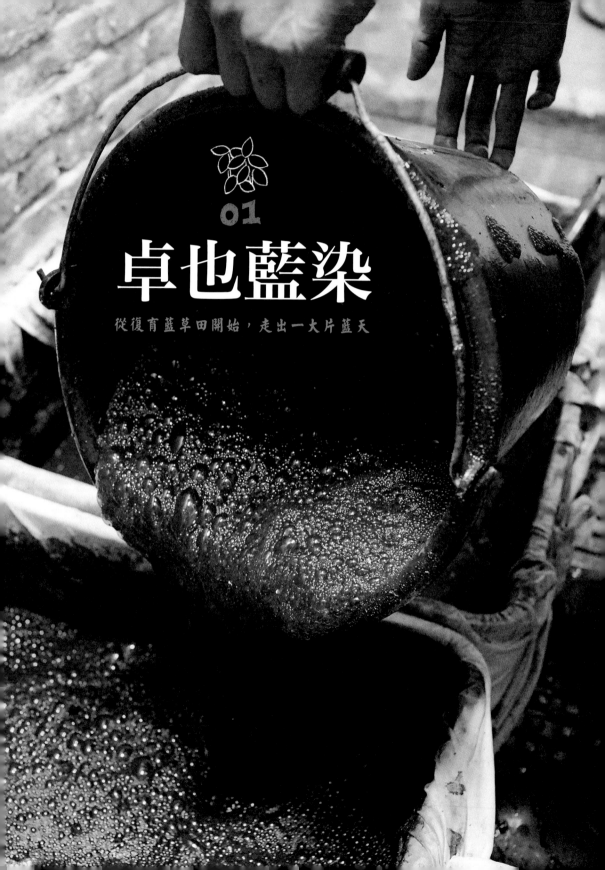

01

卓也藍染

從復育藍草田開始，走出一大片藍天

藍染曾是臺灣重要的傳統產業，二十世紀初因工業化合成染料的興起而迅速消失，所幸，沒落了一甲子的藍染工藝，在公部門和民間的努力下，已重現風采，其中以卓也藍染最具產業規模，以苗栗三義為據點，用十幾年的時間，成功復育一大片一大片的藍草田，一步步走出自己的藍染路，為臺灣藍染工藝開展出一番新面貌。

卓 也小屋是苗栗三義一處風格民宿，近年來重點經營的卓也藍染品牌，不僅打響了臺灣藍的口碑，許多客人，更是遠道為了體驗藍染才前來住宿，目前除了民宿，還有餐飲、體驗工坊、賣店等多角化經營。

踏入藍染不歸路

負責人鄭美淑擁有國立中興大學農學碩士的背景，二〇〇四年在國立臺灣工藝研究所（今國立臺灣工藝研究發展中心）前研究員馬芬妹老師的指導下，一頭栽入藍染的世界，同時也興起了在民宿開體驗課程的構想。「藍染並不是我們事業最早發展的元素，起初是以民宿、餐廳為主，藍染是過了一、二年才加入，原只是提供客人來此體驗的活動，直到我教職退休後，才決定把藍染發展起來成為品牌。」鄭美淑娓娓道出投入藍染的初衷。

走向產業化不是一開始就有的計畫，鄭美淑說是因為一直做、太辛苦，所以才想要產業化，利用機器來幫忙，但這需要投入大量的時間、人力和金錢，如果沒有這些要素為基礎根本無法做到。她舉例說明：「一天染二碼布怎麼可能產業化？比如說想做衣服，拿一塊二碼布沒有人要做，因為一定要大塊布才好裁。」由於她有學農的背景，知道想產業化必須有穩定原料的供應，所以真的要投入就要自己種藍草，於是與同行去北部石碇山區尋找山藍，經過不斷嘗試，二〇〇六年終於在園區瓜棚下扦插成功，等確定了原料植物來源沒問題之後，便有打死不退的決心，勇敢踏進藍染深邃廣闊的世界。

卓也目前除了民宿，還有餐飲、體驗工坊、賣店等多角化經營。

自種藍草，掌握藍靛品質

卓也最具代表的工藝技術，在於藍染的染工及圖案設計，且從頭到尾每一環節都可自我掌控。

目前卓也藍草種植面積共約三甲，採有機栽種，因三義雲霧繚繞的氣候適合山藍生長，因此葉子肥大，約有二十公分，色素含量高；加上所使用的石灰品質好，可以萃取出更高比例的藍靛素，因此染布在經過多次重覆浸染後，不僅色澤穩定度佳，也不易褪色，完全不用化學定色劑。

因為卓也的藍靛品質良好，多年前甚至曾有日本人跨海前來想要購買，但那時生產的染料產量只夠自己使用，現在雖有多餘，不過目前正藉此與研究單位合作技術開發，鄭美淑解釋：「未來染料形式可能會有改變──我們希望盡量減少石灰量，甚至不要用石灰，只要靛不要泥，因為石灰在染布過程是個困擾，石灰會沉到缸底，但不小心翻攪到就上來了，用太久灰量會影響布的品質。等合作單位研究成功就可將技術轉移給我們，到時染布會有很大的突破。」從這番話可以看出卓也藍染精益求精、不斷提升自我要求的企業精神。

連續藍染機，大大縮短染程

卓也的染工坊原本是一處荒地，二〇一四年在老房子的基礎上重新整修，工坊內有一臺連續藍染機，對於產業規模的擴大很有助益，鄭美淑強調這是原任職福懋染整廠的丁信仁廠長退休後幫忙規劃設計的機器。一般而言，一塊藍染布人力所約一碼，且需重複染三、四十次以上、甚至上百次；但以機器代工後，可染五十一碼，製程只需二到五天，可取代十幾個人力，大大降低

2006年鄭美淑在園區瓜棚下扦插山藍成功，確定了原料植物來源。

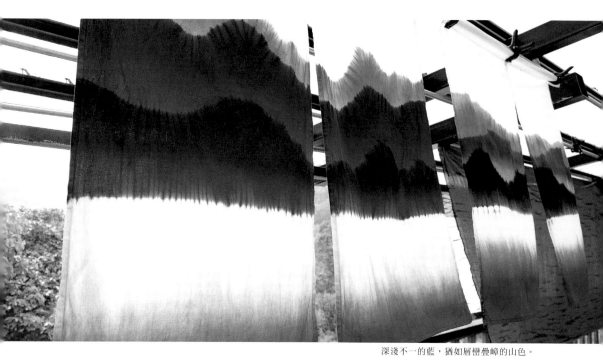

深淺不一的藍，猶如層巒疊嶂的山色。

染程中所要付出的繁瑣工序與大量勞力，染出來的素布主要運用在沒有花紋的產品。

至於藍染工藝的表現，主要還是必須仰賴細膩的手工進行。技法可分為素染和染纈兩大部分，「素染」是指單色染，依染色次數的差異呈現出深淺濃淡不一的單色藍；「染纈」則是形成紋飾圖案的各種技法統稱，包含蠟染、型染、紮染、夾染、繪染等。目前蠟染的使用，是卓也產品的一大特色，由於藍染是透過氧化還原的方式來成色，不需要加熱即可將色澤固定在染布上，因此可與蠟作結合。作法是先畫蠟再下去染，畫完、染完之後，再封、再染……，最後再用熱水將蠟煮掉，呈現出漸層藍色的效果。

展開臺灣藍新里程碑

二○一三年，第二代卓子絡正式加入家族事業的經營行列，不但分擔了父母的辛勞，學藝術的他在產品設計上亦提供了新鮮的創意。目前卓也的產品以藍染的各類服裝、設計師包款、圍巾等為主，其中以價位約一、

右上：卓也成功復育一大片藍草田。 右下：藍葉浸出液加入石灰攪拌後，會出現大量的泡泡。
左上：桐花抱枕。左下：待風乾的藍染作品。

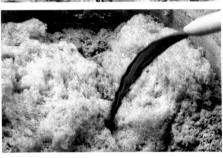

二千元的圍巾賣得最好，一般人容易入手；包款、服裝類價格約在三至六千元左右。

實體店鋪除了苗栗三義總店以外，二○一七年一月宜蘭傳藝中心的卓也藍染館又重新開幕，遊客也可來此選購商品及體驗藍染DIY，二樓並有茶席與藍染的展示；二○一八年九月更進駐臺北誠品南西店設櫃，未來還預計在臺中成立一個旗艦店，將會是卓也藍染的另一個里程碑，在一百多坪面積裡，規劃成天然染色研究平臺，推出工作坊、植物染色、染料植物入菜、講座等活動。在鄭美淑、卓子絡二代齊心努力下，卓也將一步步將臺灣藍推向國際，展開另一番新局面。

工藝小常識

臺灣藍與日本藍的區別？
全世界的藍草有四種：山藍、木藍、蓼藍、菘藍，臺灣與日本在藍染的原料、製作工法上各有所不同。
日本本島用的是蓼藍，乾燥後做堆積發酵，不斷翻攪、悶蒸發酵，從藍草做成藍靛需要三個月時間。臺灣則是用山藍，種苗特別適合三義多霧潮濕的氣候，以沉澱法製作，只要一、二個星期就可完成。日本因氣候關係沒有山藍（除了沖繩），只能用堆積發酵法，所以染料很貴，一個袋子裝就要好幾十萬日幣。

卓也藍染
三大特色

1 一條龍的生產線

卓也的優勢是一個產業鏈的建立，上、中、下游都有，不像其他植物染工坊以染製為重點，規模較小，卓也則是從種藍草、採收、做藍靛、染色，到產品設計、銷售，全都一手包辦。並且在第二代加入後，嘗試以蠟來作畫，染出獨一無二的作品，讓卓也的產品更加多元化。

2 異業結合，與設計師合作開發

卓也有自己的設計師，也積極與外面合作，如請專門製作布包的老師來教做包款；也請臺中鞋技中心介紹廠商，開發藍色布包鞋。服飾類多以外包為主，由卓也提供布料請設計師畫設計圖，再一季約挑出十款來開版型，每年都會不斷改良、提出新款，以與時尚潮流結合。

3 建置半自動化染工坊，走向產業化

2014年將採藍、浸泡、打藍、製靛、收藍靛整個過程全改成電動化，目前年產（二季）可達2,000公斤以上藍草製靛。此外，連續藍染機的研發成功，使原本純手工染色轉變為機械化少量產製，大大縮短染程與降低勞力，讓更多年輕人願意投入。

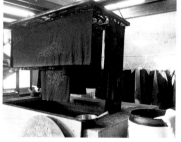

連續藍染機的研發成功，大大縮短了染程。

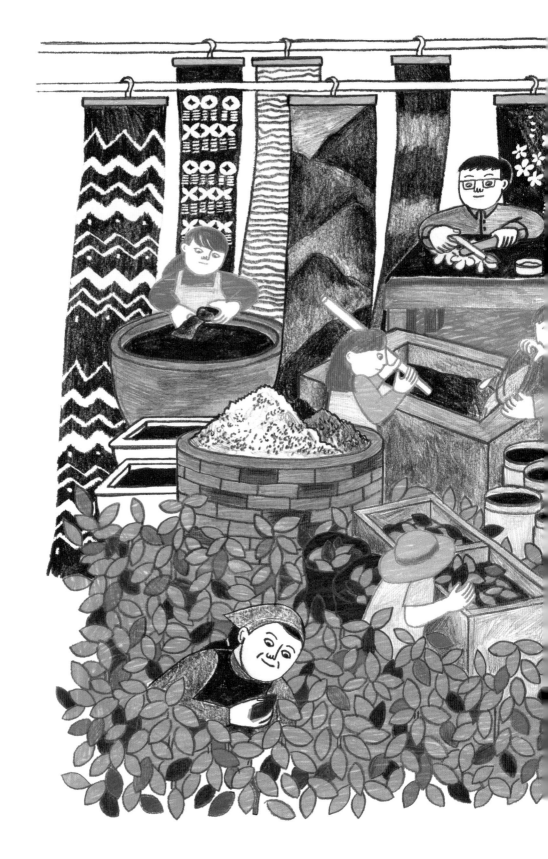

手路報恁知

藍靛製作工序複雜，
要經過採藍→打藍→藍靛→建藍等過程。

1 採藍

藍草的採收於夏季5月底到7月初、冬季11至12月，約三天可採一次，然後浸泡葉子讓藍葉腐爛並釋放出藍靛素（通常夏季二天、冬天三天不等），浸泡後的腐葉，再撈出來做成堆肥，用來種植藍草。(圖1~3)

2 打藍

加入適量石灰以馬達快速攪拌，1-2小時就會氧化讓綠水變藍水，靜置等藍靛沉澱後，排掉黃水，沉澱的藍色泥排到收集室去，再用胚布袋過濾取出藍靛。(圖4~7)

3 建藍

膏泥狀的藍靛染料是「非水溶性」，無法直接染色，因此染布前需將藍靛先溶解在鹼水中進行發酵，還原成墨綠色染液才具有染著性，而這過程就稱之為「建藍」。天然鹼劑的最佳來源是使用硬木燒成的白木灰，為此，卓也特別訂製一臺剖木機，利用鍋爐燒熱水給民宿客人洗澡，留下的灰就是絕佳鹼劑，一舉兩得。(圖8-9)

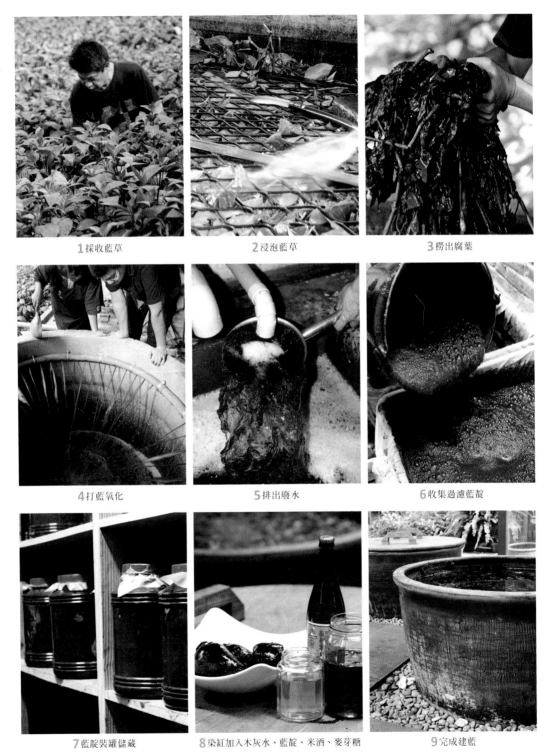

1 採收藍草　　　　　　2 浸泡藍草　　　　　　3 撈出腐葉

4 打藍氧化　　　　　　5 排出廢水　　　　　　6 收集過濾藍靛

7 藍靛裝罐儲藏　　　8 染缸加入木灰水、藍靛、米酒、麥芽糖　　　9 完成建藍

鄭美淑 (母)

1961年生，國立中興大學農學碩士畢業，現任卓也藍染負責人。

子絡加入經營行列之後，對我幫助很大，他是我背後最強大的支撐力量，因為他願意傳承，讓我鬆了一口氣。當我做得很辛苦，或是他有氣無力時，我就會問：「你要不要？不要我就放棄了。」

在子絡沒有加入前，卓也是沒有做蠟染的，也因為他有美術的背景，讓卓也的產品更加多元化，這未來也是我們的強項。因為像絞染的作法，大家都可以做，但蠟染是無法量產的，要客製化、做高單價。

2013年大學畢業後，就直接回家族產業工作。剛開始主力在產品設計上，大多做蠟染。第一件得獎作品是2014年畫千里眼、順風耳的蠟染作品；2016年《臺灣藍神系列》及2017年《汪洋系列暖簾》作品，以蠟染技法表現，也得到「臺灣優良工藝品」良品美器的入選。這些得獎作品對公司形象幫助不少，也讓我更有自信。我覺得藍染是個有趣的產業，可以嘗試不一樣的事物、認識不同領域的朋友，在我的帶領下，希望未來卓也產品可朝向簡單、年輕、時尚的設計風格邁進，讓藍染產業可以被更多年輕人看見。

卓子絡 (子)

1990年生，臺灣師大美術系西畫組畢業，現任卓也藍染創意總監。

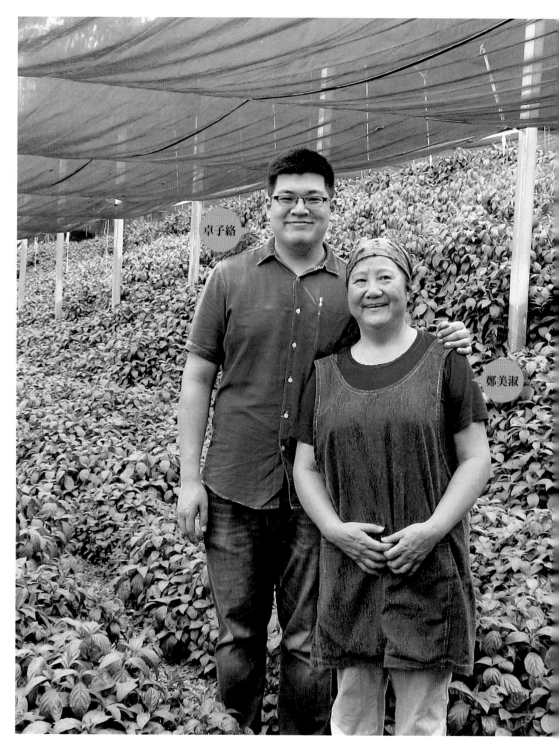

卓子絡

鄭美淑

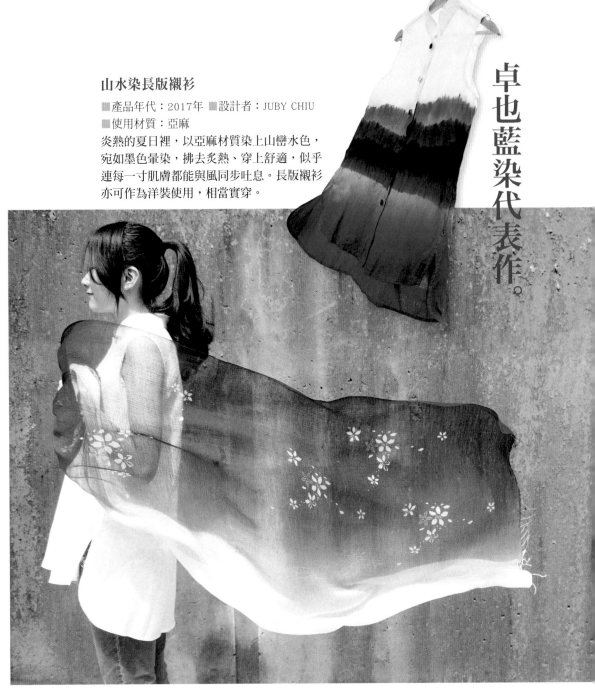

山水染長版襯衫

■產品年代：2017年　■設計者：JUBY CHIU
■使用材質：亞麻
炎熱的夏日裡，以亞麻材質染上山巒水色，
宛如墨色暈染，拂去炙熱、穿上舒適，似乎
連每一寸肌膚都能與風同步吐息。長版襯衫
亦可作為洋裝使用，相當實穿。

卓也藍染代表作。

桐花圍巾

■產品年代：2005年　■設計者：鄭美淑、劉俊卿　■使用材質：絲棉
2005年搭配苗栗桐花季所推出的產品，擁有三義客家庄的在地印象特色，是卓也最
經典長銷的款式，一年可賣到1,000-2,000條。油桐花是用型糊藍染做出來的，圖案
用黃豆粉防染，每次染出來的花色分布都不相同，也成為作品的獨特性。

汪洋暖簾

■產品年代：2016年　■設計者：卓子絡　■使用材質：棉布

這是一式五幅的作品，利用蠟染的技法將層層疊疊的海浪揉進纖
維裡，彷若時空暫停。展現在湛藍的力量前，人類顯得渺小。
2017年入選臺灣優良工藝品良品美器。

恬心茶席

■產品年代：2017年
■設計者：謝國鵬
■使用材質：棉布

本件作品運用藍染蠟繪的
方式呈現，搭配貓與飛鳥
的可愛圖案，讓整個畫面既
活潑又祥和，有別於一般茶
道組給人傳統及莊嚴的刻板
印象，讓茗茶生活更具現代
感。

男士休閒西裝

■產品年代：2015年　■設計者：Kenny Yen
■使用材質：棉麻

西服系列擁有天然藍染的漸層色澤，棉布
的細緻與麻質的清爽，在悶熱的氣候下給
予肌膚溫柔涼爽，天然藍染色澤濃郁又耐
看，可襯托出個人品味。款式以年輕人為
對象設計，十分實穿。

經營會客室。

主人：鄭美淑、卓子絡

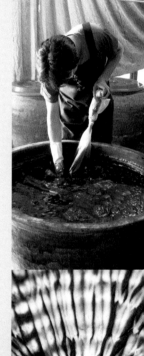

■ 談談卓也對外開班、產學合作或其他的育成計畫？

日本藍染工坊幾乎都有三、四代的傳承，是比較有文化脈絡的，所以每年我們都會邀請日本專家來臺交流，如二○一七年十月一日所舉辦「臺日藍染大師講座」，便是邀請馬芬妹、林青玫、古庄紀治及川人美洋子等臺日學者共同分享。像這樣國際性的研討，一年大概舉辦一至二次；也有不定期的研習活動。相關課程，都會在臉書公告訊息，報名往往十分踴躍。

■ 談談卓也與其他工坊行銷上的差別？

我們和臺灣其他天然染的工坊最大差異，就是有走向產業化，也就是建置有半自動化的染工坊，規模大且與休閒產業民宿做結合，而不像一些小工坊，一人可能身兼經營、染布、推廣，無法量產。所以我們有內部設計師，也跟外部的設計師合作；也有專人負責品牌行銷以及業務推廣。未來除了臺中旗艦店開幕，也計畫在苗栗三義街上有一觀光工廠，讓客人可以看到染布的完整流程。

■ 對卓也而言品牌的未來願景為何？

關於臺灣藍染是不是可繼續走下去的產業？目前還不知道，現在消費主流是年輕人，他們只要酷炫，並不要求品質。臺灣的藍染與中國大陸相比，他們的價格便宜，但是染得不好，甚至絕大部分是化學合成藍染料，不過也很快會把技術模仿去了；我們的技術與日本不相上下，價格比日本便宜一半以上，但日本人只用他們本國製作的產品，所以臺灣藍染做得很辛苦。

這十幾年來，我把藍草種得好、藍靛做得好、把布染得很好，其中有許多技術與心血的投入，這就是卓也的核心精神。未來會走到哪裡還沒有想過，碰到問題就想辦法解決，如有機會去國外拓點，也不設限。我們的夢想是——透過設計加值轉換成時尚精品，讓來自於臺灣土地的藍可以走入大都會，發光發亮。

位於三義卓也小屋民宿內的藍染賣店。

Q&A

那都蘭工作室

織男挑戰傳統，從工藝走向藝術

在原住民部落裡，像「那都蘭工作室」這樣的小型織布工坊還不少，但與眾不同的是，那都蘭打破太魯閣族傳統男子不碰織布機的禁忌，出現了「織男」——第二代將博・里漢突破性別限制，積極將原住民織布文化提升至藝術層次，希望走出不一樣的「織男」之路。

位於花蓮秀林鄉、距離新城火車站約十分鐘車程的那都蘭工作室，是一家小型的太魯閣織布工坊，成立於二〇〇〇年，取名「那都蘭」，正是女主人的原住民名字，漢文名是「胡秀蘭」。個子嬌小的她，話語間充滿了熱情，她說成立工作室的原因，是為了將自己的手藝傳授給部落婦女，起初以教學、代工為主；兒子將博‧里漢加入陣營後，積極朝向原住民藝術創作，希望一步步建立起自我品牌。

改良貓頭鷹之眼圖騰

胡秀蘭學習織布的歷程，約從八歲跟在媽媽身旁摸索開始，但真正動手織布是在十六歲，二十歲時因與家族同去日本工作而中斷，直至一九九七年、她三十七歲那一年，一個偶然的機緣，才意識到原住民織布傳承的重要性，進而重拾織布。

她說：「有次朋友到家裡來，看到我做的布包、窗簾布等很漂亮十分誇讚，但他覺得似乎缺少與族裡文化的鏈接，問我是否可重新開始？也就因為這樣，我決定回來。」胡秀蘭憶起當時部落的情況──族人中大部分會織布的不會做衣服、會做衣服的不會織布，她認為如此作品不到位。恰巧她在日本工作期間，利用閒暇學會了許多裁縫、拼布等手工藝，於是發揮長才將其與原住民織布結合，轉化成日常用品，如手提包、筆袋、錢包、吊飾等，不論是車工、造形、紋路、色彩都掌握得很好，別出心裁。

其中，有肚子的貓頭鷹圖紋可說是那都蘭織紋的特色，以此圖紋延伸出的周邊商品，讓人一看就知道是那都蘭的產品。胡秀蘭說其實傳統太魯閣族的「貓頭鷹之眼」只是個菱形圖案，並沒有

胡秀蘭學習織布的歷程，約從八歲開始。

將博·里漢已得到耆老的認同、儀式的允許，可以碰傳統地織機了。

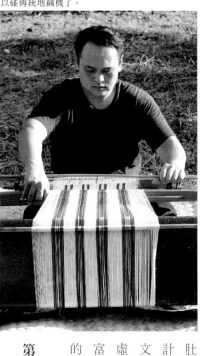

第二代織男接棒，突破傳統

肚子，有次她經緯線數字計算錯誤，恰巧設計出來，意外發現效果不錯。不過在原住民文化裡，紋路是不可申請專利的，胡秀蘭謙虛的說：「這個圖紋別人如果織布經驗豐富，也是織得出來的。」但別人複製不來的，是他們母子之間的合作關係。

將博·里漢（胡俊傑）是家中唯一的孩子，高工畢業後，正式開始學織布。但為尊重傳統太魯閣男性不織布的文化慣習，起初他是以新式織布機來進行設計，避免碰觸傳統地織機；也為了得到族人的認同，他努力的從各方面學習來證明自己的能力，包括：二○○七年赴花蓮海星高中任教；二○○九年通過原民會培訓，成為原住民工藝師；二○一○年參加高美館籌辦的「原住民駐村藝術家計畫」，嘗試以部落文化融入工藝；二○一二年在花蓮松園別館舉辦人生第一場個展。十幾年來，將博·里漢不受傳統牽絆，讓織布也可以成為現代藝術品。

關於男子不能織布的禁忌，將博·里漢有不同觀點的詮釋，他說：「太魯閣織布機男性可以碰但不可以用，是因為早期祖先為了分工明確，制定了很多規範。其實不僅女性織布，男性也織布；像是女性織布時所用的腰帶，男生使用的獵物袋、網袋、刀袋等，都是男性織的，所以我推測以前規定男性不能織布，應該是指男性不能織女性為生活所需的織布。」他進一步說明：「此外，傳統男性是用弓來織布，與女性所用的織布機不同，但結構一樣都是由經緯線構成。所以說男女織布，工具不同，目的也不同。」

「織男」≠「織布男」

「我知道傳承不容易，傳承是我的使命，但更多時候我想做我喜歡的東西。如果傳承和文化傳統無法幫助我，還不如先讓我把欲求做出來，再去聯結傳承族裡的文化。」將博·里漢的思辯，讓他找到了創作的初衷——

他喜歡工具「梭子」，所以利用梭子來織布，以強調織布的形式是不受限的，就像他的傳承一樣，「布難梭」系列即是他第一個創作作品。

他也為自己織了一條彩虹橋，全長七公尺，起因為有次阿嬤問他：「擔不擔心過不去彩虹橋？」傳統太魯閣族人相信死後必須跨過彩虹橋才能得到祖靈的迎接，如果觸犯禁忌，就會掉下去被螃蟹吃掉。當時的他只把這句話當作玩笑，後來有次創作想到這件事，便動手為自己織了這條七彩的布，成為心靈支柱，伴隨他走過許多地方。

現在很多人在公開場合會叫將博·里漢「織男」，但他認為「織男」是指老師、專家、達人，地位太過崇高，在沒有負起一定的族群、社會責任之前，他希望對方稱呼他為「織布男」，意指喜歡織布的男生——他說這就是中文字好玩的地方，差一個字意思就差很多。

部落小旅行，體驗織布文化

目前工作室主要成員為一家三口，爸爸剪布、整線、準備材料，兒子織布、處理文書，媽媽負責設計與車縫，全家一起同心協力。產品品項包括織布類（如桌巾、圍巾、掛飾）、裝置類、布包類、家飾類（如杯墊、便當袋），多走客製化訂單。

近年來，那都蘭也結合部落小旅行，與旅行社、民宿業者合作推出織布體驗課程，增加織品的附加價值。胡秀蘭說當時因兒子（將博）不能碰地織機，所以從紐西蘭進口桌上型織布機，也順便引進了小型機臺，課程限定三十人；至於手編課程，則適合人數多、停留時間更短的團體。另

將博·里漢為自己織了一條彩虹橋。

外針對親子客人，還設計有鉛筆紋面活動，透過手作，讓小朋友了解各族紋面圖案的差異；也可以說故事，例如什麼資格才可以紋面、要經過多少考驗？讓遊客更加認識紋面的文化。

未來，那都蘭工作室計畫朝深度旅遊的方式經營，希望可以重新復育苧麻，從源頭植物原料的種植到織布工藝的復興，突破一般織布工坊以代工為主的侷限，逐步成為太魯閣族文化的推手。「最終期盼，我可以透過技術的認可獲得傳統地織機的使用權。」這是將博・里漢的心聲，而這個願望已在二〇一八年得到耆老的建議、儀式的允許，現在他不再受到禁忌的限制，而能真正得到認同、傳承織布技藝。

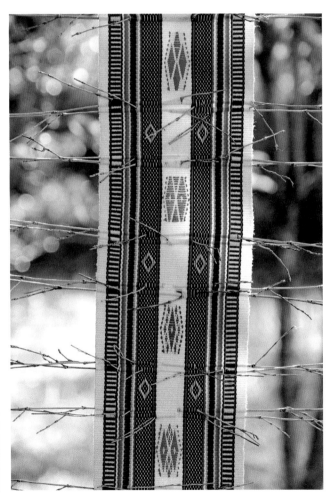

胡秀蘭以太魯閣族菱形圖紋所織出的作品。

工藝小常識

太魯閣族織布特色

太魯閣族於2004年獲得正名，成為第十二個原住民族，分布區域北起花蓮縣和平溪，南迄紅葉及太平溪一帶，大多位於花蓮縣秀林鄉、萬榮鄉一帶。

太魯閣族傳統服飾，以米色麻布夾織一顆顆粉紅色、藍色、綠色的菱形圖案為主要特色，織布原料取自苧麻，需經剝、刮、取、煮、染等繁瑣手續才能製成紗線，是太魯閣族女子婚前必備的才藝。

太魯閣族的菱形紋樣式繁多，每一織紋皆具獨特文化意涵，目前已有五種得到行政院原住民族委員會典藏計畫正式認可，計有「祖靈之眼」、「占卜鳥之眼」、「獵士之眼」、「賢德之眼」、「祝福之眼」。菱形紋象徵祖靈的眼睛，外框是一個家（父母）的概念，其旁出現很多個菱形（子孫），是意欲家族要團結在一起，不要分開。

那都蘭 三大特色

1 貓頭鷹之眼圖騰再進化

貓頭鷹為太魯閣族的守護神，原本即有貓頭鷹之眼的菱形圖騰，但因外型不像貓頭鷹，第一代便動手改良傳統作法，創造出有肚子的圖紋，成為那都蘭織品的特色之一。

2 織男接棒，傳承不受限

第二代打破傳統性別限制，成為太魯閣族第一位「織布男」，十多年間陸續參與各項培訓計劃，以累積實力、尋求自我認同，希望改變織布代工的產銷模式，走向創新之路。

3 利用工具梭子織布，走向藝術創作

梭子是織布的輔具，但把它變成織布機本身，嘗試用梭子來織布，是要強調織布形式是不受限的；一方面了解工具的重要性，也可讓工具搖身一變為吊飾、項鍊等生活飾品，擁有多重象徵意義。

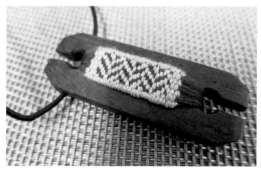

第二代將博·里漢以梭子來創作的作品。

世代 對話

那都蘭・納嘎 | 胡秀蘭 (母)

1960年生，2008年獲得行政院原住民委員會頒發傳統工藝師證，現任工作室負責人。

我家共有11個兄弟姊妹，5個哥哥、3個姊姊、2個妹妹，我排行第九，但只有我一人學織布。2000年我回到部落，將現代織布機技術傳授給各族人，一路走來十分辛苦，受到很多排擠，但我認為經驗是要分享的，所以在教學的同時，也向部落耆老們請益，不斷追求進步。

未來發展要看兒子（將博）的思維，他有他的計畫，我只負責在後面推，看到他漸漸成長，甚至比我還受歡迎，內心感到十分欣慰。

我是家中獨子，從國中起對織布產生興趣，起初只是幫忙整線、整理工具，直到高工畢業才開始織布。母親沒給我太大的限制，而是讓我自己去思考如何傳承，就像太魯閣族雖正名好幾年，但還算是新興的族群，很多文化還要去認定，所以我要在這當中找到自己的突破點。

目前工作室內看得到的織布都是我織的，接下來我想要做的，是做符合身分的作品；雖然我是太魯閣族人，但我希望創作有族群特色，但不必太過強調是太魯閣族的東西。所以先從工具梭子與織布結合的作品開始，持續往創作的方向前進。

將博・里漢 | 胡俊傑 (子)

1990年生，2002年花蓮高工汽修科畢業，現投入織布工藝創作與課程教學。

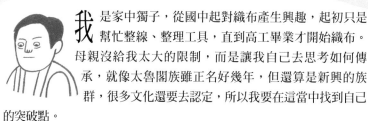

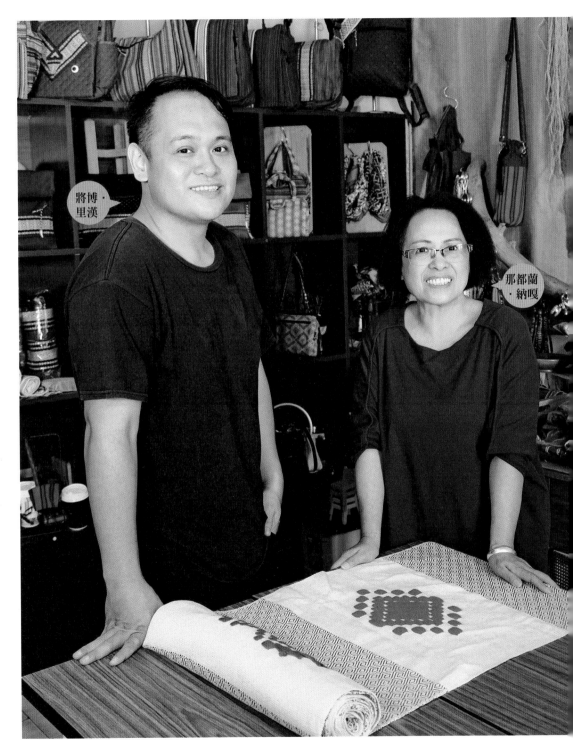

將博‧里漢

那都蘭‧納嘎

斜肩布包

■產品年代：2007~2009年
■創作者：將博‧里漢、胡秀蘭
■使用材質：苧麻織布+壓棉布

布包品名為「山豬不見了」，是反映山豬獵取過於氾濫的現象，所以作品中雖有豬的造形，卻沒有野豬、山豬特有的獠牙象徵。另一款名為「夜貓族」，是指晚上出沒的貓頭鷹，對太魯閣族來說，貓頭鷹為吉祥物，具有守護、警示、提醒的涵義。

化妝鏡

■產品年代：2016年 ■創作者：將博‧里漢、胡秀蘭 ■使用材質：棉麻織布
運用一塊塊原住民織布、布料鑲貼在鏡子上，成為有特色的小物，隨身攜帶的化妝鏡，像極了五顏六色的馬卡龍。

原住民鉛筆

■產品年代：2007年　■創作者：將博‧里漢
■使用材質：織布+木珠

此作品原是為來參加體驗課程而設計的，可讓
小朋友親手畫上臉部表情，以詮釋太魯閣族的
紋面文化。而當作示範的樣品鉛筆卻意外成為
受歡迎的伴手禮，各具特色的織帶與髮飾加上
生動的表情，個個栩栩如生。

織布手機袋、手拿包

■產品年代：2017、2018年
■創作者：將博‧里漢、胡秀蘭
■使用材質：棉麻、苧麻織布

以那都蘭最有特色的貓頭鷹織紋來創作，不論是
掛在胸前的手機袋或是手拿包，都相當有特色。
新款手拿包是以整塊、不經剪裁的織布直接製
作，皮夾打開後可完全呈現織品的紋路，且容量
加大，實用性高，兼具原住民色彩。

經營會客室。

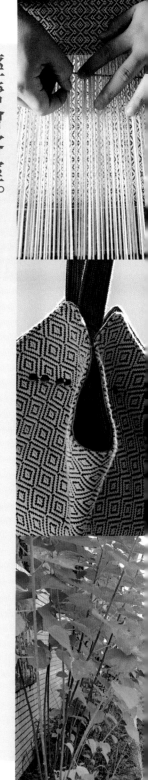

■ 主人：胡秀蘭、將博・里漢

■ 對於傳承原住民的織布文化，那都蘭除了下一代已接棒，對外的授課育成計畫有哪些？

從二〇〇三年接下擴大就業計畫開始，為讓二度就業或單親婦女們學會一技之長，十幾年來演講、授課不間斷，包括：高中原住民專班、專校社團活動、太魯閣國家公園管理處、臺東延平鄉公所、慈濟科大等，除了拓展太魯閣族工藝外，也嘗試與不同族群的工藝結合，試圖從中創造新思維。

■ 那都蘭主要營銷通路有哪些？

目前工作室以接單為主，也有零售。不過，光是接伴手禮訂單就已消化不來，一年之間少有空閒時間，幾乎連過年都在趕工。

這些訂單很多都是以前跑市集所累積的客戶，與顧客面對面接觸，更有助於抓住特定族群的喜好，調整創作方向與類型。面對網路市場，我們也有經營臉書粉絲專頁，「花蓮原鄉 e 市集」網站也幫忙銷售，希望能有更多宣傳的曝光管道。

那都蘭未來經營發展的願景為何？

我們要先走出自己的方向，再來改變工作室的經營。以前我們都一直出去教學、跑市集，現在希望人家可以走進來，在工作室裡滿足一切對織布的想像，包括聽到、做到、體會到。因此未來打算朝深度旅遊的方式發展，希望可以有一塊地，從種苧麻農作開始。傳統太魯閣族人是用苧麻來織布，是屬於生活必需品，但現在卻變成藝術品，方向錯了，所以想把它拉回現實生活中，讓人到此可以看到植物源頭，了解織品是如何做成的──這是我們的願景。

苧麻從採收到做成線，最快半年，雖然現在花蓮秀林已有人在復育，但產量還是不夠，只夠藝術工藝品使用，這一點也希望公部門可以協助、共同推廣。

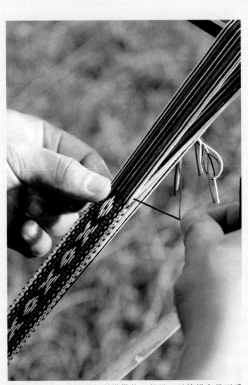

將博‧里漢為體驗課程所準備的一般弓，示範織布是不受工具限制的。

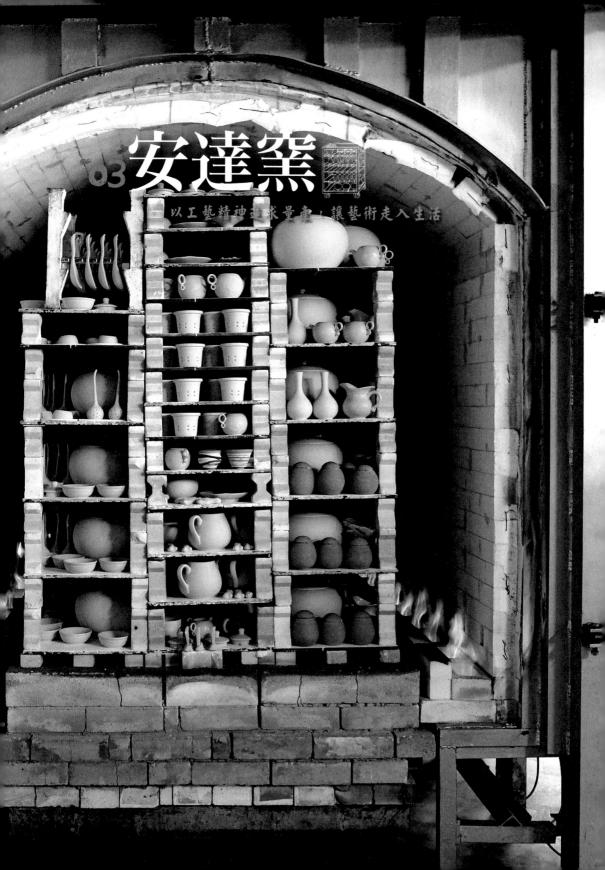

03 安達窯

以工藝精神追求量產，讓藝術走入生活

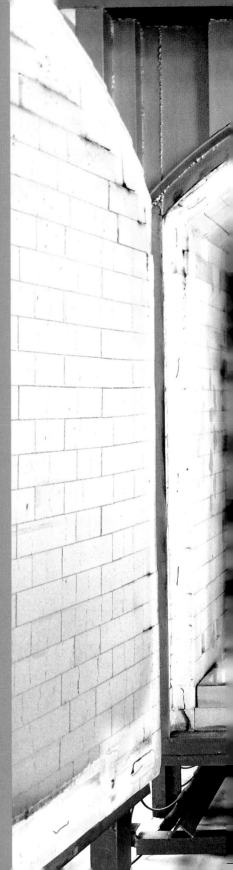

鶯歌被稱為「臺灣景德鎮」，這個歷史悠久的陶瓷小鎮，有不少傳承四、五代的工藝老字號。其中剛過四十歲的安達窯，比起諸多前輩，年資不算久，但它不僅被視為臺灣青瓷的代表之一，其產品面向也涵蓋各類經典陶瓷釉色的精品，工藝技術獨到；可貴的是，近十年第二代陸續回歸接班，產品設計感更強，直營門市也穩健擴店，展現出邁向永續經營的活力與企圖。

提

到安達窯，許多人第一個想到的是「青瓷」。這個位於鶯歌的本土陶瓷品牌以帶著Tiffany藍的時尚青瓷產品著稱兩岸。但創始人孫忠傑並非鶯歌在地人，他的老家在臺南鹽水，高中畢業當完兵即跟隨鄰居大哥「北漂」到鶯歌落腳謀生，誤打誤撞展開他充滿實驗與實踐精神的陶瓷人生。

從陶瓷佛像代工到青瓷工藝研發

孫忠傑的創業歷程與鶯歌陶瓷的近代發展史有巧妙關聯。四十年前因緣際會遭逢臺灣陶瓷佛像出口製作加工的榮景，僅二十餘歲的他以一介門外漢投入鑽研，邊做邊學，不僅賺得人生第一桶金，也磨練了對陶瓷手工加工的基本認識；第二階段在佛像訂單式微後，孫忠傑又很快掌握時代趨勢的變化，轉向馬克杯等外銷日用餐具的市場，投入模具機械大量生產的研究開發，優良的品管技術因此獲得與國際品牌的合作機會，再度為他創造了第二波事業高峰；但不論如何輝煌，在此之前，都屬為人作嫁的代工階段。

真正奠下安達窯品牌基礎的是他投入多年心血研究，再經無數次實驗，終於開發成功的青瓷工藝。他說：「我們開始作青瓷是一九九二年，之前幾年因馬克杯及餐具的生意持續獲利，安達窯的發展算是一帆風順。但我覺得，雖然累積了技術、不愁沒有訂單，但每天都做同樣的東西，實在很沒意思，我不能忍受沒有創意的工作。於是在一群朋友的建議下，開始去旁聽國立藝專吳毓棠老師的陶瓷釉藥相關課程，每天下班後就去上課，足足認真上了二年。」對於陶瓷，孫忠傑是先有實務經驗，再從理論得到印證，因此學習起來特別能觸類旁通，而因上釉藥

青瓷盤。

臺灣之美彩繪瓷盤。

課要交作業，每一次都要親自實驗，這過程也促使他決定要開始做自己的作品。

那麼為什麼特別想研究做青瓷呢？一個重要原因是——個性溫厚的孫忠傑喜歡古玉，尤其青白玉，而他覺得青瓷與其氣質相近。但孫忠傑觀察到當時臺灣市場上所謂的青瓷產品色澤都很呆板，並沒有古書上所說青瓷應有的溫潤渾厚。為了追求他心中真正的青瓷之美，他推掉不少國外代工訂單，專心做實驗。每一次，信心滿滿地燒窯，成功率卻不到十分之一，燒窯的成本很高，但他一心一意希望能透過技術革新達到量產，讓原本只屬於王公貴族或是收藏家的珍品走入尋常百姓家，因此不斷努力，終於在燒壞二十窯後，成功突破釉藥中氧化鐵的技術瓶頸，燒出了色澤晶瑩溫潤，正如古人所描述的青瓷。

持續追求創新進化的職人精神

孫忠傑以獨特的釉色為安達窯青瓷創造出別人難以模仿的競爭門檻，他說，同樣追求量產，很多同業使用色釉，成本低，也較穩定，但色澤呆板且大家都一樣。而安達窯堅持使用天然礦物釉，生釉會有變化，才有特色，才能表現個性、主張和自己的美學。目前安達窯擁有三十多種自己研發的天然礦物釉色配方，除了青瓷為大宗，其它還有汝窯、定窯、羊脂白、天目、茶葉末、朱金地等都可穩定量產。

安達窯的青瓷除了釉色生動優雅，其雕花工藝也是重要的特色，這部分的技術創新孫忠傑歸因於他的從業背景，從手工代工，再轉機器量產，所以對於機械應用的原理有較深的理解，他跟模具間師傅一起研發，使用矽利康silicone材質較軟的特點，讓雕刻的圖案深刻有層次，脫模時也較順暢。最早開發成功的青瓷雕花杯，至今仍是安達窯代表性的長青商品。

上：馬泥—青瓷，兼具收納小物與擺飾功能的設計單品。
中：拾璞翠荷待放簡泡壺組，兼具古典與現代氣質。
下：Little—青瓷，是耳環收納架，也是可愛擺飾。

逐漸打響知名度與品牌形象的安達窯，獲得常民大眾以及許多五星級飯店與觀光客的青睞。

但是孫忠傑仍不滿足，他說「一談到瓷器，大家便聯想到中華文化，許多圖騰都是中國古老的意象，大家搞不清楚這是哪裡製造的。我認為臺灣應該要展現自己的特色才對。」二○○三年，安達窯推出了「臺灣之美」手繪系列，利用釉上彩與釉下彩技巧，將櫻花鉤吻鮭、黑面琵鷺、蝴蝶蘭等臺灣特有生態圖像手工彩繪在瓷器上。獨特的臺灣意象搭配精緻陶瓷工藝，讓總統府及外交部多次將安達窯藝品列為饋贈外賓的高貴禮品。

孫忠傑具有傳統職人精益求精的執著精神，他非常重視細節，各方面要求很嚴格到位，產品研發出來要自己先試用半年到一年，不夠好就一再修正。對於創新研發的心血，因為常被模仿，之前都會逐一申請專利，但近十年已不再申請了，因為防不勝防。他也調整心態：「如果別人仿得來，甚至因此打敗我，表示自己不夠好，我會因此要求自己的技術更不斷的精進。」開闊的胸襟與視野，或許正是孫忠傑真正的成功之道。

二代穩健接班，邁向永續經營

一個企業品牌到三、四十年時往往面臨傳續接棒的困局，幸運的是，十年前，孫忠傑的子女，第二代四姊弟陸續回歸，一一投入家族事業，且依不同專長興趣分工，縝密合作：老大孫盈馨主要是設計開發與門市管理；行銷和業務由老二孫若屏負責；小妹孫怡主管窯場，包括燒窯、配釉等，亦兼作設計；小弟孫羿帆目前專攻手拉坯創作，已有作品準備上架。

第二代進入企業體，孫忠傑要求他們每個環節都要嘗試，不僅要輪流燒窯，也鼓勵他們到第一線銷售，與消費者和客戶直接接觸。尤其長女孫盈馨，具有專業設計背景，性格沉穩，思考縝密，往上承襲了父親對陶瓷工藝的執著與嚴謹，以及創新研發的精神，往下對於和弟妹的協調分工，對老師傅、新員工的管理育成，對行銷的視野與布局，都有清晰的思考與擘劃。

安達窯的第二代加入後，每年推出一款動物系列的設計，成功抓到了一些年輕客群，另外也陸續推出將品茗與現代生活更緊密結合的多種時尚茶器，如孫盈馨設計的《沖茗》青瓷濾茶器，許多原本不喝茶的客人會因其時尚優雅的造形而入手，更因貼心好用的設計愛上喝茶，成功擴展了客層。

優秀的工藝品質與平實的價格策略，加上源源不斷的各類陶瓷品項陸續開發推出，直營門市一家家開展，也朝大陸市場進軍，安達窯的第三階段可說展現了孫忠傑這樣一位具有全方位實驗精神的陶瓷職人意志的貫徹與實踐能力。

安達窯的品牌精神是「希望透過工藝精神追求量產，讓藝術走入生活，讓人們感動」。孫忠傑也曾說，「其實模具的研發也是一種工藝」，這樣的理念精神與七十多年前臺灣工藝之父顏水龍所倡議的「工藝產業化」觀點似遙相呼應。在工藝產業艱困的今日，令人欣喜的，安達窯正以自己的腳步走出一條可看見未來的穩健之路。

孫忠傑夫婦與第二代子女。

**安達窯
三大特色**

1 產品力強，以青瓷雕花為其代表性工藝

具有可穩定量產、不同釉色的陶瓷工藝技術與品管能力，以及源源不斷產品創新設計研發能力。產品多樣化，目前可流通品項近二千種。

2 經營穩健，以直營門市持續拓展通路

透過多點門市直營，與消費者保持第一線接觸，隨時修正調整，產品不會閉門造車；並有計畫性對內建立產品與流程系統，掌握科學化管理。

3 傳承永續，二代穩健接班，分工完整

第二代四姊弟陸續回歸，一一投入家族事業，且依不同專長興趣分工，從設計開發、釉藥研發、窯場實務、行銷管理……，縝密合作。對未來企業發展布局亦有長遠思考。

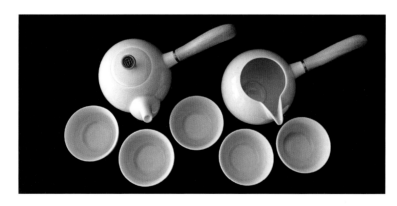

窯燒前 ➡ 燒成後

手路報恁知

安達窯的青瓷以氧化鐵作發色劑，經由還原焰燒造而呈現清透的藍綠色，並結合自行研發模具的雕花工藝，讓作品更有立體層次感。以下為其製作工序(配圖非同一件作品)。

1 練土

使用紐西蘭的瓷土，以練土機練土。

2 成型

杯身(含雕花部分)以鏇坯機成型，附件如把手等，則用灌漿方式成型。

3 修整

細部手工修坯、洗坯、接合。

4 置放陰乾

5 素燒

以約800度素燒，再經12小時降溫。

6 施釉

主要是浸釉，部分採噴釉。

7 排窯、窯燒

以攝氏1260度燒12小時，從入窯到出窯約要二至三天，視氣候狀況而定。

8 出窯

溫度要降至300~400度才開窯門取出。

1 練好的土條

2 以鏇坯機與雕花模具成型

3 細部修坯

4 置放陰乾

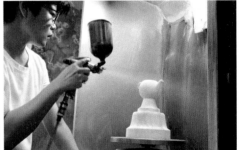

5 素燒

6 施釉

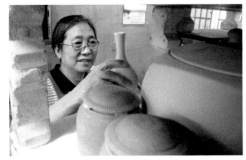

7 排窯、窯燒

8 出窯

孫忠傑（父）

1953年生，第一代，1976年正式創業。

我 的創業歷程有很多轉折與挫折，從最早做佛像到後來研發青瓷，其實滿辛苦的，但我是較樂觀的人，也容易信任別人，即使被騙被欺負，仍會感謝對方讓我學到經驗和教訓。外界視青瓷為安達窯的代表，其實我們的品項很多，一方面因為有不少員工，要有足夠的訂單才能維持，必須不斷開發新產品。另外，也是因為我的興趣廣泛，喜歡實作，喜歡多面向嘗試，厭倦單一重複的事，久了會膩。但改變需要學習，需要研究，要不斷地投入心血。至於第二代傳承接班的問題，我和太太一直沒特別去傷腦筋，抱持的想法是，如果子女有興趣就接，或只要有人有心肯學，有能力，品德好，也可以。甚至想過若沒有人要繼承也沒關係。但是沒想到，孩子們全都回來了。

我 剛開始進來做設計時，尚未真正接觸陶瓷的核心，總覺得為何不能按照我的設計圖做？爸爸會從工藝師的角度，告訴我為何不能這樣做，而我就從設計理念去說服他為什麼這樣要求。開始時會有爭執，但我最終意識到不能這樣下去，因為希望作品可以量產，所以設計必須克服工藝技術上的要求，媽媽則會提醒我成本因素，因為要有合理的售價才能推廣。我們是不斷磨合後才找到合作的共識。這兩年第二代在新產品開發設計的腳步稍有些暫緩，因為希望更清楚想好未來方向再往前走，這是我們和爸爸不太一樣的地方，爸爸是創業家，動作快，想到就做。我們則開始思考，到底大眾看到「安達窯」會想到什麼？我們始終是用產品在做行銷，因此希望大眾透過好產品對安達窯這個品牌更有印象。

孫盈馨（女）

1981年生，第二代，師大美術所畢業，2006年回到家族工作。

62

安達窯
ANTA POTTERY
since 1976

孫忠傑

孫盈馨

青瓷雕花杯

■產品年代：1992年 ■設計者：孫忠傑
■釉色：青釉 ■材質：瓷土

這是安達窯的第一件青瓷作品，也是歷久彌新的代表作。其杯身有雕花，杯蓋是荷葉，把手是葉柄。以青瓷雕花結合馬克杯功能，讓古典美感輕鬆進入現代生活。另有青瓷新荷杯與青瓷雕龍杯，共三種圖案。

汝窯翠荷泰然茶具組

■產品年代：2013年 ■設計者：孫盈馨 ■釉色：灰青 ■材質：陶土

安達窯的汝窯系列中最受歡迎的作品，一壺四杯一茶海加竹杯托。名稱取自「困境之中，泰然處之」。鐘形的壺身靈感來自青銅器，壺鈕是雲紋，手把是鼎的造形。茶海開口曲度很特別，追求一種飛鳥的輕盈感。竹製手工杯托是和竹山的師傅合作，且塗上生漆。整體細緻優雅。

手繪羊脂白牡丹如意壺組

■產品年代：2006年 ■設計者：孫忠傑 ■釉色：羊脂白 ■材質：瓷土

「羊脂白」是安達窯開發的新釉色，比起既有的「霧白」顯得釉色更潤。氣質內斂，釉質素雅，坯體輕薄，胎骨堅硬，造形簡潔俐落，配上優雅的手繪牡丹，具有獨具一格的東方美感。製作過程嚴謹，出水斷水順暢，不會燙手，很實用，價位適中，尤其深受日本客人喜愛。

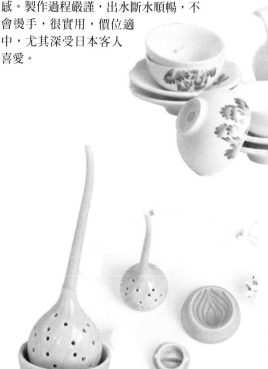

沖茗-濾茶器

■產品年代：2014年 ■設計者：孫盈馨
■釉色：青釉 ■材質：瓷土

洋蔥發芽造形的青瓷沖茶器，不僅外觀生機洋溢，底部的蓋子有特殊設計，可以扣住，下方還有承裝茶水的小盆，適合個人在辦公室泡烏龍茶，一手馬克杯，一個沖茗濾茶器，讓品茗可以是很輕鬆簡單的享受。雖是開模成型，但以手工穿洞，作工幾乎等同一只壺。

Your monkey 存錢筒加眼鏡架

■產品年代：2016年 ■設計者：孫盈馨
■釉色：青釉 ■材質：瓷土

屬於異媒材結合的設計款，結合眼鏡架與存錢筒功能，推出時適逢猴年，所以做成猴子造形，適合作為送給長輩或朋友的禮物。使用時依據不同造形的眼鏡，能呈現個人獨特風格，是很受歡迎的青瓷設計單品。

經營會客室。

主人：孫忠傑、孫盈馨

■ **安達窯目前主要營銷通路有哪些？主要的客層與對象？**

主要通路是門市，其他還有網路平臺及各種客製訂單。

目前門市有八家，都是直營店，包括：臺灣新北鶯歌二家、九份三家、臺北麗水街一家、中山北路一家，中國廣州一家。

鶯歌是安達窯的發源地，以在地臺灣客較多，其次是日本觀光客。九份店，觀光客占百分之八十。臺北中山北路店，日本客占有八成。臺北麗水街店是離開鶯歌往外擴展的第一家店，因捷運通，交通方便，客源很平均。

■ **除了家族傳承，是否還有其他人才育成計畫？有無瓶頸或困難？**

目前窯場這塊的人才斷層的確是問題。老師傅年紀都大了，但窯場工作又熱又辛苦，即使開出條件是「無經驗可」，還是不容易吸引年輕人，或年輕人即使進來，花了一段時間帶他學習，一年後待不住就走了，我們也感到有些挫折。有相關專業學習背景的年輕人可能較容易上手，但他們多數想走自創品牌之路，不願意進窯廠學技術。我們一直在思考怎麼做才能逐步解決這困境，譬如：提供較好的福利、教育訓練及改善升遷制度等，讓員工有榮譽感、成就感，不覺得自己只是小螺絲釘，

能長遠留在這行。這是我們現在的重要課題。

■ 談談安達窯與故宮的合作經驗？

我們與故宮有合作。先從故宮館藏中發想，看哪些三元素圖案可以和我們既有產品結合，再向他們提案，經過館方審核通過後，跟我們下單製作。目前我們大概有四、五個合作品項，包括鈞窯、茶葉末、黃地牡丹、羊脂白彩繪等。這樣的合作獲利算穩定，雖然沒有直接打安達窯品牌，但因館方對品質的審核十分嚴格，找很多學者專家把關，因此我們將這樣的合作視為一種挑戰，也是對我們工藝品質的肯定，未來還是會持續。

■ 請談談對於安達窯品牌發展的願景，以及希望更加強或有所突破的地方？

長期願景就是希望透過不斷試驗，一以貫之，追求活的、有變化的工藝表現。

至於加強與突破之處，在產品開發部分，希望未來產品能夠更生活化。客層不要只侷限在臺灣人、中國人或喝茶的人，而能有更多突破。

通路的部分，會持續展店，有門市的好處是可直接面對消費者，了解客人的反應。另外也希望放眼全球，藉由網路，把安達窯的產品推廣到更多國家。

對內管理的部分，我們要逐步建立更好的制度。一個是產品身分證，即建立每件作品的標準操作流程，以減少人員交接時的成本，因為我們的商品多達近二千種，這會是大工程，但為了長遠的未來就務必要做。另外ERP系統（Enterprise Resource Planning企業資源規劃系統）和人員的管理育成制度也很迫切，這些都是我們的重要計畫。

67

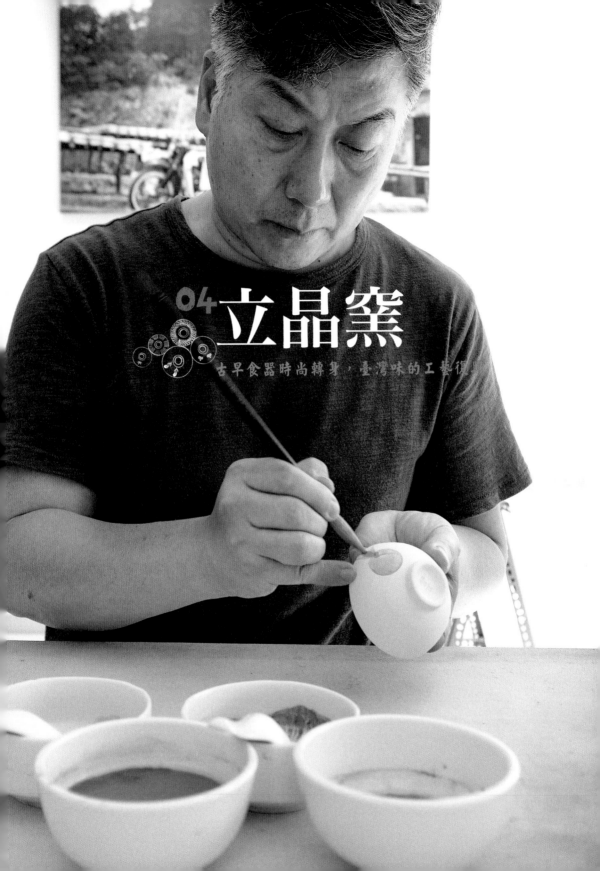

04 立晶窯

古早食器時尚轉身，臺灣味的工藝復興

陶瓷器是我們生活當中最容易接觸到的工藝，尤其是日常使用的碗盤，但長期以來臺灣餐桌上的本土美學特色並不鮮明，直到立晶窯的出現。立晶窯以充滿臺灣味的復古彩繪食器聞名，年長者從中感受到記憶的溫度，年輕人亦欣賞它復古卻不失時尚的美感。這個由鶯歌百年陶瓷世家的第四代傳人蘇正立於一九九五年所創立的品牌，背後的進化故事正可說是「臺灣味工藝復興」的最佳實例。

不管是鮮活的魚、蝦、蟹和公雞，甘美的柿子、鳳梨、柑橘、茄子、雅緻的竹籬、花草圖案，甚至只是單純的「春」與「喜」字紋樣……，這些底部印著「立晶」小字的復古碗碟食器，近年來在許多標舉臺灣特色的選品店中常可見其身影。掌握手中，感覺較一般食器稍厚沉些，淡淡米黃的底色，透露出復古溫潤的氣質。這樣讓人安心愉快的在地餐桌風景，立晶窯創始人蘇正立說，卻是他摸索多年後，才從父母、家族，甚至是這片生長的土地，找到的美學泉源。

百年陶瓷家族，一出生就看見碗

「我們家族大約是在鄭成功時代就從福建泉州安溪移民到臺灣，來臺後世代居住在鶯歌。到阿祖（曾祖父）時已在西鶯里設立了自己的窯場，甚至聽說他還曾經將土地捐出來蓋最早的鶯歌火車站，對鶯歌的陶瓷業發展也算是有一份貢獻呢。」身為陶瓷世家後裔的蘇正立娓娓說起祖輩的豐偉事蹟。但他真正見證並實際參與鶯歌陶瓷的歷史，是從父親蘇和雄這代開始的。「這是我出生的地方，我一出生就看見碗。」蘇正立指著牆上的老照片，正值盛年的父親蘇和雄騎著摩托車，在自己的窯場前留影，背後高聳的煙囪和成片羅列的製碗模組可見其事業規模。父親國小畢業後就習陶，當兵回來由家人集資，開設了自己的窯場，叫「堅信窯業」。因為母親娘家那邊也做陶，二家聯姻後事業更加擴大。當時父親的窯場是做傳統陶瓷碗盤，聘用了三十多人，有兩座窯，每座一次可燒約上萬件碗盤。那時鶯歌的陶瓷產業已十分興盛了，但蘇正立說，鎮上數百根窯場燒煤的煙囪當中，他們家是最特別，也是最高的。

隨著時代演進，工業化的塑膠製品取代了傳統碗盤的市場需求。因建築業興起，父親的窯場便轉做建材，先是生產廚房浴室的馬賽克小磁磚，到一九八〇年左右，窯場引進高生產效率的隧道

70

蘇正立背後的老照片上是昔時父親的窯場。

窯，開始生產一般稱「三吋六」的面磚，那時窯廠約有二百人。到蘇正立讀中學時，又改成以義大利、德國進口的自動化快速滾軸窯生產地磚，窯場人數減到六、七十人，但因自動化產量反而變大了，年產值更具規模。蘇正立的童年時光就在鶯歌陶瓷產業一片興隆盛景中度過。

從藝術創作回歸生活陶藝

蘇正立是家中老么，上有一兄二姐。協和工商電子科畢業後，他追隨兄姊腳步進入家族公司，在釉藥研究部門上班。這段期間，基於興趣，他把握住各種學習的機會，到處去進修，像是到聯合大學的陶瓷工程科暑期班上宋廷璧老師的釉藥學；到輔大推廣部企管系進修管理、行銷會計等相關知識；也去臺灣省手工業研究所（今國立臺灣工藝研究發展中心）上課，陸續跟林葆家、陳煥堂、吳毓棠等多位老師學習，甚至私下以打工交換技術的方式，拜師學習手拉坯。冥冥中，為他未來的藝術創作之路打下根基。

一九九○年代，鶯歌的陶瓷產業，在經歷過結晶釉時代，仿古的高潮，建築瓷的鼎盛，慢慢進入到現代陶藝，很多大型工廠面臨市場變化，紛紛轉型，有不少師傅出來成立自己的工作室。那時蘇正立已有些業餘的陶藝創作，在朋友慫恿下也嘗試到店家寄售，想不到反應很不錯。於是信心大增，終於到一九九五年，他決定成立自己的工作室，得到了父親的支持，並且幫他以其名字中的「立」字與代表心血結晶的「晶」字，命名為「立晶窯」。蘇正立說，他也的確是將它

蘇正立使用便當盒裝手繪顏料，是沿襲自父親的習慣。

當作研究室在經營的。

立晶窯一開始以藝術陶為發展主力，蘇正立全心投入創作，尤其著重新釉色的研發。天分加上努力，他的作品陸續得到許多國內外陶藝獎項的肯定，尤其一九九七年，蘇正立以「翡翠釉」燒出的作品《翡翠》，獲得了日本亞洲工藝特別大賞，這件事讓他父親非常欣慰。藝術創作似乎是一條可行之路，但為何蘇正立會又回頭做古早碗的復刻？這又是另一種因緣際會了。因為創作陶藝，他加入了中華陶藝協會，從會員一步步當到理事長，每年幾乎都到國外考察。有一次他遇到日本陶藝人間國寶鈴木藏，深深被他做陶嚴謹的精神與態度所震撼，彷彿投注了全部的生命與靈魂在其中，相較下感覺自己的態度太輕鬆了。另一方面，因接觸到日韓保存傳統文化的刺激，讓他反思「什麼東西才是我們應該去做的」，比如說日本每個地方都有他們代表性的符號產品，例如：備前燒、信樂燒、清水燒等，臺灣呢？他想到父親當年做的古早碗，那獨特的釉色與圖案，不正是屬於我們自己的常民生活文化嗎？他萌生出一股衝動，想要更深刻挖掘其中的脈絡與美學，重新展現在地文化的生活陶瓷──或許這才是作為一個有使命的工藝職人應該要追尋的真正藝術根源吧！

從復刻懷舊到食尚創新

蘇正立於是請出已退休的父母，向他們請教古早碗盤的彩繪圖騰與技法，母親擅長畫吉祥蔬

果、花草植物，魚蝦公雞等動物類圖案則是父親的專長，他一一記錄整理，利用時間消化練習，逐步累積經驗，鍛練技巧。

也參考其他人的意見與自己的想法，在視覺表現上加入現代思維，譬如增加過去沒有的茄子圖案，將過去較濃重的竹籬圖案調整得更細緻清爽……等。

關於材料，他找出早期的配方，原是北投土混合桃園大湳的田土，但發現顏色過於灰濁，並不符合現代人的審美觀，於是他將苗栗的陶土混合加入日本瓷土，一次次調整比例，終於調配出白中帶微黃的溫潤色澤，這是專屬立晶窯復古系列的黃金比例配方。至於釉色，早期臺灣的日用陶瓷是先素燒，彩繪上釉後再高溫燒，稱之為「釉下彩」。鶯歌古早碗盤的特徵是藍口、胭脂紅，這部分他認為是很重要的在地特色，一定要保留。但過去古早碗碗壁較粗重厚實，是農業時代的產物，現在則改良得稍薄，較秀氣，但仍比現代的碗厚實些，帶有懷舊感又符合現代人的審

這趟從復刻懷舊走到「食尚」創新之路，雖然迂迴曲折，卻逐漸有柳暗花明之感。

立晶窯復古碗盤上的吉祥圖案，有沿續傳統，亦有新創，皆親切可喜。

美觀。因應現代生活的多樣性，碗盤的大小規格，器型的深淺寬窄，蘇正立亦一一開發出更多的選擇。

剛開始做古早碗盤的復刻時，蘇正立只是想要保存一個記憶，得到一種懷舊情懷的滿足而已。但隨著一步步深入堂奧，他發現手中捧著的不只是一只古早碗，而是時代的遞嬗，風土的流轉，與美感的傳承。

家族同心，攜手前行

目前的立晶窯除了蘇正立擔任設計及製作統籌外，太太陳玉娟也協助手繪圖案，大哥蘇正一負責施釉與燒窯，姊姊蘇麗玲則掌理唯一一家門市的管理營運，下一代感受到父親的使命，也開始加入邊做邊學。從父母手中傳下的工藝傳統，在家人同心齊力下，穩健地踏出創新之路。有人說，立晶窯正在進行一場「古早味的工藝復興」，但在蘇正立心中，只期待能夠長長久久地，依循父親對「立晶窯」命名的期許，讓每一件作品都是精髓，能夠進入大眾的日常，除了美感之外，也帶給人們溫度，這是他最衷心的期盼！

工藝小常識

什麼是釉下彩？

釉下彩是瓷器的一種裝飾工藝，也用來指代此類瓷器。要先用色料在生坯或經素燒的坯胎上直接描繪紋飾，再施以無色透明釉或青釉，最後入窯經高溫一次燒成。釉下彩的燒成溫度一般在1200℃至1250℃左右才能達到應有的效果。所以釉下彩的著色劑需要足夠的耐火性，以適應高溫的煅燒。彩繪紋樣被釉面保護，不易退色。含有重金屬的彩料被釉面包裹，不會造成汙染。立晶窯的復古食器採用釉下彩工藝手法，特別強調皆通過SGS檢測，消費者可安心使用。

1 古早碗盤紋樣的傳承與創新

立晶窯古早碗盤的特色彩繪技法，傳承自蘇正立的父母，包括母親擅長的花草植物，和父親專長的動物類圖案，利用時間消化、練習，累積經驗後，加上顧客回饋的意見，把現代的元素也加進去。蘇正立希望作品不要太過華麗，仍保存一種古早味。

2 材料配方與造形的研發改良

立晶窯的碗盤食器帶有淡淡的米黃色，這是蘇正立改良自上一代傳承下來的配方，將臺灣苗栗的陶土混合日本進口的瓷土，以1：2的比例精心調製而成，是立晶窯獨有的黃金比例。過去古早碗碗壁很厚，現在改良得稍薄，比較秀氣，但仍比現代的碗厚實些，帶有懷舊感又符合現代人的審美觀。

3 鶯歌傳統釉下彩繪技藝重現

至於釉色，立晶窯日用陶瓷是先素燒，彩繪上釉後再高溫燒，稱之為「釉下彩」。鶯歌古早碗盤的特徵是藍口、胭脂紅。早期釉色多是青色，後來加了胭脂紅是一個里程碑，因以前粉紅色發色較困難，青色顏色深，比較好發色。

手路報恁知

目前立晶窯復古碗盤食器前製的坯體成型工序是交給加工廠完成。工作室則集中心力投注在釉下彩繪、上釉和窯燒控溫等製程。工作室一般製作工序如下：

1 素坯塗藍口

於杯碗盤素坯口緣處刷上水溶性鈷藍色顏料，這是早期鶯歌碗盤特色之一。塗完藍口後，於器皿底部蓋上立晶窯logo。

2 彩繪圖案

以各種不同功能的畫筆或是特製的畫具，如刮葉脈紋的鋼針、壓印竹籬笆紋的海綿印章等，沾特調釉下彩料進行手工繪製。

3 施釉

全坯體以浸釉方式均勻覆上日本進口純天然的長石透明釉料，食器的圈足高度正是浸釉時方便抓取的黃金比例。浸釉後在海綿上去除底釉，並置放戶外晾乾。

4 產品滿窯（排窯）

將坯件依適當間距排列在棚板上，不可排太緊密，避免釉融化時作品黏在一起。承載作品的「棚板」可耐高溫達攝氏1300度，棚板上還要灑上一層氧化鋁，以防作品黏在板子上。

5 入電窯燒製

採用電腦全自動溫控的電窯，約四至五天逐漸升溫至攝氏1250度，高溫頂點維持約半小時，之後逐漸自然降溫，最後完成出窯。

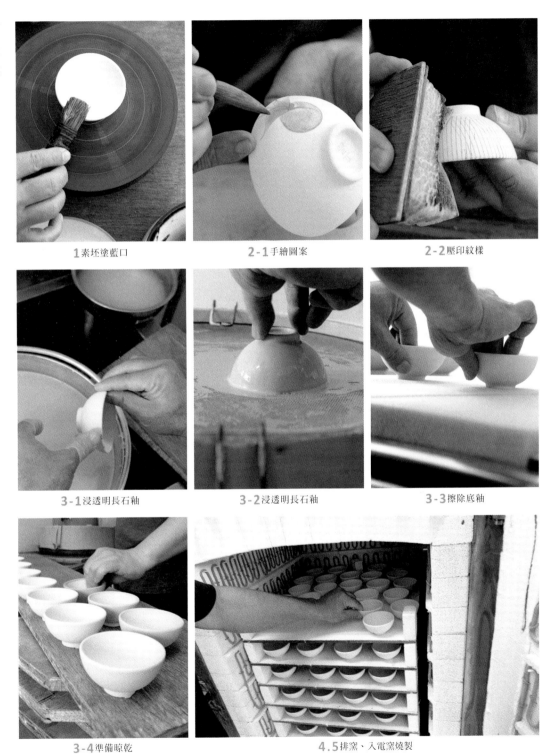

1 素坯塗藍口　　　　2-1 手繪圖案　　　　2-2 壓印紋樣

3-1 浸透明長石釉　　3-2 浸透明長石釉　　3-3 擦除底釉

3-4 準備晾乾　　　　　4.5 排窯、入電窯燒製

古早碗

■設計者：蘇正立 ■使用材質：臺灣苗栗陶土+日本瓷土

立晶窯生活陶最代表性產品，手繪復古吉祥圖案，有柿子、柑橘、鳳梨、茄子、花草、竹籬等。尺寸多元，有碗公、大碗、圓碗和小碗四種規格可選擇。高溫燒製，硬度高，堅固耐用，好收納不易破損。因實用性高，價格平實，四十歲以上的本土客人對它尤其情有獨鍾。

立晶窯代表作。

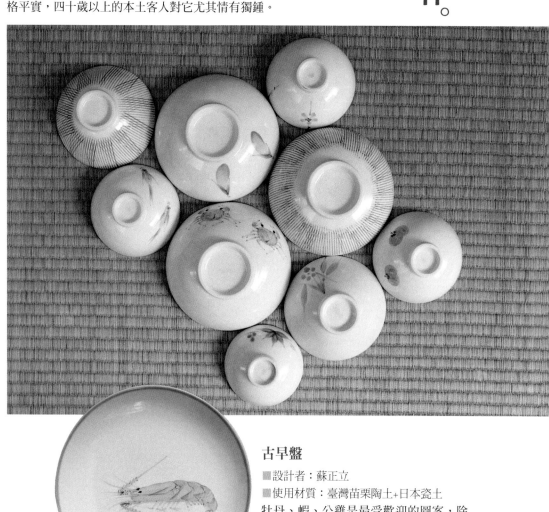

古早盤

■設計者：蘇正立

■使用材質：臺灣苗栗陶土+日本瓷土

牡丹、蝦、公雞是最受歡迎的圖案，除盛菜、裝點心，還可裱起來當壁飾，有歐美遊客買整組，打算作為壁飾掛在客廳壁上。亦有大小不同規格可選擇。

古早茶具組

■設計者：蘇正立
■使用材質：臺灣苗栗陶土+日本瓷土

茶壺造形復古典雅，搭配彩繪吉祥圖案，耐用保溫。可與茶杯組自由組合搭配。購買者很多是老師，也適合小家庭使用。另有應年輕客層要求製作的復古咖啡杯。

水滴

■設計者：蘇正立
■使用材質：以日本瓷土為主

水滴是傳統文人寫書法、畫畫時，用來給硯臺加水的小容器。因釉色豐富、造形多變，盈盈在握，許多人買來當收藏品。其中蘇正立擅長的金彩藍釉、玳瑁釉等，尤其受到藏家喜愛。

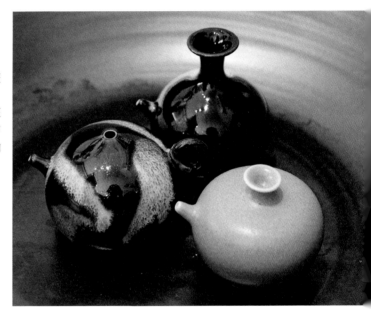

藍彩聚寶罐

■設計者：蘇正立
■使用材質：以日本瓷土為主

器型圓滿的聚寶罐，以蘇正立研發的鈷藍底釉，配上白色釉彩，憑經驗掌控釉的厚薄，經高溫燒製，色澤呈現多層次變化，造形圓滿，有招福聚財之意，具收藏價值。

經營會客室。

主人：蘇正立

■ 立晶窯主要營銷類別與通路有哪些？客層與對象為何？

立晶窯將陶藝區分為生活陶與藝術陶兩個區塊，所謂生活陶是要滿足一般消費者需求，而且單價要符合市場，主要是復古食器系列。相對地，創作的作品就可以隨自己喜好與意志發揮，對我來說，現代陶藝的精髓是釉藥的研發。

生活陶就像是一個經濟面，用來養活藝術面。目前立晶窯的直營店只有鶯歌一家。寄售點比較大的有：臺北富錦樹、永康街一針一線和信義誠品。生活陶這部分，客層臺灣人占八成，另外兩成裡日本人占絕大多數，少數其它國家的人約百分之一。以性別來說，臺灣和日本客幾乎都是女生，歐美的客人以男生居多。也有專案客製，客戶包括知名日本料理店三井、公賣局、富錦樹選品店等。

■ 立晶窯的核心精神為何？談談對立晶窯品牌發展的願景。

有人說我們是「古早味的文藝復興」。接下來我希望朝時尚的方向走，更能迎合時代，將立晶窯的精神融入不同的物件與器皿中。

82

■ **對於鶯歌乃至臺灣陶瓷工藝產業前景的看法？**

鶯歌其實還是蠻得天獨厚的，資源很集中，讓它的陶瓷產業興盛了二百年，之後的二百年該怎麼走下去，很多問題有待探討。

二○○○年時，我們地方積極向政府爭取成立陶瓷博物館，設立陶瓷老街，朝向觀光發展，前面的十年至二十年，目前看是有轉型成功，但後來就停下來了。我們的願景是希望接著能讓鶯歌邁向國際化，這點就沒做到。

政府應該回頭關心，在地的工藝有沒有受到保護、被推崇，或是集中規劃。像日本每個地方都有地方文化館或產業館，其實鶯歌應該要有一個陶瓷產業館，由地方的協會來承辦，所謂的產業館是可有商業行為，像日本信樂燒把當地的工藝家作品，在一個會館裡面陳列出來，遊客可以在短短一小時內看到在地所有工藝並且購買。鶯歌陶瓷博物館的販賣處沒辦法展現鶯歌的陶瓷特色。現在的陶瓷老街很多賣的也不是鶯歌所產，許多是日本、大陸的，任其自由發展。日本許多有傳統工藝的區域可以明顯看出地方特色，但鶯歌不明顯。這點很可惜。

政治經濟環境的變化巨大，即是像我們，堅持到三、四代，也是跌跌撞撞、跳來跳去的。我真心認為，臺灣應該學習日本人間國寶的制度與方法，以政府之力協助民間守護文化的傳續。據我了解，日本為什麼要評選人間國寶？是因為戰後，一切歸零，所有的無形文化資產面臨流失，為了保護這些傳統技藝而去修訂的辦法，不論外在環境、國家變化如何，都要將傳統技藝好好保存下來。而韓國近二十年也開始重視工藝文化，我有機會參與他們地方的陶瓷節，發現他們對傳統的東西非常看重，民間的力量很強之外，國家的力量也很重要，是一種無形的推手。

門市一景。

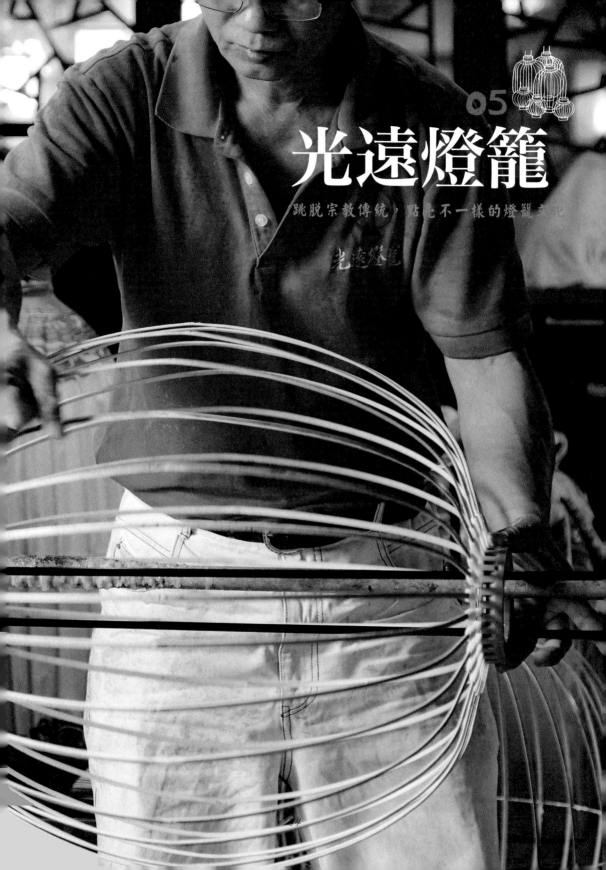

光遠燈籠

跳脫宗教傳統，點亮不一樣的燈籠文化

論及光遠的成功之鑰，在於它不斷研發改良、並結合傳統與創新的實踐力，不僅成為臺灣第一個拿到燈籠專利的企業，擁有「為竹片套上接頭」和「一體成形」兩項專利；二〇一〇年更成功轉型為觀光工廠，讓新時代的燈籠文化廣為人知，翻轉逐漸沒落的傳統產業。

燈

籠早期是一種照明用具，後因具有光明的吉祥意涵，而成為傳統民俗和宗教信仰的重要表徵。然而隨著時代演進，燈籠漸漸退出現代人的生活；加之塑膠燈籠搶攻市場，讓原本已在夾縫中求生存的手工燈籠店家更加雪上加霜，製作技藝面臨斷層。綜觀臺灣目前製作傳統燈籠的業者，大多屬家庭式經營，少數能將燈籠產業化、產品推陳出新的，以光遠燈籠做得最有聲有色。

第一代從油紙傘轉做燈籠

光遠燈籠創始於一九六三年，第一代謝亦�原本在高雄鳳山從事油紙傘的工作，直至塑膠雨傘大量問世、失去市場，為了全家生計，轉而向製作傳統燈籠的劉才習藝，由於兩者骨架同為竹材，謝亦熶做來相當得心應手，謝家後代也因此尊稱劉才為「師父公」，對他表示永遠的感謝與懷念。第二代謝志成排行老么，工專畢業後原於南亞企業上班，會回來接班，主要考量到父親的身體狀況，他說：「燈籠工廠本是我二哥在做，後來他不做了，父親希望由我來承接，因此我在一九七九年回來幫忙，接手後第三年父親就過世了。」由於從小幫忙製作、彩繪燈籠，耳濡目染，所以謝志成一回來即可駕輕就熟，順利的接班。

第二代研發改良，提升燈籠產能

不過創業維艱、守成亦難。為了解決傳統燈籠手工製作產能不足及人員短缺的問題，謝志成花了十年的時間，慢慢動手改良燈籠的基本骨架與作法。

首先，尋求塑料以替代木頭臺座，他說：「我花了兩百多萬元開模子、換材料；以前手工車木

86

頭的孔隙大小不一，組裝起來不僅搖搖晃晃，運送時也容易摔破，改成塑膠之後，就穩固多了。

此外，也開發使用雨傘用的傘骨來取代原來的鐵線，研發出十四至四十吋各種尺寸的模具。」不僅使製作速度加快，品質的控管也更加穩定，並且大大降低製造成本。

其次，在竹子的加工上，謝志成也做了很大的改造調整。由於光遠燈籠所需竹子的厚薄度、濕潤度與纖維度，是一般剖竹機械無法做到的；再加上培養手工製竹師傅不易，所以謝志成運用以前在工專機械科所學到的專業知識，自行設計及組裝機械來縮短竹子加工的時間，讓骨架的製作更得心應手，隨心所欲做出想要的燈籠形狀。

利用印刷、縫紉技術，改良燈籠表面材質

一九八七年謝志成進一步運用TC合成布來印刷，T是Tetoron特多龍（Polyester）、C是Cotton棉花，此創舉顛覆了傳統燈籠在紗布上作畫的製作工序。TC布可印刷、可作畫、可染色、可防水處理，能延伸的產品相當多樣。謝志成指出這種布料最大的突破，就是可以透過印刷將圖案壓印在布料上，只要像穿衣服一樣套進燈籠骨架上，即可呈現多元化的造形燈籠。

也正因為有這些研發，讓光遠具有穩定品質的控管力、接大訂單的實力以及準時交貨的能力，才能在歷經一九九〇年間與大陸市場的競爭後，仍屹立不搖，迄今五十年光景。

第二代謝志成花了十年的時間，慢慢動手改良燈籠的基本骨架與作法。

藝術燈籠擁有十多種不同的造形，點亮居家生活空間。

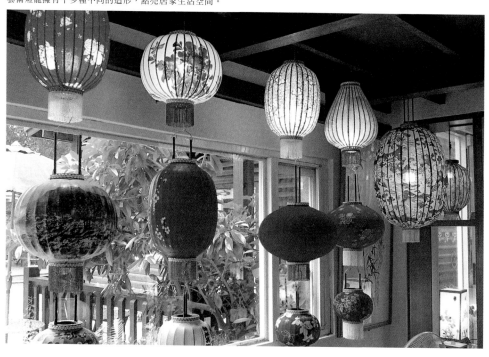

轉型藝術燈籠，增添居家裝飾功能

第三代謝雅純於二〇〇六年進入光遠，在父親奠定的基礎下接續起業務、管理與行銷的工作。有鑒於傳統燈籠使用的式微，二〇〇八年起光遠開始嘗試以花布製作藝術燈籠，不僅讓燈籠走出傳統民俗的意涵，更添增了居家裝飾的功能，而會踏出這一步，謝雅純說這是老天爺賞的一口飯吃：「其改變契機是有次勝興火車站辦活動，有客戶拿油桐花布來請我們做燈籠，經過了一段時間的打版、琢磨，在材料與作法上多方嘗試後，我們的技術更純熟，商品更加多元，全臺許多咖啡館、旅館、餐廳、寺廟等都成了我們的客戶。」目前此類產品有蛋形、桶形、柑形、甕形、金瓜形、鑽石形、陀螺形、方形等十多種，其中以彎曲弧度較大的甕形與鑽石形，或彎曲角很多的陀螺形，製作難度較高。而能做這麼多造形上的變化，主要在於光遠對竹子的了解，對竹子的性能有下苦心。

二〇一〇年光遠更成功轉型為觀光工廠，

文化館可讓民眾進一步了解傳統廟宇燈籠的文化。

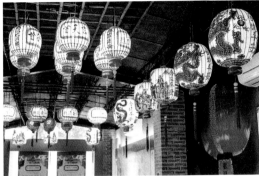

五顏六色的油桐花布燈籠。

光遠燈籠2010年已轉型為觀光工廠。

工藝小常識

關於竹材的選擇

燈籠竹材以4年以上、5年生的桂竹最好，彈性佳，超過7年則太老、纖維太硬，製作上不好處理。農曆3-6月因是竹筍的生產季，發筍時含糖量高，這時所採收的竹子容易蟲蛀，所以約是農曆8月向竹農採購整批原竹，再做防潮、防霉加工處理。

「轉型為觀光工廠的多角化經營，目的之一是要讓人知道我們的產品有多好；其二是延續文化的傳承，以前單純做買賣時，並不會多向客人說明燈籠的涵義，例如：傳統燈籠是要掛一對的，但現在很多人會只想掛一個，那叫做孤魂燈；或是客人有時會要求寫些不該寫的東西，我們會說明勸阻並做其他建議。」謝雅純期望透過專業導覽，可以讓民眾重拾燈籠文化之美。

現在的光遠，不僅是全臺產量最大、樣品最多的燈籠公司，也將燈籠產業創造出另一種經營型態，跳脫附屬於廟宇的宗教飾品，成為居家生活美學的一環，重新點亮並且創造出屬於新時代的燈籠文化。

1 擁有二項製造專利技術

1990年改良燈籠結構得到兩項專利，分別是「為竹片套上接頭」、「一體成形的設計」，大大縮短了製作時間。「為竹片套上接頭」，是改良傳統需在一根根竹篾上鑽孔、再用鐵絲串起的工序，只要按所需支數串成排套進蜂巢內即可；「一體成形的設計」除了體現在燈籠骨架上，還包括外部的燈罩，運用可以印刷的TC布，改變燈籠需糊紙、彩繪的傳統工序。

2 持續研發創新，每年推出新產品

在機器研發方面，從一刀（一個動作一個人），逐步進步到四刀（四個動作一個人）；並改良製竹機械，讓燈籠骨架的製作更得心應手；且不斷研發新材質，依照產品需求開發適合的燈罩布料。

3 成立全臺第一家燈籠觀光工廠

設有傳統燈籠文化館、現代館及DIY教室，遊客來到光遠，除了可以觀賞師傅如何製作燈籠，透過開放、講解、DIY製作，可以讓更多人知道燈籠的文化，也是行銷光遠一個重要的管道。

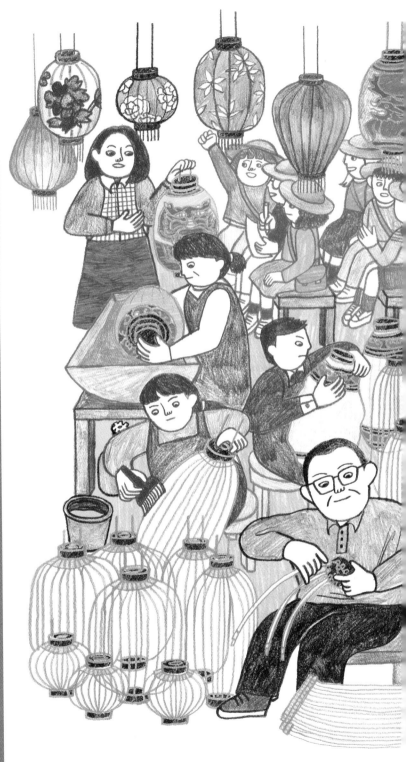

工藝小常識

什麼是傘燈？

傳統燈籠依其形狀，可分為竹篾燈和傘燈兩種。竹篾燈是依燈籠大小取所需長度的竹篾編織而成，燈架是固定的；而「傘燈」顧名思義，是指其燈籠骨架可以像傘一樣的伸縮收束。其作法是在細竹篾上下兩端鑽孔，用鐵絲串起，然後把串好的兩端裝在上下臺座的凹槽內，再用細鐵絲綁緊，之後一端頂住地面、一端用力往下撐開成型，最後調整好竹篾間距後，綁上棉線固定，就完成燈籠骨架；接著把漿糊均勻塗在骨架，裱上濕紗布，再塗上洋菜膠，放置陰乾後依用途彩繪圖案、寫上字樣即完成。像這樣的傳統工序，費工又費時，早期夫妻二人一天最多只能做2-3個。

完成燈籠骨架。

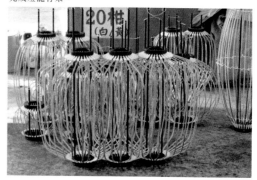

手路報恁知

光遠改良後的新式燈籠,製作速度比傳統手工在時間上縮短了二十倍以上。如果不必彩繪,直接套上印刷好的TC布,四個人一天可做二、三百個,趕工時甚至可做到四百個以上。步驟如下:

1 基本骨架

首先運用機器將桂竹削成需要的長度及厚度,接著做防腐處理,為竹片套上接頭,再將竹片按所需支數串成排,把竹片套進蜂巢內,便完成燈籠的基本骨架。(圖1-4)

2 套上燈皮

配上兩支燈柱後,將組好的燈架塑型,然後以棉線將燈籠固定成型,並進一步調整各燈骨間的距離,之後在骨架塗上樹脂,便可套上印刷好圖案的TC布燈皮,最後將燈籠整理成型即完成。(圖5-8)

3 彩繪寫字

如果要在燈籠上彩繪或寫字,最後必須在表面塗上洋菜膠,使毛細孔填滿,吊掛待燈籠風乾,再進行繪畫及寫字。(圖9-10)

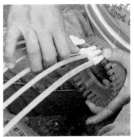

1 運用機器削成需要的長度及厚度，做防腐處理

2 為竹片套上接頭

3 將竹片按所需支數串成排

4 把竹片套進蜂巢內

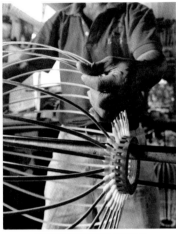
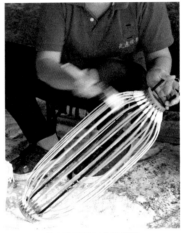

5 燈籠基本骨架完成後塑型

6 在燈籠骨架上塗樹脂

7 套上燈皮

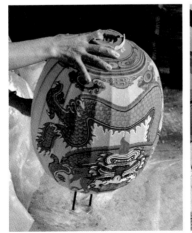
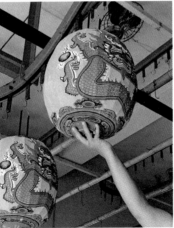

8 整理燈籠成型

9 晾乾燈籠

10 在燈籠表面上繪畫圖形及寫字

謝志成 (父)

1956年生，第二代，明志工專機械科畢業後服務於南亞企業，1979年承接光遠燈籠。

我 在五十五歲退休，現在由太太擔任董事長，大部分事務則是由雅純處理，除非是客人要訂製很特殊的產品，才由我來做技術指導，包括竹子要怎麼彎、用什麼技術。我每一次的研發都對公司幫助很大，這也是能屹立五十多年而不被淘汰的主因。

傳承對中小企業是最大的難題，也關係著一個事業能否往百年老店發展的主要因素。本公司慶幸大女兒及女婿願意回來繼承家業，而且不辭辛勞的從最基層的工作開始學起，大女婿現在已經駕輕就熟；大女兒在外務方面比我以前的銷售成績還要好，每年增加許多客源，這是本公司的榮幸，也是竹藝界的一大福音，希望她能銘記在心「傳承、創新、品質、信用，才是公司的生存之道」。

我 在家中排行老大，2006年因爸爸身體不好，才回來工作。我先在工廠做了2-3年，重頭學習燈籠的生產過程，之後轉型做觀光工廠，負責業務、管理與行銷的工作。

其實當初只是想回來幫爸爸分擔工作，沒想到一幫就是12年。這段期間學習到親身製作燈籠、品管及業務開發，覺得要經營一項事業真的非常不容易，常常遇到挫折，也需要不斷解決問題，謝謝身旁給予教導的爸媽和老師傅們，也希望未來能繼續開發更多的產品並銷售到全世界，讓光遠被更多人看見。

謝雅純 (女)

1983年生，第三代，2005年環球技術學院休閒事業管理學系畢業，2006年進入光遠。

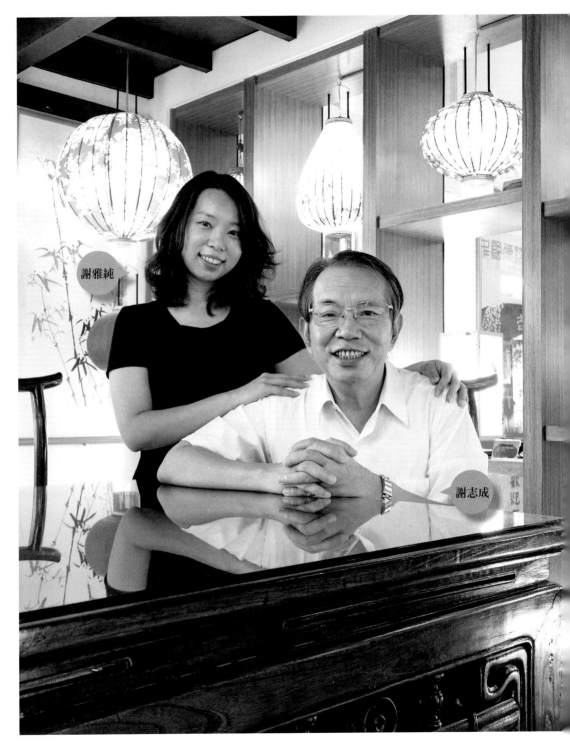

謝雅純

謝志成

挑染燈籠

■產品年代：1981年　■使用材質：TC布+挑染+防水

用特殊調配的染料反覆在TC布上色，依每次刷的力道、方向不同會呈現深淺度差異的質感，最後再上桐油防水，適合掛在戶外。此染布搭配稍修長的甕形燈籠，更顯大方素雅；下方的流蘇是一種用木屑做成的環保材，不會汙染環境。此款作品前身為圓形，曾在1981年獲得全國花燈比賽第一名。

光遠燈籠代表作。

手繪燈籠

■產品年代：2006年　■使用材質：TC布+防水處理

除了彩繪龍鳳、八仙等廟宇常用的傳統圖案之外，也與國畫老師配合，在細密的TC布上手繪花鳥與山水，展露出另一種人文風情。且因為是手繪，每一款燈籠都是獨一無二。

花布燈籠

■產品年代：2008年 ■使用材質：純棉布

燈籠一般以圓形為主，有圓滿的意涵，經常使用富有臺灣味的客家花布，底色有紅、藍、綠、粉紅、桃紅等，是很受歡迎的一款。牡丹喜氣且具有富貴的象徵，據說掛上有牡丹圖案的燈籠，家中的小朋友會聽話又聰明。此外，也有油桐花圖案的中長形燈籠，共有七種花色可供挑選。

禮品燈

■產品年代：2014年 ■使用材質：棉布+印字

燈籠的功能不外乎求丁、求財、求光明，藉由這個意涵開發出一系列漂亮的禮品燈，不論是結婚、開店、入宅、考試都可以當禮品贈送，送禮自用皆宜，每組二入。產品系列有寫上雙喜的姻緣燈、招財進寶的發財燈、獨占鰲頭的狀元燈、恭喜發財的歲首燈、良時進宅的入厝燈、世代興隆的女婿燈、百年好合的月老燈，合乎我們對生活的期望與需求。

檯燈

■產品年代：2012年
■使用材質：TC布+防水處理

四角形燈籠骨架用的是孟宗竹，包上TC布後再手工彩繪，其價值在於雖同一主題，但每一個產品呈現出來的風格皆因手繪而有所不同，造形有四角形也有圓形，典雅的氣質十分適合當成居家擺飾。除了手繪以外，目前檯燈也有紅底毛筆字圖案的棉布產品。

經營會客室。

■ 主人：謝志成、謝雅純

■ 光遠主要營銷的通路有哪些？

除了觀光工廠門市外，我們販賣傳統燈籠的經銷商有一、二百家，如燈籠店、佛具店等；而訂購藝術燈籠的，大多是到工廠來或直接在網路下單。我們網路訂製商品的服務於二〇一六年上線，顧客可依照所需，挑選燈籠的造形、底色、尺寸等。

製作所需時間，一般約二至三周可交件，如果接近年底可能需要一至二個月，視數量及形式而定。

以挑染燈籠來說，因形狀特殊，所以是接單後才開始做。從骨架備料、做好陰乾就需一、二周，然後手工染反覆上色，等布面乾之後塗上桐油做防水處理，至少要七天才會乾。所以製作上往往需花費較多的時間等待，因此建議訂製燈籠一定要提前預定。

■ 目前燈籠工藝技術傳承的狀況？有無產學合作或其他育成計畫？

燈籠工藝的技術性較高，要先學會怎麼用竹子做骨架，還要會寫字、畫畫，技術不是單一項目，而是多種統合在一起，所以無法到外面傳授教學，但我們有與科技

98

大學配合，實習生可以來一、二個月現場體驗工作，若有興趣的學員，或許未來可栽培為正式員工。

■ 談談光遠品牌發展的未來願景？

燈籠產業發展的好壞，要視大環境景氣與政府政策而定，以藝術燈籠來說，未來的發展性應該越來越好，因為用途變廣了；而傳統燈籠可能隨廟宇活動的減少而漸漸式微。也因此，燈籠對光遠來說不僅是項商品，更有著傳承發揚燈籠文化的使命，所以會持續不斷的研發改良，讓燈籠的使用更符合現代生活的需求，且期待透過觀光工廠的轉型，讓遊客能了解傳統燈籠文化及製作，重拾燈籠技藝與文化之美。

新式燈籠的蜂巢骨架。

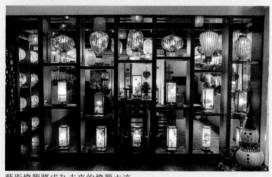

藝術燈籠將成為未來的燈籠主流。

Q&A

元泰竹藝社

竹製生活用品，傳達低塑生活理念

牙刷是每天生活中都要使用的器具，光是臺灣一年就要丟掉一億支牙刷，元泰竹藝社第三代看上了這龐大的消耗商機，又搭上環保議題，動手運用家鄉竹山的孟宗竹，製作出臺灣第一支可分解的竹牙刷，來傳達低塑生活的理念。未來更期以循環經濟為目標，陸續開發竹製產品，讓竹子可以重回現代人的生活日常，取代塑膠、友善環境。

南投竹山是臺灣早期竹工藝的發展地區。日治時期，日本政府看好臺灣的竹工藝發展，在竹山、關廟二地設立「竹材工藝傳習所」，培育出許多人才，開啟臺灣竹工藝的發展；一九七三年為因應國外大量的外銷訂單，經濟部於竹山設立「竹山工業區」，以機械取代傳統手工竹材加工，至一九八〇年代竹工藝的發展達到巔峰。元泰竹藝社便是趕上這波潮流，在這時期投入了竹加工產業。

第一代從竹耳扒做起

「元泰竹藝社從事竹用品的加工，是從阿嬤林吳滿開始的，那時阿公賣菜，她幫日本人代工做耳扒，生意相當好；一九八七年左右爸爸林國昌轉做棒針，創立元泰竹藝社商號，興盛時期員工約有七、八位，業績好時年營業額可破千萬。」第三代林家宏描述他所知道的家族產業史。

不過，這樣的光景，隨著國內工資上漲生產成本增加，中國、東南亞國家以低價竹藝品傾銷，加上竹製的生活用品逐漸被低廉的塑膠製品取代，元泰的生意也與其他臺灣竹產業一樣逐年走下坡。也因此一九九七年林家宏國中畢業時，由於家中生意不如以往，他選擇去念軍校，之後當了六年職業軍人，退伍後在臺南賣T恤，離家十多年。

回歸竹山，從零開始

第三代林家宏再回到竹山，已是二〇一〇年，媽媽一通電話：「家裡生意不好，你要不要回

「元泰職人工房」店面於2015年開張。

來?」當時，林家宏在臺南經營潮T，自己設計、自己賣，做得有聲有色，但一想到把自己養大的工廠就要結束，心中仍感到不捨，因此決定回來看看能做些什麼。

首先，他寫了個企劃書，心想：「我連飛機引擎都會修，如果能有一筆錢就可以把產業的機器升級得更好了。」沒想到被長輩打了回票。既然不能有大刀闊斧的改變，他只好慢慢逐步熟稔竹子的加工產業，面對沉重的壓力，年輕氣盛的林家宏常利用夜間慢跑來舒壓，想不到這一跑，竟跑出了產業契機，也帶動了小鎮活力。

擅長辦活動的林家宏，從一個人跑，到後來一群人跟著他跑，看似與產業無關的活動，他卻從中累積了人脈，也找到了無限的可能。一家位於東埔的民宿業者，一年約有二萬多人來此住宿，民宿主人對林家宏提出了開發竹牙刷清潔備品的合作案，於是他一頭栽入竹牙刷的研發與製作。

可分解的竹牙刷，搭上環保議題

經過了一年的努力，二○一五年竹牙刷正式推出，天然、無毒、可分解的環保訴求，得到了相當大的迴響。

竹牙刷的開發，可分為竹柄與刷毛兩部分。為控制竹柄的品質，林家宏選擇四年以上的孟宗竹來製作，他說：「由於竹子纖維是直的，鑽孔、植毛都會破壞纖維而裂開，所以材質不能太軟；此外，洞要鑽多大、毛要植多少也是一門學問。馬毛因為是天然動物的毛，跟人的頭髮一樣有強韌、脆弱的變化，所以在植毛過程中，難免會有掉毛、斷毛的情況發生。」目前與元泰配合的植毛廠，是林家宏主動一家家拜訪所得來，由於都是年輕人返鄉工作，因此一拍即合，願意大家一起來技術開發，經過多次測試、報廢了上萬支牙刷，最後才開發出適合牙刷專用的植毛機器。

為了克服竹材容易發霉的問題，又要符合環保、安全的理念，第一代產品是以蜂蠟與亞麻仁油作為刷柄的塗料，但因使用期限敵不過發霉的速度，於是第二代改以天然的生漆製作，雖然發

霉的時間可延長到一個月才發生，但製作過程費時又費工，林家宏還因生漆引發全身過敏三次急診送醫，因此未來的第三代牙刷，將改用歐盟認證之環保無毒水性塗料進行塗裝，讓產品更為耐用，林家宏笑笑著說：「可能用到壞掉都還不會發霉。」

地表最弱的竹吸管

有了研發竹牙刷的成功經驗，在政府還沒宣布塑膠吸管禁用之前，林家宏已開始動手竹吸管的製作。為了量產、統一吸管規格，經過兩年的測試與尋找材料，終於找出最適合的製作材質——箭竹，以二、三年生的管徑最適中，整支取用不浪費，約可製作八根吸管。

處理方式以手工低度加工製成，將裁切好的竹管經高溫高壓碳化之後，再一根根手工去除竹膜，避免孔內阻塞即可，由於竹管壁很薄，所以不須再上環保水性漆防霉，只要注意平常使用完畢立刻清洗、平擺晾乾，就可防止發霉產生。「但有個小缺點，如果拿來喝咖啡，下次就容易有咖啡味！」林家宏建議泡水二分鐘後搭配吸管刷清洗，比較容易去除異味。

相較於市面上各種材質的吸管，唯有竹吸管可以完全分

林家宏希望集結年輕人的力量一起守護老產業，友善我們的環境。

解，林家宏說：「這堪稱是地表最弱的吸管——真正的零垃圾、低排碳用品！不用或用壞了，當堆肥就可以。」

讓竹子重回生活日常

早期臺灣的日常生活裡，因就地取材方便，約有一半以上是竹製用品，如竹蒸籠、竹椅、竹蓆、竹簍、竹籃、竹筷等，全盛時期全臺約有一千五百家以上的竹工廠，照顧著臺灣人的生活。

反觀現代生活用品除了「筷子」，幾乎少和竹子聯結，這也是竹產業迅速沒落的原因之一。為了讓竹子可以重回生活的日常，目前元泰竹藝社所開發的產品：竹耳扒、竹棒針、竹牙刷、竹吸管、竹杯與竹碗，都是與日常生活有關的用品。「我們不做竹藝術品。日本人連一根火柴都可以做到一百年，我也希望成為竹牙刷的百年老店。」林家宏希望能學習日本職人的精神，把一件小事做好，並透過跨領域的結合、運用社群網路的能力，集結年輕人的力量一起守護老產業，友善我們的環境、為地球盡點心力。

竹吸管所用的材料：箭竹。

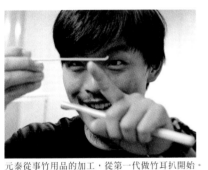
元泰從事竹用品的加工，從第一代做竹耳扒開始。

竹碗擁有像下雪一樣的竹子紋路。

元泰竹藝三大特色

1 改良傳統，加入現代設計元素

有別於傳統的竹杯、竹碗以實用為目的，元泰在杯子刻上動物、山林等戶外元素，結合露營帳篷所用的營釘調節片來當手把；斜切竹管讓竹碗的紋路產生變化，加上鮮豔明亮的外漆，讓產品現代感十足。

2 產品訴求環保、低塑生活

迎合低塑生活的理念，元泰研發出臺灣第一支可分解的竹牙刷、竹吸管，提供除了塑膠製品外的另一種選擇，為環保盡心力。

3 跨領域異業結合能力強

第三代年輕人擅長舉辦活動，懂得利用社群力量、透過募資來提倡竹生活，走出家門，主動拜訪，跨領域整合雷雕廠、植毛廠、竹木業、民宿旅館、餐飲業，一起把產業擴大。

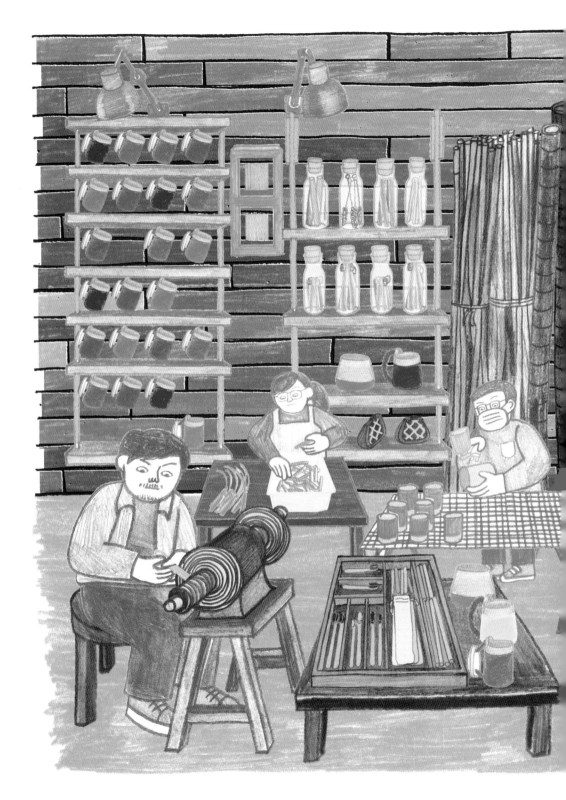

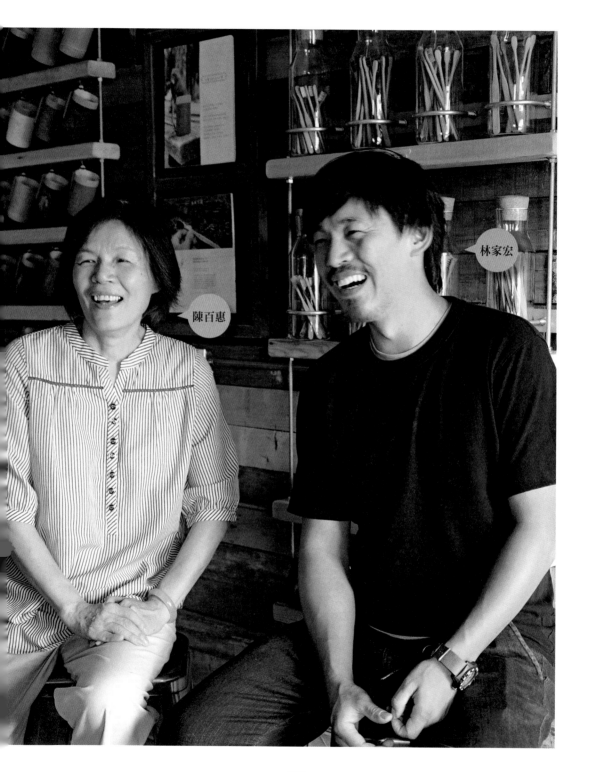

陳百惠

林家宏

陳百惠 ^(母)

1959年生，1987年與先生林國昌創立元泰竹藝社。

家宏回來竹山八年了，不敢說他做得很好，但可說相當認真，營運不能與最好的時期相比，不過所賺的錢也足以讓生活溫飽無虞。產業就是這樣時好時壞，元泰接到竹棒針第一筆訂單為一百萬元，夫妻二人以手工一根根針慢慢磨，做了三個月。九二一地震後，景氣受創，但因當時美國男人流行織毛線，有機緣與毛線商合作，所以又好轉，聘請了八名員工，這對家庭代工來說算是很不錯的了，直到2005年釘板的出現，才讓竹棒針的市場整個走下坡。

目前我已完全退下，含飴弄孫，由年輕人接棒，希望他們可為竹產業盡一點心力，為地球做環保，不要讓產業沒落、斷掉，是我對他們的期許。

我從小對畫畫很有興趣，所以2006年退伍後曾到職訓中心學設計，電腦繪圖、商業攝影、網站架設均有涉獵，這些課程對我之後創店幫助很大，包括臺南的服飾店、元泰店面都是我自己動手規劃。

臺灣一年要丟掉一億支牙刷，所以這塊餅很大，我也不怕別人來搶。目前做了三年還沒有人來模仿，因為最難的是竹材的穩定性，而不是產品形式的開發，現在一年可有二、三萬支的銷售量。未來希望繼續開發竹生活用品，讓竹子走入大眾的日常生活。

林家宏 ^(子)

1982年生，2000年空軍航空技術學校畢業，2010回竹山接手竹藝產業。

元氣竹牙刷

■產品年代：2015年 ■使用材質：孟宗竹

刷柄材質，選擇四年以上竹山孟宗竹製作；刷毛分有尼龍與天然馬鬃毛二種材質，強調無添加防腐劑、漂白劑，竹材經高溫蒸煮殺菌，塗抹上一層環保水性漆保護。刷柄還可雷射雕刻文字，送禮自用兩相宜。

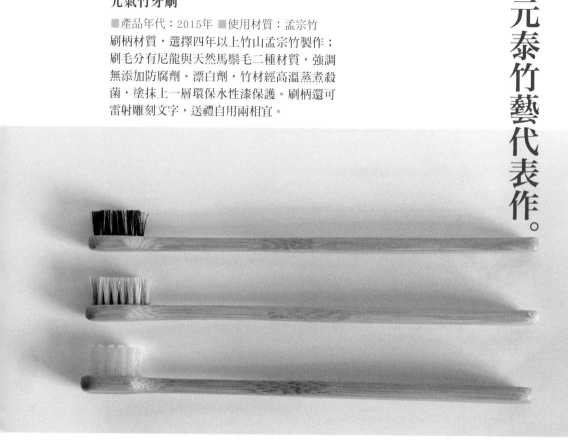

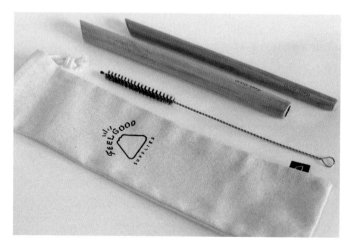

元氣竹吸管

■產品年代：2017年
■使用材質：箭竹

分有粗、中、細大小孔徑，長度約21cm、孔徑約0.4～0.8cm，加附一支羊毛吸管刷與胚布套，方便清潔與收納。由於切口兩端因毛細孔外露，易含水分，容易有發霉現象，如有此現象，只需使用小刀裁切發霉部分，熱水煮沸消毒後就可持續使用。

竹耳扒

▇產品年代：2018年　▇使用材質：桂竹、箭竹（外殼）

耳扒是自第一代阿嬤就有的作品，第三代將其改良得更細，使用起來更有彈性，並利用竹吸管原料做收納外殼，上以鮮豔塗料，成為現代感十足的生活用品，不再是LKK的專利品。

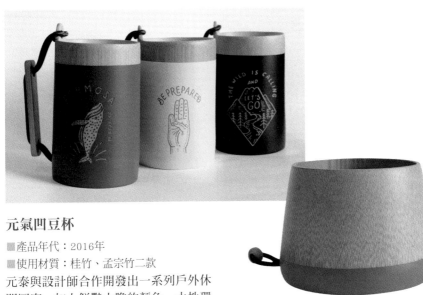

元氣凹豆杯

▇產品年代：2016年

▇使用材質：桂竹、孟宗竹二款

元泰與設計師合作開發出一系列戶外休閒圖案，加上鮮豔大膽的顏色、水性環保塗層的運用，成為露營、外出活動絕佳環保用品，可耐熱攝氏70℃。特別的是，竹杯握把是以帳篷營釘調節片做設計，加上堅韌的彈力繩，握感十分堅挺；凸出的杯緣設計，可倒扣在桌上晾乾以保持通風乾燥。

SNOW碗

▇產品年代：2018年　▇使用材質：孟宗竹

造形肥肥胖胖的很可愛，如元泰LOGO一般，是由竹筒飯概念衍生而來。為讓產品更有設計感，整個竹管採斜切方式，讓直纖維的竹子可以顯現出猶如下雪的紋理，每個竹碗圖紋各不相同，成為獨一無二的特色。

手路報恁知

竹牙刷製作流程

1 剖竹、烘乾

取孟宗竹中段，剖成所需長度後，經過高溫高壓蒸煮，將糖、水分烘乾，使毛細孔收縮，減少黴菌成長的空間。(圖1)

2 半手工塑形

手工操作帶鋸機切割出牙刷外形，再經過打磨拋光，即可塗上環保水性漆，在竹子表面形成完整的保護膜。(圖2-1,2,3)

3 機器植毛

送去植毛廠，鑽打孔洞植毛即完成。
過程中無化學蒸煮、無漂白、無防腐劑，製作期程約需7個工作天。

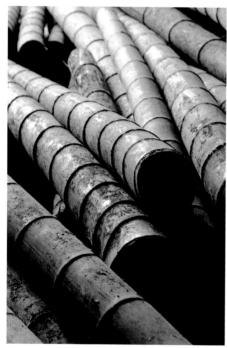

1 剖竹、烘乾，圖為孟宗竹材

2-1 半手工塑形：以帶鋸機切割出牙刷外形

2-2 打磨拋光

2-3 塗上環保水性漆

經營會客室。

■主人：林家宏

■目前元泰工藝技術傳承的狀況？

目前沒有工藝的傳承計畫，只是偶爾受邀演講分享。店裡也不定期舉辦手作課程，讓消費者可以體驗自己動手彩繪竹杯與製作牙刷的樂趣。所謂製作牙刷，是給一塊已植好毛的竹片，消費者再自己運用鋸子，鋸出自己喜歡的牙刷外型。

■元泰主要營銷通路有哪些？目前產品銷售成績為何？

二年前因產品開發漸趨穩定，租下竹山舊臺西客運站前頂橫街的「元泰職人工房」店面，與消費者面對面接觸，並與竹山小鎮文創聯結，預計在舊臺西客運一樓賣到冰，用元泰的竹碗盛裝；除了到竹山門市購買產品，也可以至合作的展售商店選購。此外，也可以透過官網購買元氣牙刷或來電下訂。

目前產品以竹杯銷售成績最好，一年有六千到一萬個，每個單價為四百五十元；竹牙刷一年雖有二、三萬支，但售價低，整體業績不算最好。

■對元泰品牌的願景為何？

我的想法很簡單，就是持續開發更多竹製的生活用品，讓大家的生活中都有竹製品可使用。下一個目標是希望種植一片竹林，未來也打算開設工作坊，讓民眾可以來此體驗參與採竹到製作的過程，一步步建立起永續循環的綠色產業。

元泰店面牆上掛的，是從海邊四處撿來的垃圾，藉以提醒減塑生活的重要。

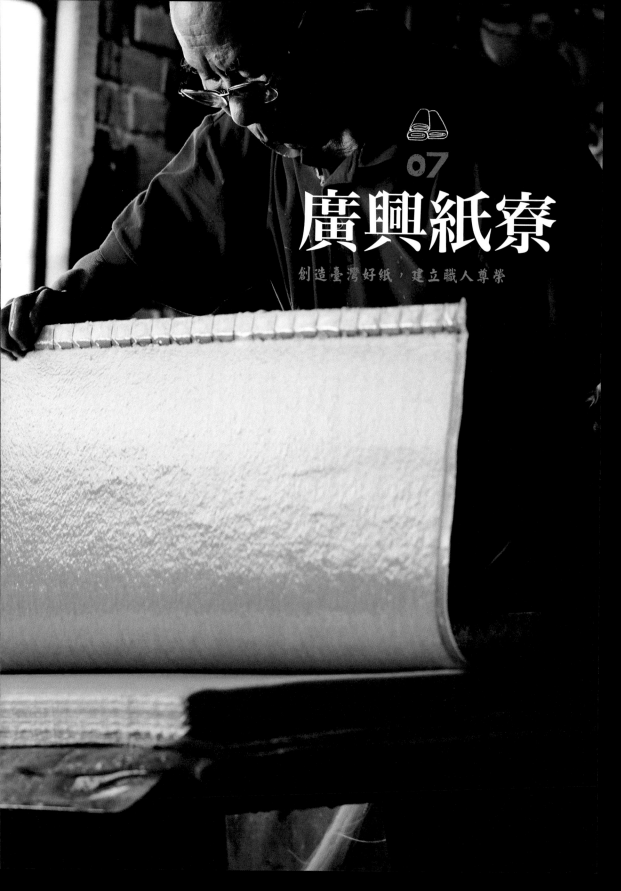

07

廣興紙寮

創造臺灣好紙，建立職人尊榮

臺灣手工造紙的故鄉是埔里，百多年來曾創造過四、五十家造紙廠並存的產業榮景。其中的廣興紙寮（前身廣興製紙加工所）是黃耀東於一九六五年所創立，歷經埔里造紙產業二十餘年的繁盛與後續戲劇性的沒落，走過半世紀後的今天，它不僅是當地現存屈指可數的手工造紙廠，更是臺灣第一家兼及文化保存的觀光紙工廠。靠著第二代黃煥彰與吳淑麗夫婦不斷創新其手工造紙工藝及多角化的經營模式，廣興紙寮為這項走入夕陽的傳統工藝產業，創造出一片曙光。

紙，是人類最偉大的發明之一，具有二千年以上的歷史，然而這項傳遞文明的重要載體，其背後的工藝性卻常被世人所忽略。但廣興紙寮的黃煥彰始終不願放棄堅持，他認為「好的手工紙，如好酒好茶，愈陳愈香。」而他一輩子念茲在茲的就是，「用臺灣的師傅，臺灣的手法，生產臺灣最好的手工紙，而且要將這些好，推播出去。」

見證紙業的輝煌與日薄西山的徬徨

黃煥彰從事手工造紙已超過四十年，作為造紙廠的第二代，他回憶小時候父親黃耀東草創事業的情景仍歷歷在目：「父親出生埔里，他在一九六五年三十五歲時，因看到愛蘭臺地具備水質良好的造紙條件，且當時埔里紙業也開始發展，於是創立了『廣興製紙加工所』，投入埔里手工造紙業的行列。初期規模不大，以代工為主，除了幫大廠生產外銷的書畫紙外，也兼做小量孵鴨蛋紙等。另外父親也致力於手工紙的研發改良。一九七三年加工所漸入佳境，同年開始手工宣紙的內銷，並改名『廣興造紙廠』。」

黃煥彰是在一九七七年，當完兵後就回家幫忙，他記得那時造紙工廠的師傅還有三十多位，一九九一年當他父親成功研發出高品質的手工宣紙，開始外銷日本與韓國時，更達到廣興造紙廠的巔峰時期。但世事難料，想不到一九九一年後，隨著社會變遷，書畫人口減少，加上大陸紙的低價競爭……，埔里手工造紙業迅速沒落，紛紛關廠或外移東南亞。到一九九五年他正式接班

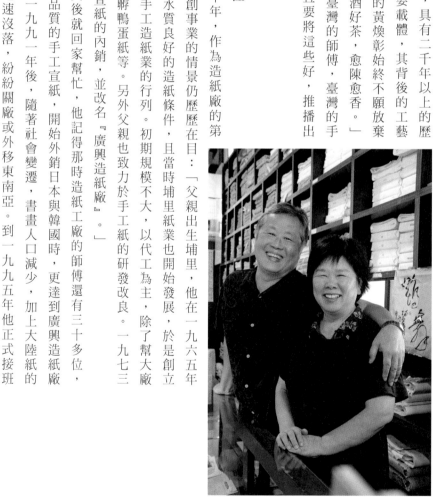

黃煥彰與吳淑麗夫婦同心，為廣興紙寮拚出新藍天。

116



時，臺灣的手工紙業已日薄西山，「但因為我沒有其他工作經驗，只能硬著頭皮接下家業。一開始時的心情老實說是有些掙扎的。」黃煥彰回憶當年接班時的心境，口氣中仍可感受到其中的茫然與徬徨。

觀光工廠引動多角化經營契機

因為沒有退路，勢必要尋求產業出路，黃煥彰於是積極苦思轉型之道。當時臺灣的造紙業因競爭種種因素，從造紙器械的製造，造紙原料的配方，到紙張的抄製、烘焙、加工等技術等，形成很封閉的產業生態，而長期以來，臺灣也缺少保存、推廣、教育紙文化的風氣。他的另一半，曾經當過音樂老師，對於教育推廣獨有創見的吳淑麗突發奇想，乾脆打開大門，邀請民眾進來認識手工紙之美，或可另創生機。於是一九九六年夫婦倆在臺灣省手工業研究所（今國立臺灣工藝研究發展中心）及埔里文化工作者王灝、陳義方等人的協助下，決定以「廣興紙寮」之名，開設臺灣第一家開放產業觀光的手工紙廠，嘗試經營轉型。二十多年來他們一步一腳印逐步調整並擴充內容，直到今天，廣興紙寮已成為人們到埔里小鎮必訪的文化景點，更是臺灣中小學生戶外教學的熱門選項。

目前廣興紙寮觀光工廠不僅提供完整的手工造紙流程供遊客參觀，有專業導覽解說服務；另外，還有「紙藝教室」可讓遊客親身參與 DIY 造紙的樂趣；「埔里手工紙文化館」可以看到完整埔里手工紙的介紹及藝術家們以手工紙創作的作品；而「臺灣手工紙店」可買到由廣興造紙職人們親手製作的各種手工紙；甚至有「菜倫紙專賣店」可以品嘗由各類蔬菜纖維，透過造紙技術所開發的各種紙點心……。源源不斷的創意，使得這個占地規模不算大的手工紙寮長年參訪人潮絡繹不絕。專責觀光工廠營運的吳淑麗說，觀光工廠最好的時候一

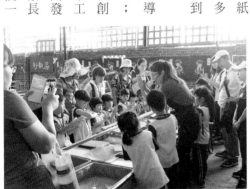

造紙的樂趣，是臺灣許多中小學生的童年回憶。

年有二十幾萬人來參觀。客層主要分三種，一是學校的校外教學；二是本地的親子家庭客層；三則是國外的觀光客，主要是香港、大陸、馬來西亞和新加坡的自由行旅客。觀光工廠為傳統紙廠走出新路，成為廣興紙寮永續經營的重要基石。

大師作品催生高級手工紙研發之路

除了以觀光工廠作為經營模式的突破點，身為傳統紙寮的傳人，黃煥彰對於臺灣手工造紙工藝的傳續與精進有他的使命感，他認為雖然長期以來書寫用紙使用最大量的市場是練習紙，但因時代變遷，產業市場改變，廣興已不能再生產練習用紙了，因為這部分無論如何都拚不過外來者，如中國、東南亞的低價紙，勢必走向高級手工書畫紙的客製研發，這樣的轉型決心，竟是源自臺靜農先生的一幅字！

有一天黃煥彰在一家賣廣興紙的店裡，看到紙張的標價遠遠高於廣興賣給盤商的價格，覺得造

118

紙人如此辛苦，利潤卻都歸給紙商；同時又看到店裡掛有書法家臺靜農落款的書法作品，於是興起「何不將紙賣給直接用紙的人」這樣的想法。

那之後他開始蒐集臺灣書畫家的通訊資料，主動寄紙給他們免費試用，並請他們回饋用紙的心得，作為改善的依據。

二〇〇八年他決定把流通在外的廣興紙全數收回，從此專門研究抄製高級的書畫紙，自產自銷，因不斷改良加上技術口碑，因此頗受書畫家好評，他們也樂意為其背書推廣。和廣興有深度互動的書畫家、藝術家很多，黃煥彰如數家珍：「我們為劉國松製作專屬紙，就叫『劉國松紙』，紙厚，纖維明顯，他有種獨特的手法『抽筋剝皮皴』，即以此紙畫水墨後，再將紙的纖維剝除，呈現出特別的效果；星雲法師寫字專注用力，一氣呵成，他一天要寫一、二百張字，他用的紙叫『耐磨耐操紙』；侯吉諒老師非常照顧廣興，他會要學生來廣興買紙，而且不能出價，也教導學生『用紙要有敬重之心』；何懷碩老師曾特別送工廠的師傅一人一幅字，還署名落款，表達謝意；李義弘老師於我幾乎情如父兄，多所

造紙職人的經驗與技術就是廣興紙寮的工藝核心精神。

鼓勵，我開發的各種紙張，像是以菱白筍殼纖維製作的『惜福宣』手工紙，就得到他親手題字讚賞……。」

現在的廣興紙寮在高級書畫紙界擁有很好的口碑，問起黃煥彰，廣興紙寮的核心工藝技術是什麼？旁人不易超越的關鍵在哪裡？他自豪的說：「就是造紙職人的經驗與技術，加上不斷創新改良配方與製程，而這些都在我的頭腦裡。」太太吳淑麗則說，黃煥彰造紙不會像一般紙廠，以少樣紙款長期大量生產，他總是不斷研發改造，就像雜貨店，依每位客人的需求重新客製。因此黃煥彰對紙性的了解非常深入，而廣興手工紙的品項與品質在業界也是最多樣、最有口碑的。

浮水印與紙履歷，賦予職人尊榮

在與藝術家互相合作的過程中，黃煥彰最希望外界能知道，這張紙是誰做的，不只知道這是廣興的紙，也能理解這背後有眾多職人的心血。

臺灣手工造紙的方式與中國不同，因臺灣手工造紙技術是日治時期由日本引進來的，所以不管是製作技術、步驟與名稱，大部分都沿襲日本。但黃煥彰說，臺灣人造紙更有彈性，技術有改良的部分，譬如抄紙的器械屬半自動，撈紙漿上來，不需要人工彎腰，所以師傅即使年紀大了仍能繼續操作。已成為臺灣手工造紙專家的黃煥彰是如何定義「好的手工紙」？他說以使用者的角度來說，自己習慣用的或使用起來最順手的就是最好的紙。以製造者的立場來看，最好的紙，是纖維愈少經人為的破壞和干擾，像是過度蒸煮、過度漂白或添加改變纖維物性的化學劑，能讓纖維呈現真實本質且能長久保存的，就是好紙。廣興每張紙的角落都有廣興的浮水印及製造年分印記，除了為品質負責，也讓後人有需要為作品考證時作為研判的依據。另外黃煥彰也為每一批紙

廣興紙寮出品的手工書畫紙都有浮水印與紙履歷，是負責也是尊榮。

紙花瓶是廣興紙寮第三代黃傑，結合傳統手工紙與3D列印科技的創新設計。

張製作生產履歷，上面載明紙張的名稱、編號、重量、製造日期、造紙的職人姓名等資訊。黃煥彰認為，紙履歷是對造紙師傅完成的作品給予肯定，將「尊重造紙人」的觀念傳達給用紙人；此外，用紙的人之後如有需要，可按照原材料、原規格加以訂製紙張，因有紀錄可遵循。

從質材開始的工藝革命

廣興紙寮除了致力於高級手工書畫紙的研發，也在各種紙類文創產品上不斷創新，突破紙業傳統侷限，例如開發可吃的菜倫紙、救命紙、紙泡茶；可製作時尚包袋與衣服的紙布；結合3D列印科技的紙花瓶，以及運用各種植物媒材研發出一百種自然纖維紙，提供文創開發更多元的質材選擇。黃煥彰說：「我在臺灣造紙，常常想著要『去日本化』，將源自日本的造紙工藝術語，轉換成臺灣自己的語彙，用自己發展改良的想法，透過配料與製程，做出最適合自己書畫家使用的產品。最終希望讓人們看到一件書畫作品時，即能分辨出臺灣的作品與其他地方有何不同。」

這就是造紙職人黃煥彰，從質材工藝開始，本土化與臺灣化的溫柔革命。

廣興紙寮
三大特色

1 臺灣第一家開放產業觀光的手工紙廠

不僅提供完整的手工造紙流程供民眾參訪，並有專業導覽解說服務。另有「紙藝教室」讓遊客DIY 造紙；「埔里手工紙文化館」可看到完整埔里手工紙介紹；「臺灣手工紙店」可買到由造紙職人們親手製作的各種手工紙；「菜倫紙專賣店」則可品嘗各種紙點心，是學校戶外教學的優先選擇。

2 從代工練習紙成功轉型高級手工書畫紙研發專家

透過與書畫藝術家的互動討論與口碑回應，不斷研發造紙配方，改良設備流程，加上職人精進的技術，自產自銷，奠下品牌基礎。

3 突破紙業傳統侷限，開發更多元的質材選擇

除了品質優良的手工書畫紙，還運用傳統工法結合現代思維，開發可吃的菜倫紙、救命紙，可製作包袋的紙布，以及運用各種植物媒材研發出100種自然纖維紙，提供文創開發更多元的質材選擇。

可以吃的「菜倫紙」。

各種植物纖維做的手工紙。

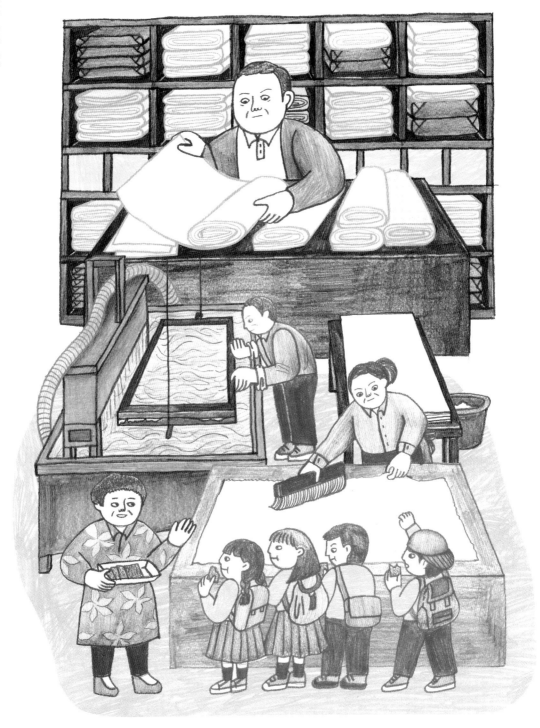

手路報恁知

造紙的原理是纖維的重組技術，不同的纖維形成不同的質性紙張，而纖維則取自於各種天然植物，經過加工而形成紙張。臺灣手工造紙技術是日治時期由日本引進，但在設備技術上廣興紙寮有所創新改變。其步驟如下：

1 取材配料

材料主要是楮樹皮（構樹皮）和雁樹皮，看要造哪種紙？長纖或短纖？加的比例不同。

2 蒸煮

原料經由蒸煮的過程以加速植物纖維分離。

3 浸泡、漂洗

蒸煮後的纖維，再用水浸泡漂洗。

4 打漿

打漿的作用在分解纖維，讓將來抄出來的紙張不致出現成塊或成片的凝結物，同時也藉此清洗化學劑的殘留。

5 抄紙

抄紙的工具，是一張細竹簽編製成的竹篩，竹篩嵌合在方形木框中，師傅將工具盪入紙漿，透過雙手擺盪，水分從竹篩縫隙中瀝去，紙漿纖維則平均地分布在竹篩上，一張紙便這樣形成。(圖1~4)

6 壓紙

完成抄紙程序的紙張還大量含水，需安置一夜讓它自然滴水後，再經過壓紙，處理掉多餘水分。壓紙要平均，要壓6-8小時，形成像豆干的形態。

7 烘紙

師傅利用取紙棒將半乾的濕紙從紙豆干分離，移到80至90度高溫烘臺上，利用一公斤重的松針刷，將紙張和烘臺間的空氣掃出、刷平。(圖5~8)

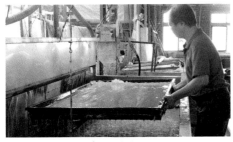

1 抄紙步驟一

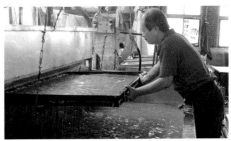

2 抄紙步驟二

3 抄紙步驟三

4 抄紙步驟四

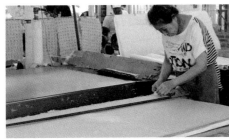

5 烘紙步驟一

6 烘紙步驟二

7 烘紙步驟三

8 烘紙步驟四

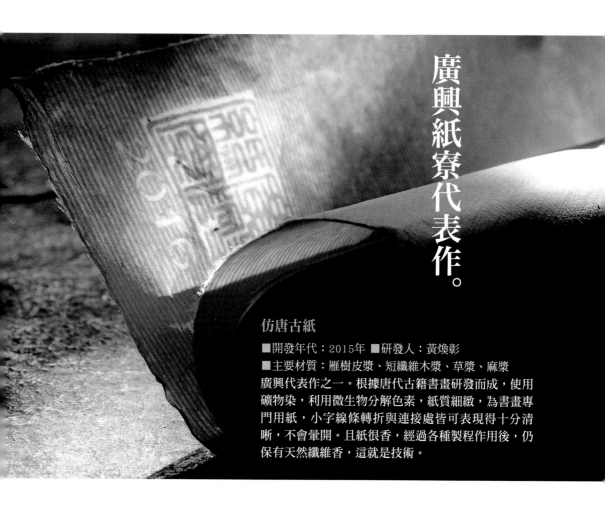

廣興紙寮代表作。

仿唐古紙

■開發年代：2015年　■研發人：黃煥彰
■主要材質：雁樹皮漿、短纖維木漿、草漿、麻漿

廣興代表作之一。根據唐代古籍書畫研發而成，使用礦物染，利用微生物分解色素，紙質細緻，為書畫專門用紙，小字線條轉折與連接處皆可表現得十分清晰，不會暈開。且紙很香，經過各種製程作用後，仍保有天然纖維香，這就是技術。

包茶的紙

■開發年代：2014年　■研發人：黃煥彰
■主要材質：楮樹皮漿、雁樹皮漿、長纖木漿

因茶葉會吸味，所以不能用漂白過的紙來包裝。此款紙為楮皮紙加礦物染色而成，製造時使用埔里愛蘭水，因此無氯，不影響茶味。加上紙張韌性高，透氣，不會讓茶葉悶住。紙張上有浮水印，標示店號與茶種，包裝美觀自然且防偽。

楮皮仿宋羅紋紙

■產品年代：2008年　■研發人：黃煥彰
■主要材質：楮樹皮漿、雁樹皮漿、草漿

仿製自張大千與江兆申愛用之日本人間國寶職人手工紙。依據江兆申弟子書畫家侯吉諒所提供之「靈漚館」精製羅紋紙，黃煥彰歷經七、八年不斷地試紙、調整配方，才做出品相非常好的「楮皮仿宋羅紋紙」。侯吉諒認為此紙「潑墨工筆兩皆如意」，又說其「絕美可追靈漚館舊製」。

茭白筍紙

■開發年代：1995年　■研發人：黃煥彰
■主要材質：茭白筍殼纖維、長纖木漿、楮皮漿

茭白筍是埔里最大宗高經濟農作物，此紙以韌皮與木質漿作底材，加入茭白筍的外殼纖維抄製而成，強調珍惜自然資源及本土纖維開發的重要，因此又稱「惜福紙」。茭白筍殼蒸煮後不漂白，紙張呈現淡黃色澤，有特殊墨韻效果，且帶有青草香味。此外，此款紙張纖維密度較高，也適合用於電腦輸出印刷。

菜倫紙

■開發年代：2011年
■研發人：吳淑麗、黃煥彰
■使用材質：刺蔥、九層塔、辣椒、紫蘇、蔥、薑、玫瑰等

即「可以吃的手工紙」，強調纖維豐富、健康可食，是廣興造紙文創的代表性商品，由王灝老師命名，有多種口味。「菜倫紙」從造紙、命名到販售推廣，展現臺灣手工紙文創的新趣味與新商機。有發明專利及ISO認證。

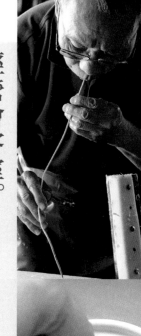

經營會客室。

主人：黃煥彰

■ **請大致說明目前廣興紙寮的規模與組織。**

廣興事業體大致分成兩大塊：我負責手工紙的研發製造生產，太太吳淑麗負責觀光工廠和衍生商品的研發。兩邊各發各的薪水，全部員工合起來將近四十人。我們的手工紙廠有十六位員工。本土師傅有十二位，他們擔任最核心的抄紙、烘紙製程，兩邊各有六位，可輪班；其他製程則聘用四位外籍勞工，由我監督和指導操作。最源頭的研發配料也是我的工作。

觀光工廠的解說員有二十幾位，有團體參訪時要帶解說，沒有客人時要維護整理環境與設備。

■ **廣興紙寮的品牌定位與精神是？**

應該可以說是「耐磨耐操」的臺灣精神吧。我認為做紙要不受限於傳統思維，想辦法將產品提升到更高的境界，找出產品的「必須性」，也就是說，產品要能「耐得住畫」、「耐得住用」，能表現屬於臺灣自己的味道。

■談談廣興的做生意哲學。

來廣興買紙，若是要買練習紙，我會勸他不要買，因為太浪費，浪費你的錢，也浪費我的紙。要買紙來送人，我也勸他不要來，因每個人用紙的喜好習慣不同，你不能確定對方喜不喜歡，適不適用，最好請對方自己來選。我常會捨不得賣自己做的紙，賣紙就像在嫁女兒，因為投入太多心血，惜售吧。

■談談對臺灣手工紙產業的看法？

臺灣手工造紙的重心在埔里，而埔里從全盛時期四、五十家紙廠，到現在完全手工造紙的工廠只剩廣興紙寮、福隆棉紙廠、技順企業及長春棉紙廠四家。以廣興為例，極盛期抄紙、烘紙師傅各有二十幾人，現在剩不到三分之一。現在埔里的紙廠間會彼此交流，互相支援，不會惡性競爭。其實人愈多，產業的支撐力愈大。

臺灣手工紙致命傷是文化紙市場太小，進口的大陸廉價紙充斥，且非民生必需品，注定吃虧，但能維持至今，我自己也覺得不簡單。

■請描繪廣興紙寮品牌發展的願景。

廣興紙寮是小廠，但我們的目標與方向很清楚，經過許許多多危機，在九二一地震後轉型革新，對紙張的核心工藝做很多的鑽研精進。

希望有一天，我們能在都會區開一家手工紙店。因消費者在交通上比較容易通達。我自信很會「說紙」，很了解紙是如何做出來的？適合什麼樣的用途？然而埔里太偏遠，知道的人實在太少了。

以菱白筍紙印製的族譜。

永興家具

秉持傳統榫卯工藝，推動現代東方家具

永興家具創立於一九五八年，它的成功，在於勇於創新、求新求變，才能在面臨時代變遷、產業萎縮時，迄今六十個年頭；而隨之枝繁葉茂、成立「青木堂現代東方家具」行銷品牌的，以第二代葉武東為重要推手，堅持用傳統的榫卯結構，來做現代的東方家具，將永興從一個臺南在地老字號，發展成為跨足兩岸的國際品牌、八大版圖的事業體。

紅

木家具給人的聯想，總是傳統而古典、厚重而高貴，但永興家具的「青木堂」將傳統紅木家具化繁為簡，使用簡單俐落的線條、強調人體工學的舒適感，將傳統榫卯技術當成結構美學，更能滿足現代人對生活空間的需求；不僅總統府會客廳（綠廳）及各大學圖書館愛用，棒球好手王建民也是客戶之一，將選購紅木家具的消費年齡層從五十歲下修到三十歲，整體平均年輕了二十歲，在兩岸二十多個城市中建立三十多家門市。「青木堂」品牌的成功，除了懂得創新、勇於突破、擁有敏銳的市場洞察力外，第一代老頭家務實頂真的態度，要求「直的要直、平的要平、彎的要順」的木工精神，更是品牌得以與時俱進的實力所在，不但沒有被時代淘汰，反而引領另一股家具的時代風潮。

展現頂真的臺灣木工精神

永興是臺南一家老字號家具店，由第一代江季友、葉泰欽、周志和靠著紮實的木工手藝打下基礎。起初是製作臺式家具，後藉著一九七〇年代韓戰爆發、美軍攜眷駐防臺南的契機，轉向對當時住在臺南機場附近的大批美軍銷售，開啟了永興的美式家具製作時代。這時期，永興家具儼然是「高級品」代名詞，許多臺南望族紛紛委託室內裝修或訂製家具。

不過好景不常，一九七四年第一次石油危機讓全球經濟陷入低迷，加之美軍退守臺灣，原有市場邊然斷頭，讓永興深受雙重打擊。所幸先前與美國人合作的好口碑，為日後永興爭取到美商高級英式家具的外銷訂單，為了確保品質，美方還派人前來技術指導，讓永興木藝猶如脫胎換骨更上一層樓，不久也將外銷觸角擴展到了日本，生產紅木家具。

2005年將閒置的廠房轉型為「臺南‧家具產業博物館」。

132

回顧永興六十年的發展，等於是臺灣家具產業的歷史縮影，早期「北僑大、南永興」乃兩大家具業巨頭，如今僅剩永興持續在生產線上，並將紅木家具與東方人文美學概念結合，跨足文創產品——產業轉型的幕後推手，正是第二代的葉武東。

另創「青木堂」行銷品牌

政大企管系畢業的葉武東，一九九八年回家族事業工作前，是美商ETHAN ALLEN進口家具公司的頭牌業務主管，從設計諮詢、專案開發到銷售服務全都一手包辦。後因父親年已六十、公司營運遇到瓶頸，父親希望他能回來幫忙。當時葉武東跟父親提出三項要求：「第一我要從業務開始；第二哪裡業績差我就去哪裡；第三希望增加品牌名字。」父親都欣然答應。

一九九九年青木堂第一家門市在高雄登場，新穎的店面讓人耳目一新，行銷高手葉武東說：「永興在南部歷史悠久，就像度小月在賣什麼大家都知道，不想吃就不會進去。」所以為了吸引青木堂新客戶，門市裝修完全顛覆對永興的傳統印象，也難怪曾有客戶熱心地向他們反映：「你們有個很強的競爭對手，他們的工很好，就是永興。」卻沒想到這家店就是出自臺南永興。關於新名字，葉武東一開始先想到「堂」，因為「堂」是廳堂，有堂堂正正、大大方方之意；「青」是一種東方神韻，如青花瓷、藍布衫，都積澱了豐富的文化底蘊，且有青出於藍勝於藍的涵義。「木」是實木，真材實料，且五行中的「木」居於東方，具有欣欣向榮的表徵。從此「青木堂」儼然是永興行銷品牌的代名詞，希望能傳承好的實木家具，開創出屬於年輕的、現代的、東方的藝術生活空間。

第二代葉武東是帶領永興家具邁向國際的推手。

轉型現代，跨足文創

「第一把被我賣出去且心中認可的青木堂家具就是『大器系列』的椅子，那是當時還在成大念博士的盧圓華老師的作品，到現在一直都是暢銷商品。」葉武東說這一系列作品──整塊木材只做形體塑造，屏棄一切雕飾，純粹展現花梨木的天然紋理，讓他眼睛為之一亮，心想「我店裡賣的就該是這種產品」，於是開啟了與盧圓華老師的合作，也為現代東方紅木家具的發展找到了雛型。

目前永興家具由集團內的「青築設計」負責產品及文創商品的開發，總設計師林垂弘說：「每一系列產品的設計概念不一，但都緊扣東方人文生活，設計語彙多與傳統建築有關，隱約可見斗栱、燕尾翹脊等元素的影響。」除此之外，也十分講究人體工學，他舉大器系列的椅凳做說明：「椅面以弧度的方式表現，主要目的是讓重力得以分散，用以增加坐乘的舒適感；而坐下時雙手剛好垂放在椅面邊緣，正好可順應手勢抓握起身或者移動坐具。」將人與家具之間的細微互動轉化為設計要件，這就是永興現代東方家具的精神。

「青木工坊」是永興跨足文創的另一品牌，其最早是利用家具下腳料來增加利用率，現在已是一個專責單位、開發文創禮品，有別於紅木家具少與異材質結合，青木工坊反倒揮灑自如不受限，葉武東以「清，茶禮」禮盒為例說明：「盒身是紙做的，盒蓋是實木，掀開可當茶盤使用。不考慮全部使用木材，是怕實木會熱脹冷縮而蓋不緊；與紙結合，還可減輕重量。」青木工坊希望透過精心的設計及優良的品質，創造更多實用與美感的生活價值。

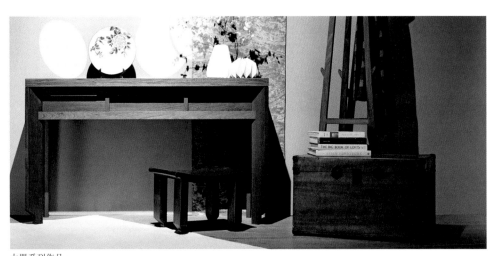

大器系列作品。

右上：青木堂現代東方家具門市。 右下：永興祥木業承襲老頭家頂真的木工精神。
左上：青木工坊文創禮品「清，茶禮」。 左下：「臺南·家具產業博物館」可以看見永興的蛻變。

跨足八大領域，多角化經營

從一九九八年永興到深圳設廠，一步步向大陸市場叩關；二〇〇一年在上海開設第一家「青木堂現代東方家具」門市；二〇〇五年將臺南閒置廠房轉型為「臺南·家具產業博物館」；二〇一六年在宜蘭、上海二地成立文創品牌「青木工坊」旗艦店……，隨著近二十年的擴展腳步，今日永興已蛻變為橫跨海峽兩岸的大型企業集團，八大版圖跨足家具、產業、設計、文創、博物館等領域。

永興的成功，絕非偶然，第二代兢兢業業，期望續以第一代老頭家「善念、頂真、永續」的精神打拚，迎向未來的百年大業。

永興家具三大特色

1 保留傳統榫卯工藝，創新家具外型

永興的工藝核心價值，是用傳統榫卯技術來做家具，且把榫卯當成美學，故意將榫卯凸顯出來，如此作法，更需高超的工藝技術，因為木頭容易受到氣候影響而產生伸縮變化。

將榫卯凸顯，當成一種美學呈現。

2 尋求跨界合作，與時俱進

隨著現代居住形式的轉變，紅木家具過於繁複的雕刻與沉穩的色調已不再受到青睞，永興勇於嘗試，尋求與學界合作，應運而生現代東方家具系列作品，與國際接軌。

3 八大事業體，一條龍產業鏈

目前永興家具集團共有八個事業體，集設計、製作、行銷、文創於一身：「永興祥木業」是生產單位，在兩岸臺南、深圳、浙江都有工廠；「青木堂」是銷售門市；「青築設計」是設計單位，主要以空間、包裝與商品設計為主；「青木工坊」做文創禮品，在上海及宜蘭傳藝中心設有旗艦店；「魯班學堂」是一個木工學校；「青風傳播」為出版單位，發行《青風季刊》。此外，還有「臺南‧家具產業博物館」及「臺灣家具產業協會」。

手路報恁知

家具製作過程

一件木家具的製造，從選材、乾燥、製材，經過初胚的大剖，再小剖做成木料，並依設計將原木制材到適切的尺度，然後再根據產品的設計，由木工師傅逐步加工成型，製作榫卯結構，最後組裝、砂磨與塗裝。

其中乾燥步驟是製作家具十分重要的一道關卡，控制好木材與環境濕度的平衡，日後家具才不易裂開和變形。而每把椅子都使用同一種木料，目的是讓材料的收縮一致。

此作品從臺灣民居的傳統長椅條轉化而來，特別之處在於椅面是由整塊木料連皮縱切。

1 使用手壓鉋

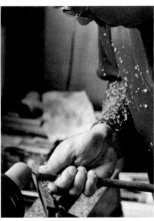

2 使用平鉋機

3 根據樣板外型切削仿形

4 以角鑿機製作卯眼

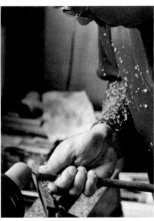

5 以刀具移動切削旋轉中的木料

6 各元件組裝1

7 各元件組裝2

原易高腳桌

■產品年代：2014年 ■設計者：林垂弘
■使用材質：花梨木

本件作品運用傳統榫卯工法，以木結構代
替現成的五金構件，再現實木家具的風
華；並化繁為簡，屏棄傳統紅木家具的包
袱，表達人們追求璞真生活的嚮往。

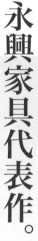

永興家具代表作。

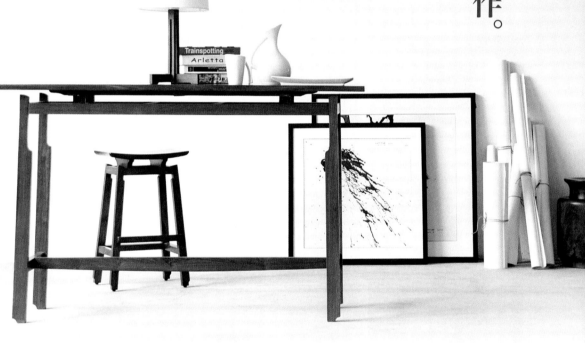

琴瑟和鳴對椅

■產品年代：2007年
■設計者：盧圓華
■使用材質：花梨木

「琴瑟」是形象合和的一對座椅，兩張椅子在設
計上有所區別，用設計的語言詮釋出男人外放、
氣魄的胸懷；女人婉約、內斂的性格特點。作品
取名「琴瑟和鳴」，更是創作者賦予它具有夫婦
情篤意深和家庭美滿幸福的祈願。

心裡有鬼木器公仔

▨產品年代：2017年　▨設計者：青木工坊
▨使用材質：楓木、花梨木
▨尺寸：高60-80mm、寬45-70mm

各式各樣表情的可愛鬼像是藏在內心的小小自我，以幽默的方式給予正面的能量，接受自己一點點的不完美。這是一件很適合擺放在辦公桌上的小公仔，可時刻提醒著檢視自己。

三角·棚

▨產品年代：2014年　▨設計者：林垂弘
▨使用材質：花梨木

此件品從空間的角度出發，試著讓家具不再只單純的滿足生活機能與營造美感經驗，而是使作品能融入畸零空間。為了強化其穩定性，設計手法上增加了些巧思，如層板配置由上而下逐層縮減採漸變的級距配置，增加了下部重心，也對應了擺放置物的彈性使用機制。

分享家

▨產品年代：2016年　▨圖案設計者：盧圓華　▨使用材質：花梨木

這件作品造形或高或低，不論是個人沉靜獨處或眾人親眤聚會，總能滿足不同機能的需要，可不拘泥特定尺寸、固定形式，到底它是桌子、椅子還是置物架？任憑解讀。

經營會客室。

■主人：葉武東

■談談永興家具主要的技藝傳承方式？除了魯班學堂之外，還有其他育成計畫嗎？

為培養木藝人才，讓傳統榫卯家具工藝得以永續，永興自二○○三年創辦「魯班學堂」，至今已十多年，是國內私人木工教育先驅之一，由數位擁有木工證照及多年教學經驗的老師配合老匠師共同授課，將實木工藝結合理論應用，帶領學員從入門學習，再進階邁入自由創作的領域。

此外，臺南・家具產業博物館也經常與大專院校合作展覽，讓學子有展演的空間。並於二○一二年起開辦「泰欽獎學金」，一方面為了紀念創始人葉泰欽，一方面也希望藉此鼓勵對木工有熱忱的年輕人，可以將人才留在永興，永續產業。

■永興家具主要營銷通路有哪些？兩岸門市中哪一處營運銷售成績最好？

目前永興家具的青木堂銷售點，兩岸約有三十多家門市，上海三家、北京三家、深圳二家、廣州一家、廈門一家、成都一家，這些都是直營店，其他則是特許加盟店（如杭州、青島等地）；臺灣有三家店。大陸市場營收約占總營業額八成，目前

142

以上海旗艦店銷售成績最好。

■ 談談在中國大陸設點的經驗，以提供給有心到對岸市場發展的品牌參考？

最重要的是「接地氣」，而不是在臺指揮、光談理論及打高空，要實地去了解大陸市場的改變。十幾年前，去大陸要三本：本錢、本事、本人，這理論大家都知道，但還是有人失敗，所以對岸他們在吃什麼、喝什麼？談的語言及溝通的方式如果不了解，是沒有辦法做生意的。

■ 永興家具對品牌發展的願景為何？

希望以「善念、頂真、永續」的臺灣木工精神，持續推動現代東方人文生活。

目前永興的八大體系互為獨立個體，也可互相支援，希望事業體能像大樹一樣，成長茁壯並開花結果；果實瓜熟落地後，可以重新生根、獨立運作。至於未來版圖會放大或縮小，則視機制而定，考慮到紅木市場的整體衰退、新中式家具的興起以及經營成本高漲等問題，經營策略將以直營為主，特許加盟店為輔，建立量少質精的精品銷售方式，加強人員場域服務，並採多角化經營品牌。

當初在布局八大體系時，就已有下一代接班的規劃。未來不見得要全部交給一個人，也有可能只執掌一個單位而已，所以公司應朝向多角化經營，讓下一代各自有不同的位置。希望企業能家族化，但不一定要有血緣關係，只要認同公司、願意付出，每個人都可能是某一單位的負責人，而整合機制就在總管理處。

永興創行一甲子之際，未來將持續秉持「跨界、傳藝、圓融、共享」來為產業創新。

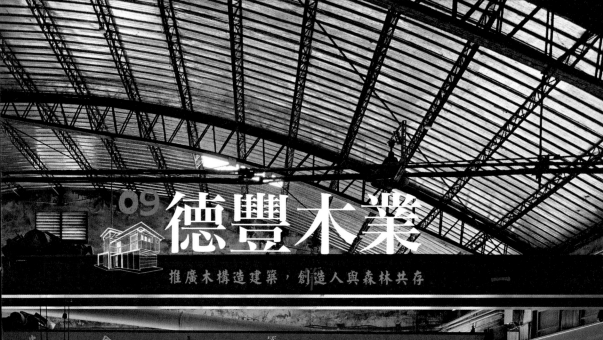

09 德豐木業

推廣木構造建築，創造人與森林共存

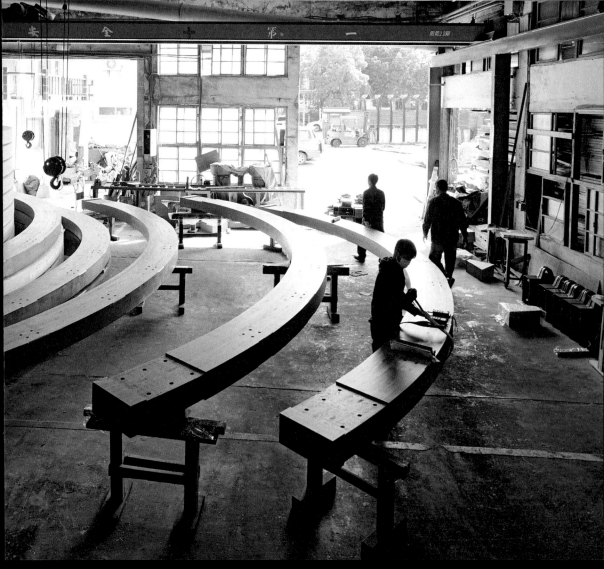

德豐木業早期以木材原料買賣為主，原本只是傳統木工製造業的一環。當產業環境和政府政策急劇改變，德豐木業在第二代和第三代兩兄弟的努力下，從木材原料買賣、木材材料加工轉型為臺灣現代木構建築的倡議者，積極推廣固碳、環境永續和綠建築的觀念；並且成立「無名樹設計有限公司」，結合木構建築，設計研發溫暖人心的木質生活用具，向世人展示一種融合人與森林的木質生活風格的未來想像。

從第一代木屐買賣到租地造林，到第二代木材買賣、木材乾燥技術加工，至第三代推行木構建築的設計與施工，七十多年的德豐木業可說完整經歷了臺灣木業的發展歷程。

從木屐買賣到材料加工業

德豐木業的歷史，從李有得在一九四五年前後設立德豐木材行，展開租地造林、買賣國產材的事業開始，期間曾逢木業盛期。但到了一九七七年第二代李成宗接手後，面臨了臺灣木業產業結構劇變，尤以一九九○年全面天然林禁伐、加上進口木料叩關，對原本經營國產材的本土業者造成很大的衝擊。德豐為了生存，乃因應市場需求，轉而研發木材乾燥技術、防腐技術和耐燃處理等，從材料商轉型為高附加價值的材料加工處理業。「對我們而言，核心業務的改變都是為了最基本的生存；而現在除了維持求生存之外，還有另一個願景——就是希望可以對環境盡一點關懷。」第三代長子李文雄侃侃說明。

九二一震出新契機，走向木構建築設計

李文雄大學時期學的是運輸管理，原本打算畢業後從事影像或旅遊工作，但一九九八年退伍後最終仍選擇回到德豐，因為朋友的一句話「木材也是一個很好的材料」，讓李文雄決定承接家業。原本他想以「工坊」的概念來思考木工廠如何轉型，但當他還在探索各種可能性時，隔年就

德豐木業現在由第三代兩兄弟接下重任，希望將木構建築帶進生活。

146

德豐木業辦公室兼住家的木構建築，是九二一地震後所重建。

遇上九二一大地震。

地震不但震垮了廠房，也震出了德豐轉往下一階段發展的契機。

在艱辛的重建過程中，李文雄開始對傳統木構建築產生興趣。「那時看到朋友蓋的傳統木構房子，覺得很不錯。其實傳統木構建築對於木材使用的技術已相當成熟，很多處理木料和榫接的技法甚至超越已知的技術。」於是，李文雄沒考慮太多，便著手興建現在位於竹山工業區內公司兼住家的木構建築。

因為這樣的執念，李文雄找來了傳統大木作師傅開班授課，並且從小坪數的茶屋開始嘗試設計施作木構空間。但因為臺灣對於木構建築相當陌生，所以剛開始推廣時，願意採用木構的建築師相當有限，能夠進行木構施作的師傅更是不多。「臺灣木工師傅對於傳統木構是陌生的，但對於裝潢、木材的加工是熟悉的，所以他會用工作工班合作的經驗：「所以後來我們就畫施工圖，請師傅照做，做錯了、裝不起來算我的，這樣子師傅就比較有自信。這就是我們今天從材料處理、加工，走到木構建築的設計，就是為了要推廣木構造──而這些過程都是必備的條件。」

建築相當陌生，所以剛開始推廣時，願意採用木構的建築師相當有限，能夠進行木構施作的師傅更是不多。「臺灣木工師傅對於傳統木構是陌生的，但對於裝潢、木材的加工是熟悉的，所以他會用工具裁切、鑿孔，可是一支大的木梁他切不下去，因為他會怕切錯了。」李文雄回憶當時開始和施

無名樹生活風格品牌，關注人與森林關係

為了進一步實踐木構建築的想法，李文雄在德豐木業之外成立了「無名樹設計有限公司」。

「樹本無名，是人類自己賦予樹名字，把樹分成不同價值和價格。」這也是李文雄為品牌命名的想法，他希望以適才適用的角度，省思這塊土地上的森林資源，淬鍊木材的優美與溫潤，製作出

可以溫暖人心的生活用品。因此,「無名樹」品牌意涵,乃在於跳脫商業與學術對木材的慣用區分,不囿於市場價格需求,重新尋找林產資源的潛藏價值。

從材料處理到重新思考森林和人的關係,李文雄透過產業價值觀的轉換,將德豐木業從原本製造業的思維,逐步導向關注環境資源和人文關懷的現代木構建築的推廣、設計與工程服務。十幾年來,持續和國內外建築師合作,設計建造綠建築、現代木構建築,包括與 The One 南園合作、進行國際級日本建築大師隈研吾在臺的首件創作「風簷」、與廖偉立建築師合作「毓繡美術館」、設計監造民宅「半半齋」等。近年來更積極與日本銘建工業合作,嘗試導入CLT技術(Cross-Laminated-Timber),和國際木構建築潮流接軌。

從材料處理包辦到木構建築規劃施作

德豐也是國內少數擅長運用結構用集成材技術Glulam(structural glued-laminated timber)的代表廠商。透過強化木構建築梁柱系統強度,讓建築師能夠突破傳統木構建築的限制,開拓臺灣現代木構建築的全新想像。例如:二〇一六年德豐木業與大藏聯合建築師事務所合作「池上車站」改建工程案,由德豐木業負責車站大廳的木結構,包含材料處理與曲梁製作加工,由單支長度八點五公尺的曲梁,組成十九組拱梁組,構築成跨距

民宅「半半齋」於2018年以複合木構榫卯技術和現代建材獲得臺灣住宅建築獎首獎。

十一點八公尺、縱深六十五公尺的車站大廳，這也是目前臺灣尺度最大的國產結構用彎曲集成材建築。

另一項傑出作品民宅「半半齋」，也於二〇一八年以複合木構榫卯技術和現代建材獲得臺灣住宅建築獎首獎，是國內少數能夠從材料處理到木構建築規劃施作都能一手包辦的木業。這已經不是德豐第一次獲得建築獎項的肯定，二〇一二年使用國產柳杉集成材，協助重建因莫拉克風災損毀的「那瑪夏民權國小圖書館」，也曾獲得第一屆高雄唐榮綠建築大獎。

對李文雄而言，木構建築不僅是一棟棟的建物，它還必須具備一個舒適的家的形象。家不會只是空殼，而是一個累積人與人、人與物件、人與土地關係的生活場域。所以未來他希望把「德豐木業」和「無名樹」兩個品牌分開，木構造回到德豐木業；無名樹則由木製品、生活用品，延伸到家具、生活器物到森林裡的相關產物。

「我覺得做高單價的訂單不算厲害，真正厲害的是可以做服務普世的東西；成本可以控制、質感又可以做出來，這個才是最困難。」李文雄說，他希望未來臺灣至少有百分之十的新建房屋可以採木造，這樣整個臺灣的環境就會有改善。

從木炭、木屐銷售到造林銷售原料，從木料加工處理到木質生活風格的倡議，德豐木業走了超過一甲子的路，也見證臺灣社會從早期勤奮拚經濟走向關懷環境、創造生活風格的世代。這個世代將伴隨著德豐木業在臺灣積極推動木構建築的歷程，逐漸走向充滿幸福感的未來。

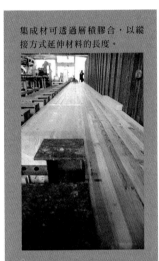
集成材可透過層積膠合，以縱接方式延伸材料的長度。

工藝小常識

現代木構集成材技術

集成材就是去除實木的缺點，把節、點切掉，然後再透過層積膠合，把比較強的板料放在一起，做材料力學的重新配置，所以集成材不論穩定性、防腐性都會比原木好；即使是一樣的樹種，集成材的強度也高於原木50%。

工程木材就是透過「改質」來強化強度，可以用小材料來組成大木梁，不一定要用大樹。集成材的優點，是可以用縱接方式延伸材料的長度，來解決大斷面製材品取得不易、昂貴、強度品質不均、乾燥過程乾裂等問題。

德豐木業
三大特色

1 擁有集成材生產技術

德豐是臺灣目前唯一取得CNS認證之結構用集成材的生產工廠，並陸續獲得
MIT標章、生態綠建材標章、ISO9001-2008品質驗證，能因應客戶需求生產各
種強度之直梁、曲梁或變斷面梁柱，並為國內唯一結構用集成材生產工廠具備
CNS11031品管實驗室之廠商。

2 具備木構建築一條龍設計與施工服務的能力

德豐木業在原本木料處理技術的基礎上，持續發展研發與設計現代木構的能
力，是少數同時了解木材質性、加工處理、建築設計和現場施作的木業公司。

3 引進日本木構系統，延伸木構技術能力

引進日本專業成熟木建築金物（按：木構建築相關五金構件）與技術系統，強
化臺灣發展現代木構建築的系統知識與技術能力，提供更平價與可模組化施作
的現代木構建築。

原木材料處理。

各式木工加工設備。

世代 對話

李成宗（父）

1954年生，第二代，現已退休。

小孩願意接手傳統產業，我已感到很欣慰。由於現在氣候異常，如何減碳已成為全球課題，木材具有蓄碳的功能，所以孩子現在推廣木建築我相當贊同，猶如建構都市森林一般，希望他們能盡心去做，對社會有貢獻。

現在我們是專業技術者，直接夥伴是建築師，幫他們完成想要的房子；對營造廠來說，我們是協力團隊；對材料買賣商來說，我們是供應商。未來希望能提高臺灣木造房子的占有率，讓木構真正走入我們的生活。

李文雄（長子）

1972年生，現任德豐木業總經理。

李岳峰（二子）

1975年生，現任德豐木業董事長。

對於德豐木業經營的期許，我希望能健全木構建築系統，提供除了RC建材外的另一種選擇，讓木構建築冬暖夏涼的特色廣為人所知，被一般人接受、使用。未來將在竹山建構一棟木造示範屋，可讓民眾來此住宿，真實體驗在木構建築生活的感受。

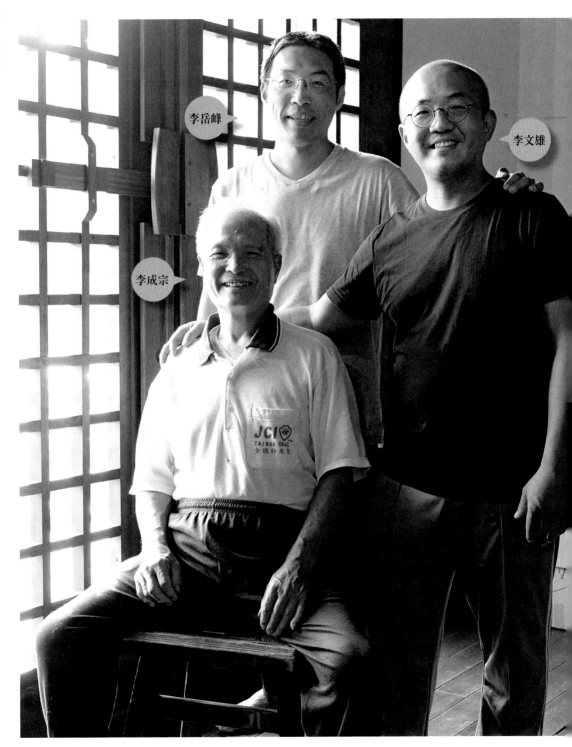

池上車站

■產品年代：2016年 ■使用材質：臺灣製造的北美花旗松彎曲結構用集成材

池上車站大廳的木構造，包括材料處理和曲梁的製作加工，都是由德豐製作。組裝方式以特殊內埋鐵板為關鍵，曲梁兩端各被一組雙曲梁扣夾結合，單支取量長度達8.5公尺，大廳的跨距11.8公尺、縱深65公尺，是臺灣現今尺度最大的國產結構用彎曲集成材建築。

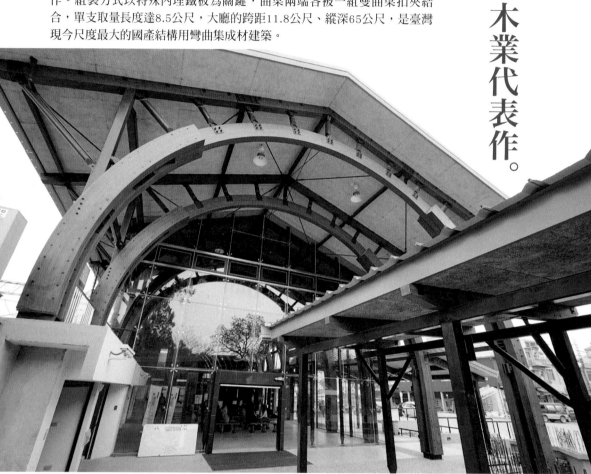

德豐木業代表作。

新社半半齋

■產品年代：2014年 ■使用材質：花旗松結構用集成材

半半齋是運用現代木構造系統所建成的二層樓木構建築。整棟建築以實木、集成材與金屬扣件結合，運用硬度特色各異的木材材質，營造出與土地緊密連結的空間建築。

南園TheOne風檐

▓產品年代：2015年　▓使用材質：檜木

此案以層層相疊的九重山為基礎，並且融入九降風吹拂大地意象與南園土地對話，17層框架結構層層攀升，搭配山勢的變化，創造如風一般的流動感，總共有738根獨一無二的日本檜木柱，透過該案將臺灣木作師傅純熟手藝嶄露無遺。

那瑪夏民權國小圖書館

▓產品年代：2011年
▓使用材質：臺灣柳杉結構用集成材

與台達電基金會、九典聯合建築師事務所合作，進行那瑪夏民權國小圖書館木構造施作，除了將原住民的文化內涵，如來自基地開滿的曼陀羅花之外，也把原住民高腳屋的概念融入設計中，打造出獨特而自然的綠建築圖書館。

五木杯墊組

▓產品年代：2012年
▓使用材質：五種木材；外盒為梧桐

五個杯墊，取自大材切餘的小料，有臺灣杉、柳杉、花旗松、桃花心木、美西側柏、雲杉及胡桃木等，隨機出貨，外盒以梧桐木收納，麻繩固定。不用塗裝，只見原質，俐落裁切，大小適合品茗杯具。

經營會客室。

■主人：李文雄

■目前德豐木業的主要營業項目及產品為何？

主要營業項目是現代木構造建築的設計與監造施作，另外是集成材的材料處理。

■德豐木業的技術是否有其他業者無可取代的地方？

沒有所謂無法被取代，只是時間的問題。乾燥和防腐技術只是我們的條件之一，別人也可以做；至於集成材算是我們優勢的地方，因為其他人可能會黏，但不一定會去申請CNS認證，而我們是臺灣第一家申請集成材CNS認證的廠商。

■德豐木業目前木作工藝技術傳承的狀況？

技術人員是指木工匠師。裡面三位是師傅，五位是學徒。我們從原本一、二個師傅，到現在穩定成長到八個師傅。這裡有好幾位都是從完全不會開始學，之前也不是從事相關行業，有來自旅館業、資訊電腦、電子等，平均年齡在三十到三十五歲。

■ 德豐木業組織架構為何？

德豐木業目前由我（李文雄）和我弟弟李岳峰分工，弟弟負責生產管理，我負責業務和設計。接班人計畫主要培養我們下一層的主管，我認為接班傳承不需要有血緣關係。現在共有員工三十四人，涵蓋材料生產、木作技術、設計、施工。設計部門八人、木作匠師及技術人員八人、工廠生產十八人。設計部門比較像建築師事務所的編制，通常是統包型的工作，除了設計之外，還要負責蓋完。

■ 對您來說，德豐木業的核心精神為何？

有用之木為材，無用之木為柴，良木難得，該仔細丈量，細加思考。我們的核心價值就是森林、生活和土地關懷，德豐木業主要以木構建築為主；無名樹的精神則是要把森林的一些美好推廣出去。

■ 德豐木業的品牌發展願景為何？

這幾年，積極和日本技術團隊合作，希望能把日本成熟的木構建築系統引進國內，透過系統化的技術與標準化的建築程序，讓臺灣的木構建築平價化，使木構建築在臺灣不再是高價豪宅的代名詞。我們的願景是盡一點對環境的關懷，創造一個真正舒適的居住空間，最終可以和森林環境做一個正向循環。目前臺灣的木構市場大概百分之零點五，美國大約百分之六十到七十，日本大約百分之五十。和我們環境相似的沖繩，二〇〇五年的住宅比例原本和我們差不多，但至二〇一五年沖繩木屋比例成長到百分之二十，也就是有四十倍的差距。這個量就足以支撐木業產業的循環，所以我的目標，是臺灣至少要成長到百分之十。

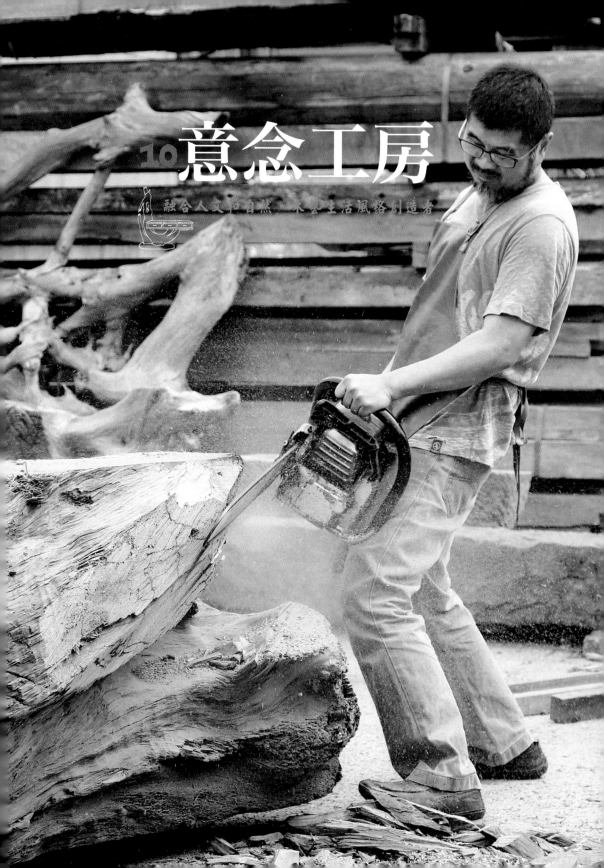

意念工房

10

融合人文和自然，木與生活風格創造者

從伐木業到奇木家具品牌，意念工坊結合傳統明式家具的榫卯結構和奇木家具的自然線條，創造出以自然為表意、人文為內涵的家具風格；二〇一七年更進一步成立VUCA木製小物設計品牌，希望透過工房獨特的設計與自然美學，讓顧客在使用家具或日常用品時，都能有開心愉悅的感受，享受沒有副作用的原木生活。

臺灣木家具產業極盛時期曾排名全球木家具代工第一，產業群聚分布從臺北、桃園、大溪、新竹、苗栗、三義，到通霄、苑里、臺中、豐原，甚至在彰化鹿港、臺南等地，都有風格材質各異的家具產業。從專攻宗教民俗的神桌到奢華精緻的紅木家具，甚至竹籐編家具等，在國內外市場的強烈需求驅動下，各地木家具產業欣欣向榮。一九八〇年間光是新竹縣市從事木工家具相關產業，包括加工、外銷、製造、雕刻、做生漆等相關的從業人口，就超過上萬人，但到了一九九〇年代全面天然林禁伐，從事木工生產的業者遽減，直到現在可能剩下不到十家，意念工房是少數新竹境內仍堅持在木工家具設計生產的工藝品牌。

從伐木業轉向奇木家具生產

意念工房的前身是「光明木藝社」，由創始人范光明在一九八六年於桃園龍潭開設，以前店後廠的方式製作與販售奇木家具。范光明早年從事伐木業，在工作之餘，會將林場棄置的木料帶回雕琢刻製成生活用具，而當伐木工作越來越少，家具訂製的工作反而開始增加，單靠工餘時間已經無法完成訂單，因此范光明捨棄伐木業，開始經營工藝事業。「當時的人力，就是我跟我父親兩個人。後因生意下滑、且需要空間貯存木料，便於一九九四年搬遷到竹東來。」第二代范揚田說，會從伐木處理轉向奇木家具生產完全是無心插柳。

范揚田一九七〇年生，高職念的是汽車修護科，校外實習則選擇到重型機車店去，這樣的經

意念工房別無分店，竹東總店展示有多樣與自然融合的木家具。

意念工房以做奇木家具起家。第二代范揚田，不僅從事木藝創作，還玩石頭、陶藝、盆景。

家、這麼多產品，但到底什麼能夠感動別人？」所以從一九九九年起，范揚田即帶領工房團隊，從奇木家具漸漸轉向現代手工木製家具；一方面從老家具身上梳理傳統細木作榫接工藝的精華，一方面則運用奇木家具的技法，結合現代幾何造形，創造獨特風格的手工木製家具。

歷，對於他日後在林業機器的保養上幫助很大。他十五歲即投入木工行業，因為父親的身體不好，所以年紀輕輕就已扛起木工廠大小事務，十七、八歲便已升格當師傅。父親過世後，范揚田將公司名稱改為「司馬庫司木業」，以「意念工房」為通路品牌名稱；二〇〇二年才將公司正名為意念工房。選擇改名的原因，是因為范揚田製作的產品和父親不同，他想：「臺灣是家具王國，有這麼多廠

拆解老家具，摸索榫卯技術

配榫的方法是評斷木工家具技術與價值的重要關鍵；榫接家具的完整度、細節和耐用度端視工藝師配榫的能力。除此之外，接榫之後能否產生美感，更是手工榫接家具最關鍵的價值所在。

范揚田因對老家具有著特殊的情感，透過拆解和修復老家具的過程中，數十年來不斷仔細學習與研究創新，摸索出自己對傳統榫卯家具的技術和心得，並且運用在奇木家具的創作上——這種融合明式家具的榫卯技術與奇木家具粗獷自然線條的作法，產生極具張力的美感經驗，也是意念工房最具特色且技術獨到之處。范揚田進一步說明：「做奇木家具需要臨機應變，了解木頭的走向、意念的表達，當下融合空間環境所做出來，奇木因為外形不規則要與現代幾何造形銜接在一

起，難度十分高。以前的人大部分買到老樟木就把它刨得光亮、平平的，但我發覺經過百年風化後的奇木質地相當漂亮，所以就保留外形不多做處理。」

隨著時代的演進，意念工房的產品類別可分為意念生活、意念臻品、客製化三大方向。范揚田認為一個家具品牌的經典應該是以椅子來作代表，因為椅子是最常和人與空間產生互動的家具，所以意念第一代的經典款是三腳餐椅《心椅》，再來是扶手主人椅、T型餐椅、東椅、大圈椅等。他認為經典需要不斷被拿出來檢視，工藝師則會在設計過程中抽取最精髓的元素注入其中，例如《心椅》是從福州椅演變而來，使用一體成形的實木椅面，加上椅座表面凹凸的肌理質感，不僅發揮了止滑效果，粗面紋理也能讓使用者的衣料與木質的接觸面有呼吸的空間，具有微量的散熱功能，其中略凹的椅面處理，更加貼近人體弧度，坐起來更舒適。此外，為了讓使用者感受榫卯工藝之美，一般家具都會盡量將榫隱藏起來，但范揚田認為榫要是藏在裡面，工匠運用了多少工法及心思都看不到，所以他會適度將榫結構凸顯，盡可能讓顧客看到家具的內涵及精神。

家裡用的小物品牌上市

現在的意念工房，已不僅只是一個家具品牌，也朝向一個木藝生活風格品牌邁進。二○一七年范揚田成立了新的木製設計品牌VUCA，進一步將空間營造的觸角延伸到更貼近日常的生活小物。VUCA是客語

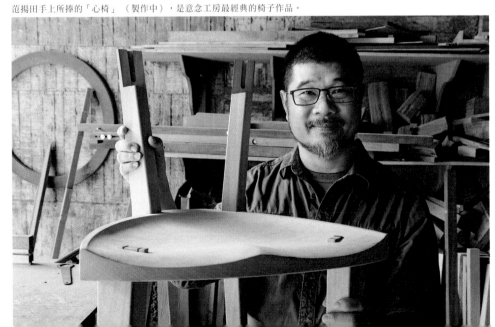

范揚田手上所捧的「心椅」（製作中），是意念工房最經典的椅子作品。

將奇木與現代幾何造形結合，需要相當高的工藝技術。

「家」的音譯，品牌精神主要在傳達客家文化裡擇善固執、勇於突破的硬頸精神，堅持透過好品質和好設計，藉由辦公用具、生活小物的研發，嘗試讓溫潤木質的美好生活感受更深入到每個人的生命經驗裡——這也是意念工房未來的發展重心。

對從小就在木頭堆和工廠生產機具間成長的范揚田而言，如何做好讓人安心的家具是相當重要的一件事。「我覺得以前在使用一些家具時，常感到抽屜很難拉出、門窗不容易關上，有很多地方會對家具有使用上的疑慮。」范揚田說：「我希望消費者在使用我的家具時，是感到舒適且愉快的。不僅欣賞木頭的質感，也能帶給客戶賞心悅目的感受，讓每個人在日常中都能體驗家具使用的美好，對我來說則是人生中一大成就。」

可以自在舒適地過一種沒有副作用的原木生活」──就是意念工房想要傳達的理念。在致力於追求高品質的同時，亦不斷尋求傳統工藝與創新思維結合的可能，一起與老匠師打造原創性的品牌，為意念工房向前進步的核心精神。

透過師傅手工悉心鑿孔、打磨，讓每個人在日常中都能體驗家具使用的美好。

意念工房 三大特色

1 擁有奇木家具處理技術

奇木家具的特殊處理，是意念工房的專門技術，不僅要將奇木和現代家具造形銜接組合，除了在結構和施作技術上難度相當高以外，還要兼顧美感與平衡的拿捏。

2 融合明式家具榫卯配榫技術

配榫方法是傳統明式家具匠師表現專業技術最精要之處，其牽涉到物件的價值、完整度與耐久性。透過老家具拆解修復，不僅學習到傳統技法，更在傳統榫接技法上不斷改良創新，且因經驗的累積，在下榫頭時精準俐落並融入現代家具設計，是一項大挑戰。

3 以原木生活風格為核心的多元服務

意念工房的家具融合自然與現代設計的美感，能夠在空間裡創造獨特的氛圍，所以除了販售家具之外，工房也提供設計師和客戶做空間設計、室內工程施作等服務，延伸家具所帶來的空間氛圍，提供客戶更完整多元的美感經驗和生活風格體驗。

VUCA小物品牌，讓木藝更貼近日常生活。

VUCA耳機盒。

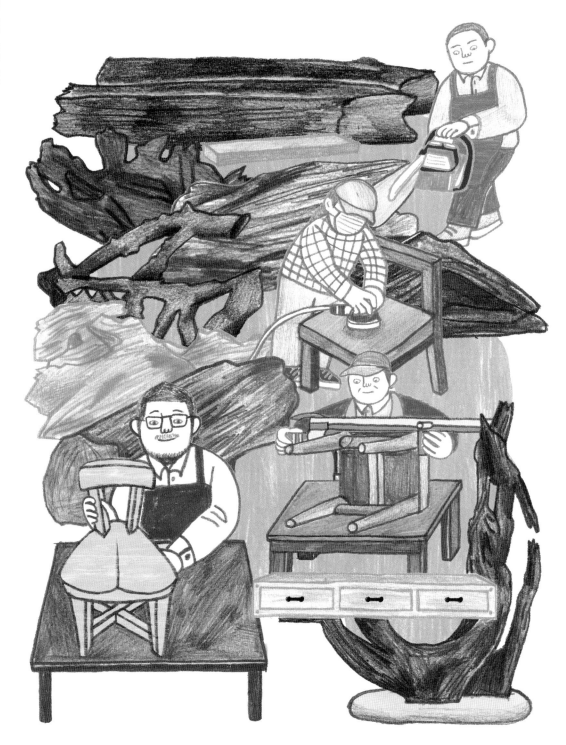

三角飯糰椅

▨創作者：范揚田

▨使用材質：棟木 / 櫸木 / 非洲紅木

作品特色在於三角搭接及榫接結構的椅腳，增加乘坐時的穩定感；搭配如流水般的原木紋理以及手工研磨的溫潤質感，帶給人活潑趣味的生活感受。

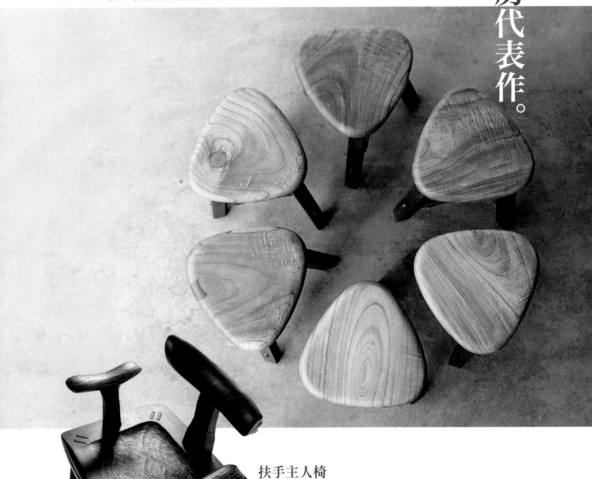

扶手主人椅

▨創作者：范揚田 ▨使用材質：黃梨木

扶手主人椅的重點在於重視脊椎至背部的支撐，雙邊扶手設計讓手肘能自然垂放。搭配木紋紋理飾以手工雕刻打磨的凹凸手感，不僅增進舒適性，也讓使用者感受到木質溫潤的質感和生活韻味。

櫸木造形桌

■創作者：范揚田 ■使用材質：臺灣櫸木

以簡單為生活主張，追求實用、耐用，減少多餘裝飾，回歸器物本身，滿足生活便利性的單純狀態。結合特殊造形桌腳，以增強力度。

驃悍山豬椅

■創作者：范揚田 ■使用材質：臺灣櫸木

此造形椅外型粗獷豪邁富動感，就像山林裡驃悍的山豬一般，其線條也不失木紋的柔美，屬於力與美的結合，放置居家客廳更增添不同自然氛圍。

五木CD櫃

■創作者：范揚田 ■使用材質：檜木／肖楠／櫸木／烏心石／樟木／柚木

結合臺灣五大珍貴名木所製成的CD櫃，在收納音樂的同時也收納滿滿的臺灣味。把手以黑檀及櫸木拼接出專屬意念家具的特色，簡單、實用的造形，彰顯純粹的實木家具之美。

經營會客室。

■主人：范揚田

■意念工房在原料取得上有無困難？

目前進口材的取得即將面臨斷貨的困境，很多木材的單價逐步上揚，甚至連福杉也都從日本進口。進口木料商分布在全臺各地，價格不一，沒有什麼標準。選擇廠商要觀察，就算是跟同一家買相同的木料，每批價格可能也有所不同，品質、價格也不一。

■談談意念工房的產品營銷方式？

目前我們在經營上是獨資，尚無其他的加盟結合。最主要的銷售通路，就是公司總部。我們一直想要成立獨立的行銷部門，但不容易，目前只在本部拓展一些業務，這些都是靠我個人（范揚田）來行銷，未來也希望能有所突破。我認為到其他地方設點，要有行銷部門才能成立，等於行銷業務部是結合在一起。近來我們的行銷概念有點轉變，不一定要到外面展店設點，也許可以跟其他商店配合，甚至是與設計師合作，採類似半直銷模式，也是一種方法。不過，這個想法也是要找到一些底子不錯的設計師才能成立，主要也牽涉到資金的問題。

■ 意念工房在傳承上有無面臨困難、瓶頸與需要突破的地方？

木藝人才的養成時間其實很長，如果只是短期點狀學習，只會某些技術，無法真正達到融會貫通。目前遇到傳承最大的問題，是過去職校培養的人才愈來愈少，木工科系學生很難找，即使是職校畢業生，但可能志願不在小型木工家具業。我們這麼多年來徵才是靠網路人力銀行為主，本科反而很少，目前公司裡也沒有木工科系畢業的學生，都是進到工廠之後重頭學起，自己培養木工人才。

■ 談談意念工房品牌發展的願景。

我們未來的發展，希望技術上能在材質運用、造形設計內涵有所突破，以及以更高的高度來看待產業，甚至想到國外參加一些比賽或展覽，去做新的嘗試。另一個發展是希望從區域性，也就是在臺三線上開枝散葉，希望能努力貢獻心力。

此外，也想開始做工藝人才的培訓，這麼多年下來我們培養了不少師傅，大致上師傅即使離開我們公司，出去創業也都經營得不錯。

■ 請問您對木家具（木藝）產業前景的看法？

過去三十年來其實木藝是退步的，整體產業面來說，年輕一代多以創作及新的概念為原則，但卻遺忘原本的根在哪裡。例如：人飛到月球之後，還有根能活得下去嗎？這是一個值得思考的問題。我覺得最難的是關於根性，根性需要底子夠強；但缺乏根性，創新可能只是曇花一現，不會有長久的成果。很多木工學校只是一個短期補習班，並不是真正能涵養人的內涵，包括學校也是一樣，我覺得現今從業人員最欠缺的就是涵養。

天冠銀帽

傳統接軌時尚，銀帽走向金工

古都臺南是傳統宗教產業的重要聚落，更是金銀細工的大本營、銀帽製作的重鎮。其中擁有二十年歷史的「天冠銀帽」品牌，卻能在厚實的技藝下跳脫傳統的思維，將銀帽的技法、圖案元素運用在金銀飾品、生活家飾上，開創出一條令人驚豔的金工之路，走向國際時尚的舞臺。

一九九八年、年僅三十歲的蘇建安與大哥蘇啟松共同創業，成立了「天冠銀帽」。原本蘇建安想追隨父親的腳步、當個公務人員，但在大哥的勸說與鼓勵下，人生轉了方向，開始學做黃金飾品，再跟大哥學習神像配戴的金銀製神帽——銀帽，踏入金銀細工這一行。蘇建安說：「一九八七年我做黃金學徒時，已警覺到這是個黃昏產業，大部分工序都被機械所取代，所以把技術學起來之後就轉做銀帽。黃金對我來說是個入門，學習把鐵鎚拿穩、學會敲打；銀帽則是技術的提升，造形要做得更細緻。」

從無名作坊到打響名號

最初蘇啟松、蘇建安兩兄弟是在一棟四樓搭有鐵皮屋的透天厝，住家兼工作室，開始經營事業，那時沒有店名、也沒有店面，憑藉的是大哥蘇啟松三十年厚實的技藝，顧客都知道有個叫「阿斌」（蘇啟松的偏名）很會做銀帽，口碑相傳、慕名而來，自然而然地打響名氣，到了一九九八年買了現在的店面、正式創業，成立「天冠銀帽」，至今已有二十年。

談到品牌命名的過程，就是一件有趣的事情，蘇建安表示初期創業維艱，給算命師取名所費不貲，所以就自己來。那時「金冠」、「銀冠」都已經有人用了，而「冠」字代表「官帽」的意思，因此先決定「冠」字。一九八〇年代大家通常習慣翻閱電話簿、找店家打電話，因此另一個字希望找筆畫少的，可以排在電話簿的前面，容易先被顧客看到，同時也要符合「金、木、水、火、土」五行運勢。有一天，蘇建安突然想起蘇家祖先做的醬料店名叫「天一醬料」，「天」字

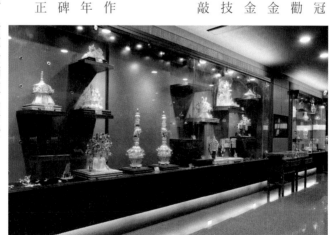

2017年成立「天冠工藝美學館」，展出天冠銀帽重要的作品。

172

「天冠銀帽」在兄弟倆的努力下，開創出一條令人驚豔的金工之路。

筆畫只有四畫，合起來「天冠」二字有氣勢又好記，而且「天冠銀帽藝品社」七字剛好五行具備，所以就採用了這個名字。

積極參加競賽提升技藝

府城臺南向來就是傳統工藝的重鎮，更是製作神像、神明衣、神明帽等宗教產業的大本營，因此造就了臺南手工銀帽店的興盛，競爭激烈，再加上傳統銀帽的傳承多半傳內不傳外，比起一些老店家，天冠銀帽成立的時間不算久，面對同業的競爭，蘇建安了解到如果要做產業的先驅，一定要改變自己、研發技術。年輕人腦筋動得快，他想到要快速在技術上提升、改變，不管是堅固性與耐用度等，最好的途徑就是參加競賽，因此天冠銀帽自二〇〇〇年起積極參加各項傳統工藝競賽，例如府城傳統民間工藝展、府城美展等，與同行之間相互砌磋、交流、學習。

競賽過程中，蘇建安不斷地自我檢討、提升技法，以了解評審的喜好與眼光，知道競賽精神多著重於傳統的創新，例如追求形式美、架構美、輪廓美等，然而傳統技法往往過於繁複，較難獲評審青睞，因此剛開始多

僅獲得優選、佳作，之後慢慢調整、修正設計與技法，二○○四年終於如願榮獲「九三年府城美展」銀器類第一名。然而技藝的提升是需要進階的，他進而往國家級競賽發展，參加過四屆「國家工藝獎」（第一至三、六屆），從早期多揣摩傳統題材、講求做工，到後來融會貫通，活用銀帽的各種技法，呈現出銀帽技藝的當代設計感，二○○六年以《九龍神笏》榮獲「第六屆國家工藝獎」金工類佳作，也獲頒「臺灣工藝之家」殊榮。這一連串的技藝競賽，給了蘇建安很大的提升與進步，從他的身上也看到傳統工藝競賽帶給職人的養分與刺激，成為他們持續創作、創新改變、展現自我的一個平臺。

開創生活藝品，接軌時尚金工

將傳統工藝與流行時尚、現代生活美學結合，是天冠銀帽近十年來發展的重心，讓傳統不只是停留在傳統的思維，還能善用銀帽的「纍絲」、「鏤空」等技法，與當代設計結合，因此開發出《臥虎藏龍》等天光系列檯燈、吊燈以及《風的線條》鏤空花瓶等生活藝品；二○一四年蘇建安

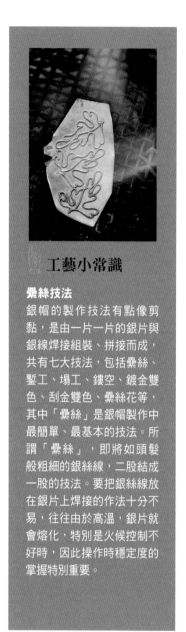

工藝小常識

纍絲技法

銀帽的製作技法有點像剪黏，是由一片一片的銀片與銀線焊接組裝、拼接而成，共有七大技法，包括纍絲、鏨工、塌工、鏤空、鍍金雙色、刮金雙色、纍絲花等，其中「纍絲」是銀帽製作中最簡單、最基本的技法。所謂「纍絲」，即將如頭髮般粗細的銀絲線，二股結成一股的技法。要把銀絲線放在銀片上焊接的作法十分不易，往往由於高溫，銀片就會熔化，特別是火候控制不好時，因此操作時穩定度的掌握特別重要。

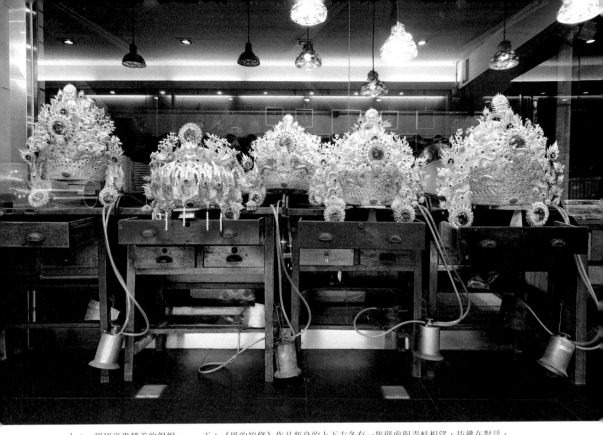

上：一頂頂高貴精美的銀帽。　　下：《風的線條》作品瓶身的上下方各有一隻壁虎與青蛙相望，彷彿在對話。

天光燈具系列-天光翔鳳。

更成立子品牌《蘇府柳銀》飾品系列，將傳統紋飾化繁為簡，一個個原本裝飾在銀帽上的鳳凰、牡丹、如意，在經過他創新、創意的轉化下，纍絲二股像麻花結繩的作法，曲折出如雲紋般的流暢線條，變成了優雅的金工飾品，有了不同以往的新生命、新面貌。

對於自己創意開發的作品，最喜歡那一件？蘇建安笑著回答：「我每一件作品都喜歡，因為都出於自己的想法。技術熟了什麼都好做，設計才是最難設計，就是因為設計需要一些想法、學問、思維，而傳統不用，只需要把技術練好就好。」他以《風的線條》作品為例，說明花器上每一片都是平安葉，將葉子萃取出來就是單獨的一件飾品，即所謂「作品帶商品」，所以他不只是在做工藝，也在創造產值與時代接軌。

為了永續推動金工的技藝傳承，蘇建安於二○一七年另設立「天冠工藝美學

176

裁剪雲腳。

加了硼砂的銀片再以火加熱。

工藝小常識

銀帽如何不會變黑？

照理來講，一般銀器通常時間一放久就會變成黑色，需要清洗，但天冠銀帽製作的銀帽、銀器因為在表面加了一層抗氧化劑，所以時間一久只會變得沒有光澤，而不會變黑，銀帽被香火燻久了則會變成金色。

館」（採預約制），作為展覽、演講、技藝傳承的空間，展出天冠銀帽的重要作品，以及多年蒐藏金工老師傅的金工桌、工具與作品，並辦理「巷子金工坊」一日金工教學，讓民眾來此打造戒指、項鍊、耳環，體驗金工美學。可以說，今日的天冠已非傳統宗教的銀帽業者，而是透過傳統的「銀帽」，創新的「銀飾」、生活美學的「美學館」三個不同階段、三種方向產品的開發，從傳統工藝跨足時尚金工，進入生活美學的推廣，靈活地嘗試銀帽工藝發展的種種可能性。

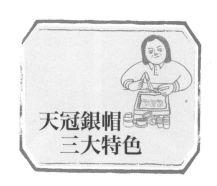

天冠銀帽
三大特色

1 從傳統出發勇於創新

擁有傳統銀帽厚實的技藝根基，面對傳統工藝在新時代的挑戰時，不拘泥於傳統、不害怕改變，勇於創新，萃取傳統技法，融入生活，跨足時尚金工，靈活地嘗試銀帽工藝發展的種種可能性。

2 客製化產品，走向精緻化

「天冠銀帽」產品的種類主要為銀帽、飾品及銀製燈飾等，其中又以銀帽為大宗，以接單訂製為主，客戶對象多為個人，因此產品的經營上與一般市場區隔，走高單價、精緻化的高端客群路線，連神帽鑲嵌的寶石都講求使用施華洛奇水晶，而且「不會一搖動就脫落壞掉」，使得每一件訂製的銀帽，如同藝術品，具有獨一無二的典藏價值。

3 藉由銀帽工藝推廣生活美學

蘇建安看待工藝的想法，以傳統為根本、時尚為創意，唯有融入生活，才能體會生活美學所帶來的美感與喜悅，因此透過成立「天冠工藝美學館」，積極推廣「一日金工」研習課程，讓一般人來此體驗金工之美、感受常民生活美學，「生活藝術化、藝術生活化」在他的實踐下不再只是口號。

天冠工藝美學館可讓民眾來此體驗金工美學。

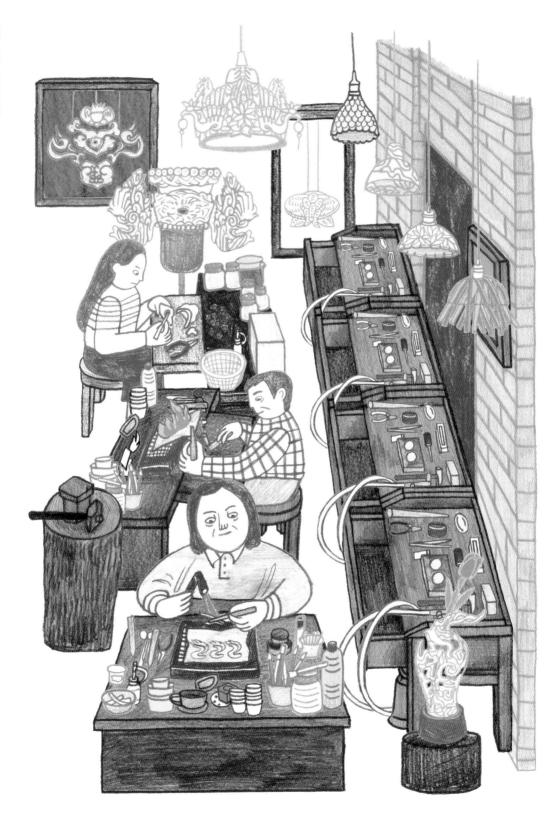

蘇啟松（兄）

1958年生，1980年代成立個人工作室，1998年與弟弟蘇建安成立「天冠銀帽藝品社」。

我國中畢業即進入銀樓當學徒，退伍二、三年後，在父親的建議與支持下自行開業，成立工作室，後來也鼓勵么弟蘇建安做同一行。當時考慮到弟弟不喜歡被人管教，如果自己教導，不容易學好，所以介紹他到臺南的黃金工廠當學徒，等到他學會做黃金的基礎功夫後，再跟我學習銀帽技藝，兩個人一起合作。他的頭腦很好，學東西很快，願意突破老師傅固守傳統的思維，才有今日的成就、走向國際舞臺。

我十八歲高職汽修科畢業後，聽從大哥的話先到黃金工廠磨練，我在那裡學習到如何將一塊黃金，從切開、溶化，打造出戒指、項鍊、杯子等，從無到有，學習到很紮實的基礎。當學徒不到一年，就抽到兵單，退伍後便跟大哥一起學銀帽。

目前工作室基本成員3人，包括我、大哥、太太。設計、製造都是由我和大哥負責，太太做的是鑲嵌寶石等組裝工作（例如帽冠珠寶的串接），後續再由我塑型，品檢、整理一次，這樣才能盡善盡美。未來還是持續朝傳統創新、建立自己的品牌與顧客的信賴邁進，「天冠工藝美學館」的成立算是一個里程碑。

蘇建安（弟）

1969年生，1993年加入大哥蘇啟松工作室，1998年與大哥一起成立「天冠銀帽藝品社」。

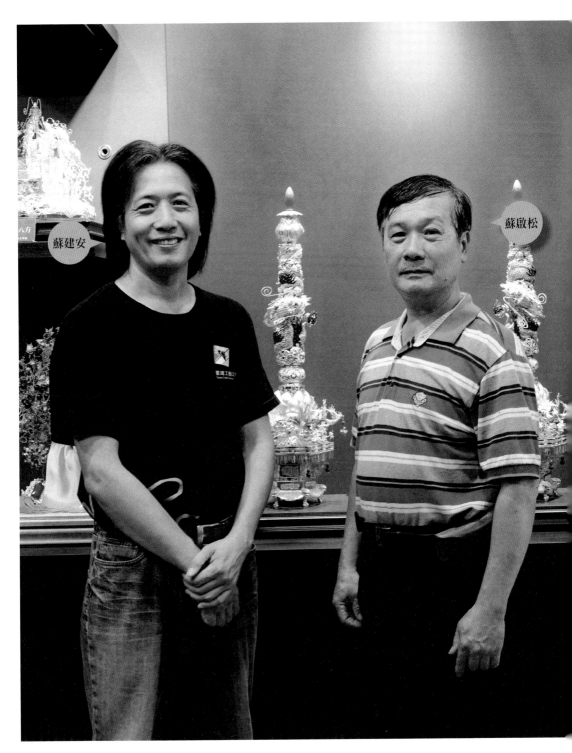

天冠銀帽代表作。

天光系列吊燈—臥虎藏龍

■產品年代：2010年
■創作者：天冠銀帽
■使用材質：金、銀

「天光」臺語就是「天亮」的意思，令人回想到母親一大早辛苦準備早餐的畫面，所以燈具系列取名為「天光」。此作品是2010年Yii品牌的時尚精品之一。燈罩內雙龍盤繞、雙龍搶珠，龍身旁裝飾有朵朵祥雲，燈罩外布滿鏨雕的虎紋，相當細膩，栩栩如生，具有動漫的張力。

銀帽—媽祖帽

■產品年代：近年
■創作者：天冠銀帽
■使用材質：銀、金、珠寶

整件作品結合纍絲、鏨工、鏤空、鍍金、刮金等技法，運用「雙鳳朝牡丹」等吉祥圖案，賦予傳統意涵。

銀絲新芽杯壺組

■產品年代：2015年 ■創作者：天冠銀帽
■使用材質：銀、玻璃

這件作品是與設計師駱毓芬合作開發，利用累絲的技法勾勒出當代設計的線條感，特別是玻璃杯的雲紋線條，當泡茶有了茶色後，可見光影折射的層次感，再加上蝴蝶、壁虎等小動物的裝飾，更增添作品的趣味性、生活感。

風的線條

■產品年代：2014年
■創作者：天冠銀帽
■使用材質：銀、漆

利用累絲、鏤空技法打造花瓶，以雲朵線條呈現出風的動感，並加入生活的元素，瓶身的上下方各有一隻壁虎與青蛙相望而視，彷彿在對話，底座則為漆器，善用複合媒材，呈現虛與實之間的美感與生活趣味，為一實用的花器。

蘇府柳銀飾品系列

■產品年代：2014年 ■創作者：天冠銀帽
■使用材質：銀、金

蘇府柳銀飾品系列之一「鳳凰于飛」，以純銀鍍金、刮金雙色，利用鏨工的技法，打造具有東方傳統吉祥語彙的如意與鳳凰，作為新娘配戴的項鍊配飾，藉以象徵祝福之意。所有的配件皆能拆解為戒指、胸針、墜飾。

經營會客室。

■ 主人：蘇建安

■ 天冠銀帽工藝技術的傳承為何？

現在時代改變，學生的態度也不一樣，目前是以種子教學的方式傳承，在學校挑幾個程度不錯的，但傳統學徒只能一對一，若學徒學不到半年就離開了，反而是老師的損失。就工藝而言，人才可遇不可求，一輩子傳一個好學徒就夠了。

我同時也在嘉南藥理大學、臺南應用科技大學等學校上課，擔任業師，嘗試結合鋁線、木目金等多種媒材，重新演繹銀帽工藝，透過這樣的學習課程讓人更了解金工的概念，也許學生就有興趣走入這一行。

■ 談談天冠銀帽行銷經營的方式？

我們是走客製化路線，產品永久保固，易與客戶群建立長期合作關係。銷售通路目前以店面為主，並設有臉書網路平臺，可得知一些活動與作品訊息。

我們採小而精實的家族企業經營方式，打出的口碑是，品質第一，信用第二，服務第三；唯有品質才能打響自己的名號，唯有信賴才能準時交貨，最後是後續的服務，這三大信念絕對不能退讓。

對天冠銀帽而言，品牌的願景為何？

我們的優勢在於掌握臺灣文化，產品走藝術化路線，具收藏價值；劣勢在於行銷很難，特別是品牌的建立，唯有建立品牌才能贏得消費者的信賴。

「天冠銀帽」走傳統產業的路；「蘇府柳銀」走金工飾品的路；「工藝美學館」走傳承美學之路，這是我們發展的三大方向。天冠銀帽在傳統產業上有一定的客戶群與口碑，產品走向精緻化、藝術化，設定於金字塔頂端的客群，明顯做出市場區隔；而銀飾品的發展還有一段路要走。未來還會做一連串臺南的文創商品，利用在地脈絡創造新的價值。

臺南文創商品—晶贔（石龜）名片座。

作品展示櫃。

12 谷同金

黑金變藝術，讓冷冽的金屬也有溫度

谷同金是一家由老字號機械板金加工廠轉型的金屬工藝文創新品牌，透過藝術巧手與文化詮釋，讓冷冽的金屬也煥發出生命力，成為美化生活與空間的新選擇。此外，近幾年臺灣各地的地景藝術節與燈會等也常可見其氣勢磅礡的大型作品與國際知名雕塑家同臺展出，激發出工藝新火花，讓谷同金品牌大放異彩！

「谷」同金」品牌名稱的由來，是以母公司「谷橋」為發想聯結，並取「古銅」顏色的諧音，再加上與金屬工藝有關的「金」字，組成了「谷同金」。其商標，為一象徵萬物生長的樹木，取自大自然開枝散葉的力道，翻轉一般人對金屬工藝冰冷、剛硬的刻板印象。其品牌的故事，要從母公司六個兄弟胼手胝足的奮鬥歷程說起，見證他們如何產業創新，一步一腳印把黑金變藝術。

從板金焊接走向藝術創作

一九八一年，老大洪文欽赤手空拳創立「谷橋工業社」，初期以焊接代工、熱水爐製造為主業，後轉型至板金加工領域，以專業的技術帶領五個弟弟走出自己的路。六弟洪文章回憶草創時的艱辛，他說：「大哥長我十二歲，他在我國中二年級時創業，寒暑假我都會來工廠幫忙及學習。大甲高中美工科畢業後，我先在苗栗華陶窯、臺中財神百貨公司工作，直到一九八八年退伍才進入谷橋跟兄長們一起工作。當時，正好是日本電腦化板金設備引進臺灣的時期，為了更新機器設備，提升工作效率及品質，公司派我先去日本學習機械的操作，再慢慢購入一系列板金設備導入電腦化。」待公司一切步入正軌之後，熱愛藝術的洪文章才有閒暇利用廢棄鋼鐵創作各式雕鑄作品。

二○○一年洪文章以甲蟲為創作主題，參加日本板金機器設備製造大廠、天田株式會社AMADA所舉辦的優秀板金技能競賽，榮獲AMADA賞及銅賞兩項大獎，可說是他人生一大轉捩點，也是臺

作品陳列室展示谷同金近幾年精彩的創作。

188

灣第一位獲此殊榮的得獎者。有了得獎的激勵，讓洪文章更有動力，創作手法也更加多元，從平面設計到立體創作，陸續參加臺灣工藝競賽及美展都有不錯的成績表現。

邁向品牌文創之路

累積了十多年的創作，洪文章的作品益趨成熟，二○一三年以萬物生長系列《昇華》及《謙卑》兩件作品得到臺灣優良工藝品—良品美器時尚獎、機能獎，《昇華》是以谷橋園區一棵芒果樹為造形；《謙卑》則來自於種子的概念，兩者都是花器。之所以會以花器為主題，洪文章說是因為太太喜歡花藝，所以「把創意變商品」的想法漸漸在心中萌芽。

谷同金品牌草創過程中，得到許多貴人相助，其中頑石文創顧問公司是將谷同金推上文創之路的幕後功臣。洪文章娓娓道來二○一三年參加文化部「文創跨界創新亮點計畫」的過程，他說：「當時有六十四家提案，我們意外獲得第二名入選，因為參與者都是設計界的佼佼者。這個計畫需與設計公司配合、規劃產品，一年內要將提案完成，所以我們與頑石文創共同開發出自然風化、迴盪、向故宮取經三大系列，每一系列五款，共計十五件作品。『谷同金』品牌名，即是該計畫提案內容之一。」

二○一四年谷橋正式宣告跨足文創領域、建立新品牌「谷同金」；以「谷橋」為主幹，伸展「谷橋」新枝。更在二○一五年成立「丞創」子公司，將谷同金品牌納入旗下，做為盈虧自負的獨立單位。洪文章笑著說：「所以我們是先有品牌，再有公司，但跟谷橋母公司的

累積十多年的創作經驗，洪文章的作品益趨成熟。

有別於一般金屬加工廠多侷限在生產工業性的產品，谷同金則多了品牌設計力。

關係不變，只是切割業務屬性。谷橋的製造能力是我們的核心價值，承創則是以設計、客製接單為主；可以說承創是設計師，谷橋是工藝師。」這樣的合作模式，也成為谷同金的最大優勢。

設計力來自臺灣的生命力

有別於一般金屬加工廠，多侷限在生產工業性的產品，谷同金則多了品牌設計力，此乃因洪文章與生俱來的藝術天賦以及美術背景，加上他對金屬加工技術的熟悉、母公司機械設備的完善，百鍊鋼到他手中都能化為繞指柔。

以「自然風化」、「迴盪」、「向故宮取經」一系列產品來說，在造形設計上是如何思考的？洪文章說，「自然風化系列」會以野柳女王頭為造形，因為它是臺灣知名地景，且脖子隨時有斷裂的危機，所以利用板材堆疊的技法，來表現風化岩層層的質感，留下永恆的回憶。「迴盪系列」所挑選的動物都有其代表涵義，且身上的圓點紋路恰可

利用鋼板做鏤空設計，例如：梅花鹿意喻「頭角崢嶸」；長頸鹿有「逐鹿天下」之意；雲豹代表「擁抱天下」；鴛鴦象徵「幸福相守」；大象具有「萬象更新」意涵。「向故宮取經系列」則取材自大家耳熟能詳的故宮展品，如毛公鼎、祖乙尊、青玉琮、粉彩雙連蓋瓶、海棠福壽花瓶，用現代鋼材重新解構古文物，讓人有古今穿梭的恍惚，也更延展了藝術的價值。

這些作品的成功不是偶然，製作過程中得經過不斷的溝通與技術調整，才能讓產品兼具美感及穩定性，創造更優質的品質；兄弟聯手讓「黑手變金手」的故事，已在業界傳為佳話。現在谷同金團隊羽翼漸豐，除了小型文創商品的研發、大型公共藝術的創作，也有執行策展的能力，未來還希望在品牌穩定度及彰顯度更明確時成立「創客中心」，讓新時代的青年願意加入黑手藝術的行列，進而發展出各項工業及工藝之創新。

以野柳女王頭為造形，利用板材堆疊的技法，來表現風化岩層層的質感，留下永恆的回憶。

長頸鹿有「逐鹿天下」之意。

谷同金 三大特色

1 有設計力：為金屬工藝融入美學

谷同金設計總監具有美術背景，在兄長支持下投入創作，將金屬加工技術與設計結合，走出傳產以往只做代工、加工的工作，不僅設計開發自己的商品，也可以幫客戶量身製作，更有能力承接大型公共藝術標案。

2 有技術力：母公司提供經驗、技術協助

母公司谷橋擁有近四十年的傳產經歷，涉獵的產業廣、配合廠商多、產品多樣化，是谷同金發展文創商品之強而有力的後盾，能依金屬材質屬性做不同的加工技術處理，同時也提供配合廠商更多的工作機會並精進彼此合作技術，達到雙贏的優勢。

3 有產品力：機械量產、品質穩定

谷同金創意的設計力加上谷橋專業的技術力，聯手將金屬蛻變成一件件充滿生命力且可量產的作品，利用機械製造不僅降低生產成本，也可使品質達到統一的水準。其製造程序，生產一個跟百個相同，差別只在組裝的時間，所以有承接大訂單的實力。

此為2015年臺中燈會豐原燈區的作品《揚高望遠》，利用工業鐵材再生鋼板，以不規則方式堆疊、組焊再塑形，表現剛柔並濟的金屬特色。

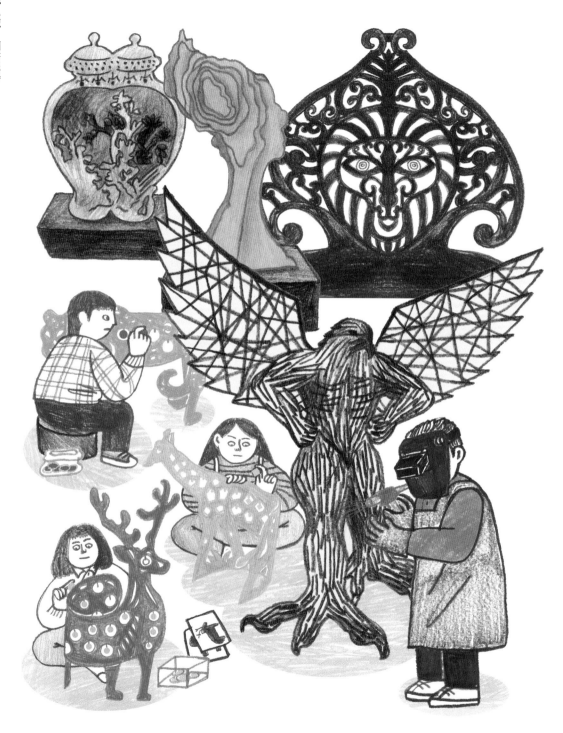

手路報恁知

以「迴盪系列」的動物作品來說明：
是將各種不同造形的鋼板捲曲成型，展現鋼鐵彎曲後的動態活力。

1 繪出外觀造形

先手繪示意圖，再進電腦模擬3D成品，用工業軟體將作品的細部尺寸定義出來，才能用電腦量產。(圖1)

2 調整鏤空大小

因鏤空關係到後續製作的成敗，所以必須經過好幾次的調整，試割之後才定型。如果割得太細，經過捲曲成型，比較脆弱的地方會產生變形。(圖2)

3 捲曲成型

整片鋼板在機器切割完後，要先經過捲曲成型，再將一隻隻動物拆解下來。成型部分，須由人力調整機械做出捲曲的弧度，此步驟必須相當精確，腳才能對到孔位，固定在底盤上組合起來。(圖3-1、3-2)

4 送塗裝及組裝

切割、成型後，包括表面、毛邊都處理好才做塗裝。塗裝的方式有烤漆、鎏金、鏽蝕，質感效果各不相同。如果程序錯了，不但增加成本也不美觀。最後再幫動物們加上亮片裝飾，即完成一件作品。(圖4)

梅花鹿意喻「頭角崢嶸」。

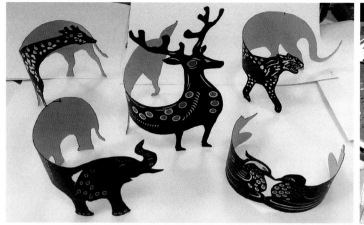

1 廻盪系列-紙模

2 平板

3-1 捲曲成型

3-2 半成品

4 塗裝及組裝

5 成品-擁抱天下

6 成品-萬象更新

洪文欽（兄）

1954年生，1981創立谷橋工業社。

我們六個兄弟都是清水人，我最早是在親戚家當學徒，接著到中鋼公司上班，之後再到豐原日商高壓軟管公司工作。因自許要先立業後再成家，所以28歲那年出來創業，豐原早期有很多小型加工廠，許多模具需要修復焊補，所以就以焊接作為創業的開始。

因為對藝術與設計的熱愛，所以高中是念大甲高中美工科，後來大哥創業，父母親也希望六個兄弟可以一起打拚，所以退伍後就回來谷橋幫忙。

剛開始創作純粹是自己的興趣，歷經公司轉型、跨界，我們不敢說相當成功，而是持續學習中，凡事以謹慎負責的態度親力親為，必將每個案件如期完成。我十分感謝兄長們的支持，在金屬加工技術與經驗累積上給予我很大的幫助，讓我在創作時能兼顧美學與工藝的呈現。

我這幾年的創作以新材質來嘗試不同的工法，例如不銹鋼與銅、鐵結合，因熔點不同、屬性不一樣，結合起來雖有些技術難度，也是一種挑戰。對於創作與設計我至今始終保持著熱情的態度，尤其在金屬創作的領域，因多年來的實務歷練，從而獲得不少金屬材料相關的知識及能量，對一個設計開發工作者來說是一大裨益；成立品牌之後，更積極投入產品的研發與生產，努力提升產品價值，創造品牌獨特風格。

洪文章（弟）

1966年生，大甲高中美工科畢業，1988進入谷橋工業社，現任丞創公司設計總監。

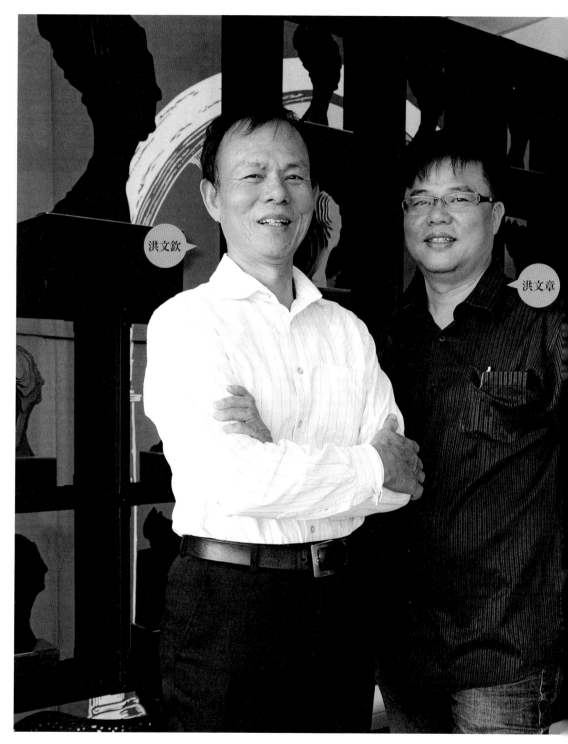

洪文欽

洪文章

蕨起

■產品年代：2018年 ■設計者：谷同金Goodgold團隊
■使用材質：鋼板、臺灣相思木（碳化）、銅鉚釘、天然生漆
以居家生活為構想，所創作出可透風又美觀、實用的容器，整組作品
以八角造形為概念，鋼板鏤空蕨類新芽充滿生命力的線條，可滿足使
用上透氣的需求；邊緣與底座結合臺灣相思木，呈現高雅質感。

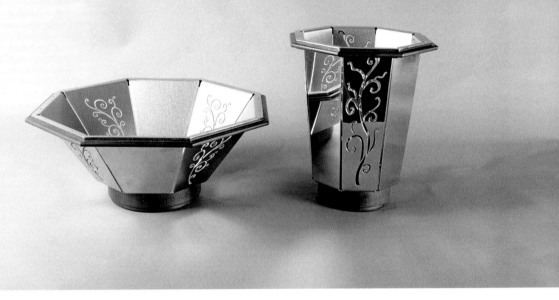

谷同金代表作。

謙卑

■產品年代：2009年 ■設計者：洪文章
■使用材質：鋼板
這件作品是個花器，創意來自種子的概
念。造形十分特別，為偏心斜一邊的
圓，製作工藝有相當的技術難度，顏色
有黑有白，尺寸有大有小，造形之美可
以當擺飾；置入容器又可當花器，實用
又美觀。

昇華

■產品年代：2009年
■設計者：洪文章
■使用材質：鋼板＋玻璃

此作品屬於萬物生長系列之一，師法生態多變的生長結構，演繹枝椏交錯、光雕流金的美感，呈現生生不息的生命力；鋼材包覆著清亮的手工玻璃，剛與柔、黑白與多彩，對比相生，是優雅的花器，也是浪漫的燈飾。

飄

■產品年代：2015年
■設計者：洪文章
■使用材質：鋼板烤漆

以簡單的線板組合成一簇蒲公英，勾勒出蓄勢待發的棉翅葉柄。這是專為插單枝花所設計的花器，使用者不須具備很大的花藝門檻，即可享受插花的樂趣。

向故宮取經—天地至尊

■產品年代：2014年
■設計者：谷同金Goodgold團隊
■使用材質：鋼板

此作品以五層鋼板重新解構故宮「祖乙尊」文物，重現西周早期流行的大口筒狀造形；其上以科技鐳雕方式展現夔紋、卷尾夔龍紋、獸面紋等紋飾，耳目與嘴角均生動浮現，全尊莊嚴雄奇、氣勢非凡。

經營會客室。

■主人：洪文章

■現今「丞創公司」之規模與組織編制，分有哪些部門？多少名員工？

我是設計總監，五哥洪叡理是總經理，負責客製化的接單業務，下有設計二人、業務行銷三人，每個人都身兼數職，共約有五至六人。

■目前谷同金品牌產品種類有哪些？何者銷售成績最好？

產品種類有文具、花器、家具飾品、藝品等，其中以花器—飄、名片架，因平價所以銷售成績最好。

■目前谷同金工藝技術傳承的狀況？

這個產業面臨的問題是人才很難培訓，雖有心想栽培，也不見得可以長久。做金屬藝術的路很漫長，一定要會的技術就是焊接，但光是學焊接就是一個門檻，常因手、眼無法協調，擋不住焊接瞬間產生的強光，而使眼睛受傷痛到睜不開，這需要經過一段時間的訓練才能適應。

目前工廠有與學校作產學合作及至校園分享，讓學生可來觀摩學習、實地操作。

200

而母公司那邊，下一代已漸漸投入，希望他們可以先從基礎材質作了解，然後再靠自己的想法與創意慢慢求變化。

■ 谷同金主要營銷通路有哪些？

我們現在接單大多是送禮、批量，如果只靠零售，是很難讓公司收支平衡。目前尚無實體店面，均採寄售方式，也經常受邀於文化部、總統府、考試院、桃園機場及各大百貨公司等各單位作展售，以大幅提升品牌知名度及商品能見度。

國內外大型參展一年至少有二至三場，雖然所帶來的訂單未必每場都有及時效益，但長遠來看也有不錯成效，目前也積極在拓展國際市場。

■ 對谷同金品牌的未來願景為何？

目前臺灣文創市場的環境並不容易生存，這一條路，可能需要多元化經營模式，而不能只靠單一商品，畢竟我們的產品不是生活必需品，也會受到整個大環境的影響。

成立丞創公司時，就有長遠的想法想整合母公司谷橋的資源，規劃成立創客中心，讓民眾可以來工廠體驗，賦予手作教學，由實作中得到學習，進而產出獨特的作品；也希望結合餐飲，吸引更多人前來認識自有品牌及產業。

「岸上喜閱」名片架。

Q&A

13 三和瓦窯

百年窯場玩文創，燒出紅磚新氣

三和瓦窯的發展見證了高雄大樹瓦窯業的興衰，為全臺碩果僅存的一間瓦窯場，不僅保有龜仔窯古法燒製磚瓦的技術，也是目前唯一提供臺灣瓦的古蹟修復材料指定廠商，在第四代窯主的戮力經營下，讓磚瓦不僅是建材，也可以是杯墊、皂盤、名片座，新的創意重新點燃了百年瓦窯的生命之火。

三、和瓦窯原本只是一間傳統窯場，默默燒製著老建築所需的磚瓦，當時代轉變，磚瓦背離了生活、被新建材取代時，第四代李俊宏肩負著傳承延續的使命，從改良設備著手，維持瓦窯的生產能力；與社區結合，讓歷史成為瓦窯的優勢；從材料的生產者，跨足古蹟修復；二○○八年更成立「磚賣店」，賣的不是磚瓦，而是一件件文創商品。

堅持百年的窯燒家業

高雄大樹地區因土質良好，從清朝末年開始即為重要磚瓦生產窯區，根據日治時期工商名冊記載推測，當時大樹至少有二十家以上的瓦窯業者，三和的窯火便是從日治大正年間（一九二○年代）持續至今，已經燃燒了將近一百年。「從我伯公那裡得知，在他的印象中，有屏東舊鐵橋時就已經有瓦窯了。以前天還沒亮，附近的人就會牽著牛車排隊來買瓦，當時大樹瓦片公認品質好、知名度高，連屏東那邊的人都會專程來買。只要講到我父親，大家都知道他是瓦窯最厲害的人物。可惜在我出生後不久，父親就因過勞而往生，也打亂瓦窯營運的接班，伯公只好又回來接手，和我母親一起維持瓦窯的營運。」第四代窯主李俊宏回憶那段印象模糊的歷史。瓦窯業生意最好的時期，應是在一九五○至一九六○年代。一九七○年以後，因颱風天災、新建材興起等影響，使磚瓦需求日益減少；加上政府政策促使臺灣產業型態由農業轉向工業，將原本支撐窯業人力的農村剩餘人口往都市集中，造成人力缺乏，更加速了瓦窯產業的沒落，如今全臺灣只剩下三和瓦窯一間。

第四代李俊宏退伍後曾在銀行業工作，直到1993年才正式接手家業。

感念前人貢獻，接手積極轉型

第四代李俊宏退伍後曾在銀行業工作，直到一九九三年才正式接手家業。「當初去銀行工作，第一個想法是出去看看外面的世界，畢竟我是學商的；第二個是我去外面工作，賺到的錢可以讓窯場多請幾個人，因為那時工資很便宜。」不過，最後促成他決定回家承接事業的動機，是李俊宏不忍家中長輩太過勞累，亦不忍延續幾代的產業就此告終，於是將個人的生涯規劃轉換到瓦窯產業的延續。

然而剛開始接手，並沒有李俊宏想像中那麼容易，他發覺要改變幾十年來累積的營運慣性非常困難——光是嘗試借助他所學的商業專長，將會計成本概念運用在瓦窯經營上，就遭遇到相當大的阻力；因為對原來的經營者而言，認為長久以來的制度運作正常且習慣，隨意更動反而會造成大亂。此外，他也嘗試以合約文書來取代過去多以口頭承諾的交易方式，這一點也得花費相當多的心力說明和溝通。加之面臨瓦窯業大環境的快速轉變，李俊宏必須採取更開放的態度隨時調整應變，才能因應環境變化所帶來的衝擊，比方說土源的問題。他指出：「現在大樹已經無法採土，必須和土販購土，因此土的品質和來源都不穩定。為能維持產品的品質和硬度，我們必須藉由技術改良、改變燒窯方式，以維持瓦窯的生產能力。」也為了因應市場需求，三和瓦窯與匠師合作，跨足到古蹟修復領域，打破以往瓦窯就是材料生產者，產品交由「瓦販仔」（磚瓦經銷商）、建材行販賣的傳統交易行為，繼續深化三和瓦窯在古蹟建材與古蹟修復領域的專業與整合能力。

創新多元經營，堅守文化傳承

目前三和瓦窯的產品和服務主要分為建材、文創商品和古蹟修復三個部分，其中以古蹟修復

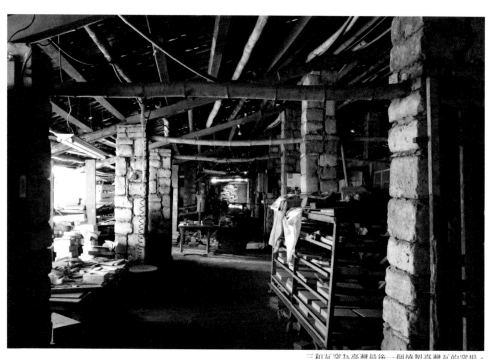

三和瓦窯為臺灣最後一個燒製臺灣瓦的窯場。

占營收比重最高，其次是建材，最後是文創商品。為了開發文創商品，十多年前也在建材本業之外成立設計部門。三和的文創商品大多是應用瓦窯原本擅長的窯前雕和透雕技術，結合東方元素，製作成精美的生活器物。例如：運用傳統剪紙圖案和磚雕製成的杯墊、復刻版透雕箸龍、閩式建築山牆名片座等。其中，互動和學習性最高的砌磚組，更是老少咸宜，把三和瓦窯的名聲推往北部市場，成為推廣磚瓦文化的尖兵。

除此之外，鄰近屏東舊鐵橋濕地公園的瓦窯，因應觀光旅遊人潮，也開放部分廠區轉型為觀光體驗園區。對磚瓦文化有興趣的遊客除了可以預約參觀已被列為高雄市歷史建築的龜仔窯之外，也可以體驗各種親子磚瓦DIY活動。因應多元經營需求，在瓦窯原本的生產人力之外，設計行銷部門也維持二至四位人員，同時也和社區合作，由社區夥伴支援園區的維運和磚瓦活動與導覽推廣。問到三和為何能夠在產業沒落外移、市場榮景不再之際仍堅持下來？李俊宏維持一貫認真樸

右上：販賣文創商品的「磚賣店」。　右下：瓦當和滴水，是傳統建築的重要裝飾。
左上：磚雕囍字杯墊。　左下：三和瓦窯位於屏東舊鐵橋溼地公園旁。

質的神情說：「因為有我。」然後靦腆但自信地笑了起來，「真的啊！因為別的窯場沒有我。我比較傻，別人比較聰明可以賣地蓋樓，只有我堅持要做，才能做下去。」

也許是繼承前人認真踏實的實業精神，李俊宏一步步在險峻的產業現況與市場條件下向未來推進。但他也認為，若不是前人的堅持努力，使三和瓦窯無論窯體、良率、品質等都是高雄大樹地區最好的，在面對市場崩跌時恐難維持訂單的維運以及擁有餘裕能力去因應環保、原料、人力等的產業問題。在李俊宏二十多年的努力下，三和瓦窯重新建立了一個營運新軌道，雖然不似過往榮景，但也因為他的堅持，使三和瓦窯成為臺灣最後一個燒製臺灣瓦的窯場，也是維繫臺灣磚瓦工藝文化的最後一座堡壘。

等待出貨的磚瓦成品。

龜仔窯是活的歷史建築。

獨家研發磚瓦文創商品,運用平雕、浮雕、透雕和圓雕等窯前雕技法。

三和瓦窯三大特色

1 全臺唯一製作臺灣瓦的窯場

三和瓦窯所生產的紅瓦是目前僅存可運用古法、老窯燒製臺灣瓦的窯場,磚瓦形式尺寸多元,可接受客製化訂製。包括TheOne南園人文客棧、深坑老街、板橋林家花園、鹿港龍山寺、淡水紅毛城、新竹湖口戴拾和祖堂等古蹟、傳統民宅,都曾運用三和瓦窯所生產的磚瓦。

2 龜仔窯是活的歷史建築

明列高雄市歷史建築的三座龜仔窯是全臺唯一仍在使用中的瓦窯。除了能夠生產獨特的臺灣瓦之外,依循古法的生產製程,也是見證臺灣磚瓦文化的活歷史。

3 獨家研發磚瓦文創商品

運用平雕、浮雕、透雕和圓雕等窯前雕(即是以練好的土坯雕製成型,土坯陰乾後再做窯燒)技法所研發的磚瓦文創商品,除了保留傳統磚雕技法的特色外,也結合傳統文化內容和現代使用價值的創新設計。

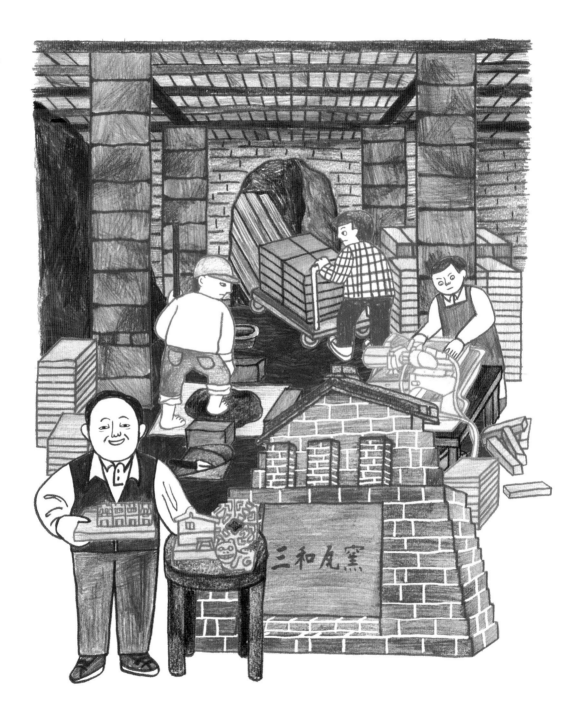

手路報恁知

傳統燒製磚瓦的方式

1 坳土

從土礦場取土運送至窯場後，土礦需在坳土場堆置一段時間，經過自然陳腐的過程，使土質增加黏性和練土後的彈性。

2 練土

藉由將坳製後的土方反覆壓揉，使土方內的氣體排出，增加黏土的密度以及讓土方裡的溫濕度均勻，使土方從顆粒參差、密度不均的黏土變成密度均勻、土質細緻的土團。過往在機械動力不發達的年代，通常藉由牛（獸力）或人力反覆踏踩來練土。現在則使用練土機來製作土團，節省大量時間人力。

3 坯體製作

製瓦工人將練製完成的土坯搬運至「瓦埕」（製作瓦片土坯的工作場所），將土坯壓擠到製作磚瓦專用的各式木製模具，透過模具將土坯壓製成型，待坯體成型固著後取下放置陰乾，等待入窯。

4 入窯

入窯是影響燒製良率最重要的關鍵技術，通常由入窯大師傅帶領水腳（工班）將陰乾的磚瓦依序堆疊至窯體中。此時入窯師傅的經驗至關重要，師傅必須根據經驗，依循窯火竄燒的「火路」放置各式產品的位置，確保燒製過程不致傾倒造成毀損。

5 燒窯

一次燒窯週期約三個月。第一個月須先用小火燒製，使窯體緩慢加溫，使土坯逐漸排除水分。第二個月用大火燒製，使土坯燒結。第三個月封窯冷卻降溫後才能出窯。燒窯期間須24小時輪班看顧爐火，是一項極耗費人力但卻無法省卻的工作。

6 出窯

待燒窯冷卻後，搬運工人會將各式窯製品分類放置在窯旁的廣場上，以利瓦販用牛車挑選運送至各地銷售。現在多採訂製為主，接到足量訂單才開窯生產。

1 坋土

2 練土

3 坯體製作

4 入窯

5 燒窯

6 出窯

三和瓦窯代表作。

磚製建材—金錢花窗

■產品年代：100年以上
■使用材質：黏土
■尺寸：15x15x3cm

花窗是傳統建築裡常見的牆面裝飾元素，除具備通風透氣的功能外，其上裝飾圖案常見梅花、銅錢、柳條、龜甲紋四款，其中以錢形花窗最具代表性，象徵天圓地方、內方外圓。本產品除了作為傳統建材外，亦有縮小版本，可作為鍋墊與居家裝飾之用，藉此拉近大眾和磚瓦文化的距離。

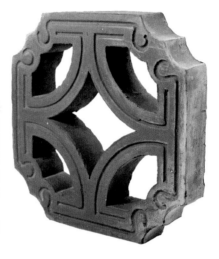

勾頭（瑞珠）、滴水（瑞簾）

■產品年代：100年以上
■使用材質：黏土

「勾頭」即瓦當之俗稱，是東方傳統建築的重要裝飾，每個瓦當上面都會有為屋主量身訂製的紋樣。「滴水」則通常與瓦當搭配，在兩道筒瓦之間的空隙鋪設滴水，引導雨水自然落下，由滴水尖端滴下地面。滴水通常會與瓦當交錯排列，又位在屋簷最醒目的地方，所以上面也會燒製圖案，如文字、花草、動物等，以增添磚造建築的優雅美感。

山牆名片座

■產品年代：2009年

■使用材質：紅磚 ■尺寸：10x5x10cm

「山牆」即指閩式建築的側牆，牆面上緣通常會開窗，窗的造形也會依據山尖屬性而變化。本產品即應用此一文化元素，將山牆設計為名片座，作為致贈重要對象的精緻禮品。

神龍阿嬤大灶組

■產品年代：2010年

■使用材質：紅磚 ■尺寸：16.5x16.5x20cm

民以食為天，如果要在傳統三合院磚造建築裡找到一個能代表民居家飾的建築元素，毫無疑問就是「大灶」。此產品的核心設計理念，即在於引發人們對家的記憶和想像，並且在自行組裝堆砌的過程中，重新喚起使用者與磚造建築之間的聯結關係；點上蠟燭，也不失為一個實用的溫熱壺組。

磚製建材―油面磚（尺二磚）

■產品年代：100年以上

■使用材質：黏土

以黏土素燒而成的紅地磚是傳統磚造建築的特色之一，擁有溫潤低調的磚紅色彩，也是許多人幼時記憶的基本色調。紅地磚的尺寸與形狀雖有一定的公版，但也會因應需求製作六角磚、大面積的地磚。

經營會客室。

主人：李俊宏

■ 談談三和瓦窯目前磚瓦工藝技術傳承的狀況？

傳統瓦窯通常沒有正職員工，因為氣候會影響進出窯的時間，所以通常是運用農村剩餘人力來支撐瓦窯的勞動力。現在反而不可能請到兼職人力，必須是專職聘用才會有人願意做，和以前不同，這些人必須從製磚瓦、入窯、燒窯都要會。現在線上的工人年紀都比較大，所以在技術傳承上的確會遇到問題。不過，轉向古蹟修復之後，目前配合的師傅年紀還算輕，也培養很多徒弟，這方面的傳承比較沒有問題。

■ 三和瓦窯是否有下一代接班人的栽培計畫？

現在不敢想接班計畫，小孩還太小，加上家族共治的因素，還是要看大家怎麼想。目前瓦窯已經被列為歷史建築，家族成員比較不會干涉營運的部分，未來如果有接班人，也應該會讓他們自己去做。但我希望能先規劃好營運的方式，他們就可以照這個方式運作，即使是專業經理人也可以，不一定都要是自己人。

214

■ 三和瓦窯品牌發展的願景為何？

三和瓦窯等同於大樹瓦窯業的縮影，所以我們還是會以大樹瓦窯業的發展脈絡來做產業保存的工作，我們同時也希望能夠透過持續營運，並能在政府協助下成為文化資產保存的重要案例，讓曾經代表臺灣傳統文化一環的磚瓦產業繼續被後人認識、理解並加以運用在未來的生活之中，開啟磚瓦產業的新生契機。

目前在文化教育方面，除了以磚瓦文化導覽解說方式，引導民眾參觀瓦窯之外；亦配合學校、團體機構的需求，提供以磚瓦為素材，自己手作的DIY教學，期使將傳統磚瓦及窯燒技術等產業文化，有不同取向的延伸。

Q & A

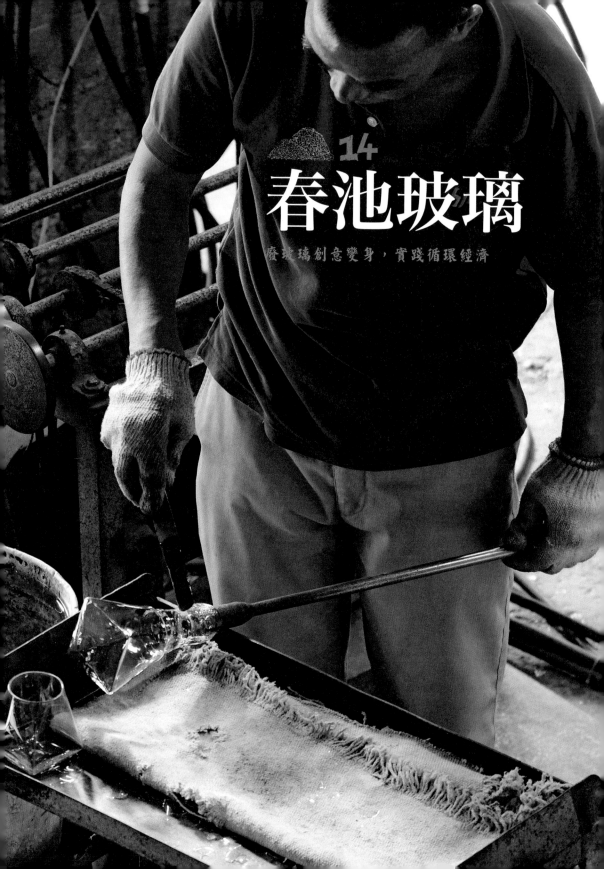

14

春池玻璃

廢玻璃創意變身，實踐循環經濟

春池玻璃是臺灣最大的廢棄玻璃回收業者，但仍承襲新竹玻璃產業的精神，以回收玻璃為材料，由多位老師傅純手工打造玻璃工藝品，創造作品的獨特性。第二代加入陣營之後，更積極推動「W春池計畫」，歡迎跨界與之合作，為回收玻璃再造新的價值。近一甲子的回收歲月，目前跨足於工業原料、科技建材、文化藝術與觀光工廠各個板塊，成為臺灣「循環經濟」之典範。

新竹市玻璃產業的濫觴，始於一九二○年代，日本人在此發現蘊藏豐富的天然氣與矽砂，此為製造玻璃的兩項必需原料，因而促進玻璃相關產業在新竹迅速發展；一九六○年起，玻璃工廠如雨後春筍般成立，更創下全球玻璃外銷產量第一的紀錄，在「客廳即工場」的年代裡，新竹幾乎家家戶戶忙著加工賺外匯。春池玻璃實業公司創辦人吳春池，便是在這段時期投入玻璃產業。

廢玻璃蛻變成亮彩琉璃

一九六一年吳春池國小畢業，為貼補家用，他選擇了工資較好的玻璃產業，去當玻璃師傅的助手；一九七二年退伍後，即全力投入廢玻璃回收，由於他對於玻璃材料特性瞭若指掌，能掌握玻璃工廠的需求，在偶然機遇下所購買的二百公噸廢棄玻璃，很快就銷售一空，讓他的回收事業漸入佳境。一九八一年正式成立「春池玻璃實業有限公司」，時至今日，成為全臺最大的廢玻璃回收廠，處理全臺百分之七十以上的廢玻璃。

但隨著玻璃回收的種類越來越多，面對大量囤積的廢玻璃，勢必要有足夠的產能和銷量來維持，這一切讓吳春池不得不思考轉型的可能。以往多是靠購買土地來解決玻璃囤積的壓力，但最根本的解決方案，還是要利用廢棄玻璃做出人們需要的產品，因此吳春池憑藉著對

2011年成立「春池綠能玻璃觀光工廠」，廠長吳子龍，為吳春池的八弟，兩人相差十六歲。

218

玻璃製程的了解，經過人工分類、分色及去雜質等程序，再經機械磨碎及玻璃窯爐熔燒等多道製程，把具有傷害性的破碎玻璃鋒利面，全數熔合成無傷害性、高強度的圓面粒子，二〇〇一年成功推出「亮彩琉璃」──每一顆的粒徑從零點六釐米至十二釐米，由於顏色、顆粒的多樣，加上產品具有良好的折光率，鑲貼在建築物表面會產生閃光效果，成為環保新建材。這一轉型，不僅再創廢玻璃的產業新價值，也讓吳春池闖出了一片天。

除此之外，春池雖然以回收玻璃原料為主業，但仍承襲新竹玻璃產業的精神，由多位年資超過四十年以上的玻璃師傅運用回收玻璃材料，手工製作精巧細緻的玻璃藝品。為了推廣環保效能，也於二〇〇七年將原有的瓦斯八卦窯，全面改用可再生能源的電極式窯爐，高溫淬鍊可達到一千四百度，使得玻璃色彩更加晶瑩剔透，品質也更優良，步上國際水準。

第二代回歸，新研發節能磚

「一般人聽到春池玻璃，以為我們是做玻璃工藝品，但工藝只是其中一個部門。舉例來說，可以把廢玻璃做成原物料，賣給臺玻、華夏大廠；也可以處理成釉料給陶瓷廠；甚至也可製成建材。」第二代吳庭安說明春池企業的產品項目。而利用回收玻璃來做環保建材，除了吳春池研發的亮彩琉璃外，第二代吳庭安也於二〇一三年研發出「安新輕質節能磚」新品，足以證明虎父無犬子。

回收玻璃需經過人工分類、分色及去雜質等多道程序。

如何去除碎玻璃的鋒利面，全數熔合成高強度的圓面粒子，是春池的獨門技術。

於2008年創立SEG春池電融手工玻璃設計品牌。

吳庭安一九八四年生，擁有英國劍橋大學工業管理碩士的高學歷，他留學回國後先在台積電營運資源規劃處工作三、四年，二〇一三年才正式歸隊。起先擔任工程師一職，後來才轉任董事長特助。當時他十分關注玻璃材料的囤積，尤其是手機面板廢料的回收。這一類型的玻璃因製程中添加了氧化鋁、氧化矽，回收後難以運用——氧化鋁晶體是稀有寶石的主要成分，有著堅硬的結構；氧化矽對於熱的傳導性很低，再製時需要更高的熔點。然而吳庭安卻逆向思考，他認為熔點高，即代表是阻熱材的絕佳原料，而著手結合他學生時期研發的發泡玻璃磚來試做，幾經波折與試驗，集防火、隔音、隔熱、環保、無毒、減震六大特性的「安新輕質節能磚」終於成功量產，讓他交出了第一張亮眼的成績單，也讓全世界看到臺灣的回收軟實力。

W春池計畫，創造新的玻璃價值

然而春池玻璃的核心精神，不只是回收與循環經濟而已，還希望從回收玻璃中創造新的價值。為此，二〇一七年吳庭安發起了「W春池計畫」，以回收為主軸，串聯回收玻璃、老師傅以及新銳設計師；也就是結合各領域的創意工作者與春池進行跨界合作。

吳庭安以與名廚江振誠合作為例說明：「江振誠的廚藝精湛，所以他能真正了解餐飲界需求

玻璃師傅運用回收玻璃巧手製作的玻璃工藝品。

的玻璃是什麼？因此由他來開發一套玻璃器皿，運用春池的回收玻璃製作，也帶動了回收產業的循環。對廠內的老師傅而言，因為要搭配這些設計師的想法，所以也必須同時精進技術，彼此激盪，老的工藝就會有所轉變，但本質是不變的，因為技術還是掌握在老師傅手中。」從計畫的推行到現在，與「W春池計畫」合作過的對象，除了江振誠外，各界職人聶永真、方序中、林懷民、Jimmy Choo、W Hotel等都曾加入W春池計畫中，用廢棄玻璃做出最精緻的設計作品。

「W春池計畫的W，就是『不一定是春池』的意思；W可能是姓氏吳（Wu），也是廢棄物（Waste），但最重要的是『無』的意涵。所以我們沒有設定跟多少位設計師合作，也不是以品牌跟其他的對手競爭，就是持續一直推動計畫。對我而言這是非常重要的嘗試，可以聯結生產製造和市場行銷兩端，讓春池玻璃從上游原料供應商走向和一般大眾溝通的綠色品牌。」吳庭安說明，未來春池希望將原物料做不同的運用，「W春池計畫」只是其中一環。

對於春池企業體來說，吳庭安的角色就像是一個渠道開啟者，他說：「春池像是一潭池水，水其實已經很滿了，因為我具備了外語能力與到台積電工作的經驗，開啟了許多渠道讓水流出去，才能很快的做出一番成績。就像『W春池計畫』如果沒有做回收，沒有留下傳統的老工藝師傅，我根本無法成功。」

吳庭安很慶幸春池這池水本來就很豐盈，他才能設法將最核心的價值做出串聯，讓廢玻璃變成永續的材料，帶動整個玻璃的回收、再生與循環，再創玻璃新價值，成為立足世界的臺灣之光。

「安新輕質節能磚」是一優質防火材。

1 擁有獨家專利生產技術

春池獨家的工藝技術如安新輕質節能磚，擁有美國、臺灣及大陸的專利，其技術在於原料配比及發泡製程，是其他同業無法做到的。亮彩琉璃，則是在高溫把具有傷害性的破碎玻璃鋒利面，全數熔合製成無傷害性、高強度的圓面粒子，也是春池獨一無二的專利技術。

2 40-50年玻璃工藝經驗，他人無法炮製

春池的玻璃工藝品，都是以回收玻璃製作的原物料，再加上老師傅40-50年的工藝技術加乘出來，這些經驗在臺灣已所剩無幾，其獨特性在於經驗創造出的價值。

3 跨界合作，再創回收玻璃新價值

串聯回收者、消費者、設計職人，用設計為數以萬噸的廢棄玻璃，找到一個無盡而永續的循環。希望用回收玻璃原料，打造每個人生活上都用得到的用品，帶動整個循環經濟，將浪費減到最低。

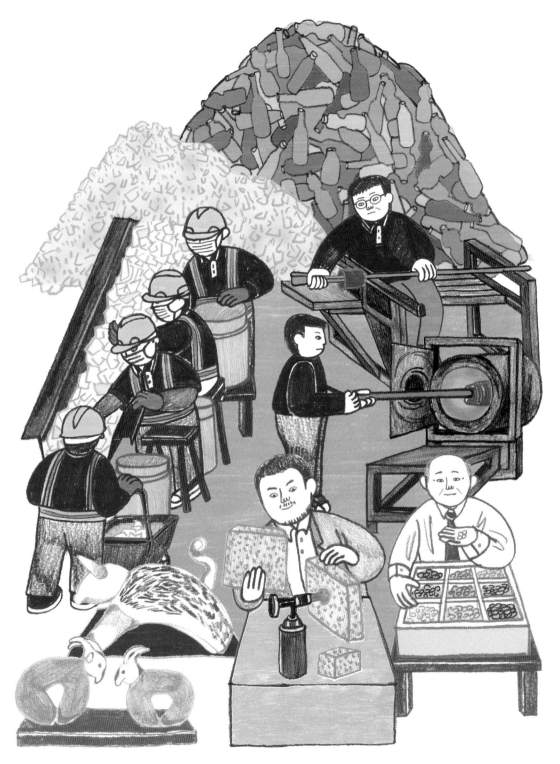

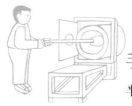

手路報恁知

半手工玻璃的作法，以天燈杯製作為例。

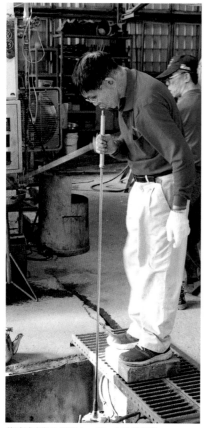

將玻璃膏放入模型中，再一次吹氣塑形。

1 取料

以指尖快速轉動吹管，挖取玻璃膏。若轉動速度不夠快，玻璃膏則容易掉落。

2 轉動、吹氣

一邊以指尖轉動捲起熔融玻璃的吹管，一邊吹氣，將管中的玻璃吹出；吹管時要持平，不可高舉，否則玻璃會倒流。

3 塑形

將玻璃膏放入天燈杯模型中，再一次吹氣塑形。避免吹太多空氣，以免破洞、變形。

4 加熱燒製

取出後，再次加熱燒製讓玻璃品質更為光亮。

5 吹風

讓天燈杯吹風稍微冷卻溫度。

6 取下退火

以銼刀沾水在杯口處銼動、將杯子取下，放入徐冷爐，慢慢冷卻退火，之後去除杯口銳角即完成。

1 取料

2 轉動、吹氣

3 塑形

4 加熱燒製

5 吹風

6 取下退火

春池玻璃代表作。

亮彩琉璃

▨產品年代：2001年 ▨研發人：吳春池

亮彩琉璃為一晶瑩剔透、閃亮奪目的環保建築材料，係由回收的廢玻璃製品與廢玻璃原料，經由專門的製造與加工技術所生產而成，其特色為硬度高、不易破裂，吸水率幾近為零，易保持乾燥。

牛勢（市）大發

▨產品年代：2009年

▨製作：洪士翔設計＋春池玻璃工藝師傅製作

此作品為牛年的應景玻璃藝品，交織抽象與具象手法，百分之百純手工創作不使用模具；清澈的玻璃質感、蓄勢待發的體態，象徵著不畏困境低頭，勇往直前的鬥志。

安新輕質節能磚

■產品年代：2013年　■研發人：吳庭安

「安新輕質節能磚」能阻絕熱源和聲音，可應用於建築、隔音及防火材料上。質輕，重量只有傳統磚的1/8，且施工迅速，已得到新加坡TUV兩小時防火認證及綠建材標章。

同心羊

■產品年代：2012年　■製作：春池玻璃工藝師傅

「同心羊」作品是以熔融流動的玻璃膏塑形出羊頭及圓潤身軀，有著祥和討喜的表情以及圓滿的身軀；一對羊也適合送新人禮物或作家庭擺飾，意喻一家人同心建構美好的生活。榮獲2012年臺灣優良工藝品入選作品。

新竹300・143玻璃杯組

■產品年代：2018年

此為「W春池計畫」之一，與新竹市政府合作，為「新竹300博覽會」推出專屬的143玻璃杯，以SEE YOU TOMORROW象徵新竹300年的過去、現在和未來。「143玻璃杯」是指容量僅為143毫升的啤酒杯，源於1940年中日戰爭時，啤酒釀造量銳減，專賣局藉此控制啤酒的消耗量。1瓶啤酒可以裝滿6個143毫升的玻璃杯，象徵臺灣人民在艱難困苦之中，也不忘分享共好的精神。

經營會客室。

主人：吳庭安

■ 請問春池玻璃目前工藝技術傳承的狀況？

老師傅的工藝傳承有兩個最大的困難點，一是被自動化機臺取代，就像現在IKEA家具很多都是自動化機臺製作的。另一個困難是傳承技術，現在年輕人不太願意學習，經常會有斷層產生。老師傅的工藝是具有溫度的，但他們創作出來的藝術玻璃可能不是這個世代所需要的，所以目前正在推行的「W春池計畫」，就是將新銳設計者拉進來作為創新思維的起點。過去我們的需求都是在消耗資源，但現在「W春池計畫」要做的，是讓未來的需求也能變成一種新的創造。

■ 春池玻璃是否有新材料創新研發？

太陽能板也是我們研發的一個面向，其困難點在於材料的分離，跟LCD有點像。目前因為公司處理LCD玻璃的部分，所以與太陽能板技術有些關聯性。

■ 春池玻璃目前總共有哪些產品類別？產品特色為何？

春池的產品包括：回收玻璃與原物料、科技建材、窯爐與耐火磚、玻璃製品、藝

228

術琉璃。其中建材是很重要的一個部分，如「亮彩琉璃」、「安新輕質節能磚」，都是從不同的玻璃特性中創造出來的價值。

■ 春池玻璃接班人的栽培計畫為何？

我的父親是公司創辦人，如果父親還能在公司管理，就交由他繼續做下去。很多人以為我有接手的想法，但其實我從來沒有當接班人的念頭。在大公司待過就知道，當進入一個新公司從業，就應該依照公司的制度執行，而不要有把自己當成是第二代的想法；尤其是想做的事情，別人還無法認同時，就不要那麼急，應該先拿出成績，再往下一步走，才有辦法創造出價值。

■ 春池玻璃主要營銷通路有哪些？

在行銷部分基本上是透過業務網絡去推廣，並未設點行銷。除了觀光工廠，我們也跟一些通路合作，例如文博會等，配合活動做產品推廣販賣；也在昇恆昌的銷售據點、臺北一〇一有上架販售。未來仍不確定會設立自有品牌通路，而是專心將目前的規劃做好，因為如果本質沒有做好，直接做品牌通路也沒有意義。

■ 請問春池玻璃未來發展的願景為何？

以長遠目標來說，就是產業永續發展以及循環經濟；讓大家想到回收玻璃，就會聯想到春池。「W春池計畫」串聯起每個環節，從回收玻璃原料交由師傅製作成品，再回到市場，最後再回收，就能形成不斷的循環──這是重要的循環經濟商業模式。如果能夠成功，對臺灣來說就是能走入國際市場非常關鍵的一條路。

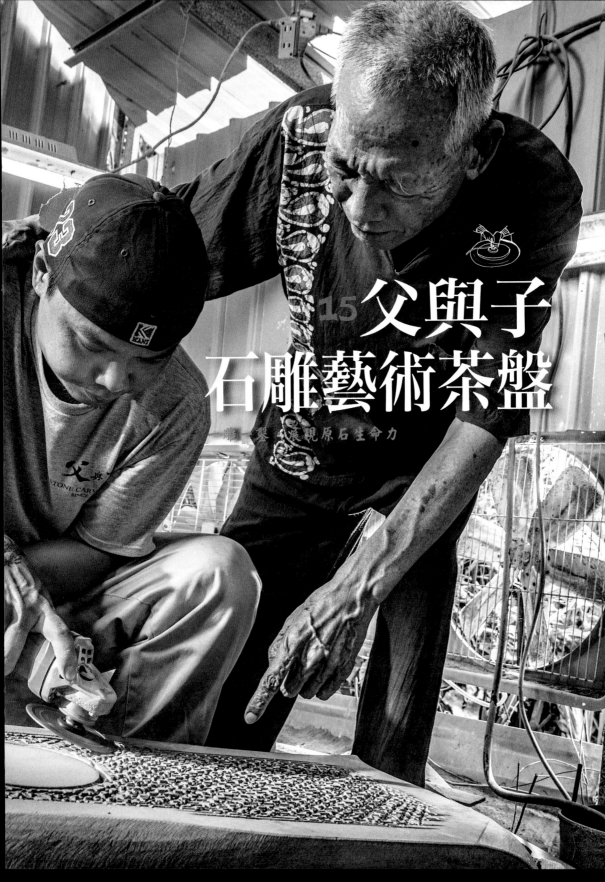

15 父與子
石雕藝術茶盤

鑿．磨　展現原石生命力

南投埔里鎮內的眉溪，以盛產質地堅硬的黑膽石、龜甲石與雙色石心石聞名，這些紋路奇特的石材，經由當地工藝家巧手創作，成為獨一無二的工藝品，石茶盤更是亞洲地區獨有的工藝類型。其中已有二代傳承的「父與子石雕藝術茶盤」，不僅看得見品牌未來的延續性，也以屢獲全國性競賽獎項的實力贏得好口碑。

臺十四線省道往埔里方向的中山路四段一帶，沿途皆是石雕家的創作展示園地，「父與子石雕藝術茶盤」是其中之佼佼者。雖然二○一二年才正式創立品牌，在臺灣石茶盤工藝領域裡算是後起之秀，但從父輩陳世昌開始做石雕以來，其實已有四、五十年的從業經驗，第二代陳永裕亦投入十年光陰，近年父子頻頻在各項工藝競賽中得獎、嶄露頭角，二代聯手所展現出的實力讓人不容小覷。

石雕技藝傳承，父子相互切磋

提起從事石雕的歷史，對陳世昌來說像是一輩子的事。早年他以雕刻廟宇的傳統石雕為主，廟宇南北各式或粗獷、或細膩，手路各不同，但線條間都須精準且馬虎不得，才能雕鑿出傳神而大氣的作品，因而奠定了紮實的石雕技能。一九八五年陳世昌當兵退伍後，轉做景觀石雕，成立「甲子景觀石雕工作室」，會有此轉變，他說是因有感廟宇石雕要遵循傳統規則，不能自由發揮；加上廟宇漸漸從大陸找代工，工作機會變少，所以轉做主題範圍較大的景觀石雕，如臺中亞哥花園、私人民宿，都有他的作品。有別於其他園藝石雕都是從東南亞進口模造成品，陳世昌則是利用臺灣在地的南投國姓砂岩石手工製作，放置時間越久，越有其獨特韻味，色澤溫暖而樸拙沉穩。

不過，市場的需求並不如預期中穩定美好，景觀石雕市場漸被中國大陸廉價的工資所取代，

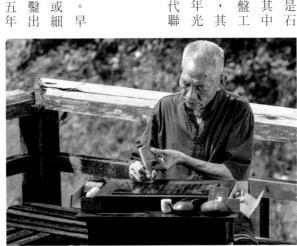

陳世昌早年以雕刻廟宇石雕奠定紮實的手藝。

2008年陳永裕回來助父親一臂之力。

九二一大地震後，生意更是一日不如一日；加上體力一年不如一年，動輒幾百公斤重的景觀石雕活讓陳世昌倍感吃力，因此二〇〇六年他決定把重心投入與生活相關的石雕茶盤創作，從石頭的挑選到製作全部一手包辦，也因為作工精細、價格公道，吸引許多愛石雅士找上門，更有將作品外銷到大陸、日本、歐美的經驗。

跳脫傳統，作品注入現代思維

第二代陳永裕是家中獨子，起初他並無承接父親衣缽的打算，後因陳世昌長期工作吸入太多粉塵，導致身體狀況欠佳，二〇〇八年陳永裕才決定回來助父親一臂之力，一邊做一邊學，就這樣玩出了興趣。由於年輕人思維較不受傳統框架束縛，二〇一一年陳永裕便以《茶經》、《星羅萬象》兩件石雕茶盤作品獲獎，其作品風格與父親的古典題材迥異，於是結合傳統和創新兩股力量的「父與子石雕藝術茶盤」品牌，便於二〇一二年誕生了。近年來一系列個人風格的石雕藝術茶盤，屢獲全國性獎項的肯定，讓「父與子」這塊招牌越擦越亮。

問起「父與子最具獨特性與代表性的工藝核心為何」？陳永裕謙虛的說：「其實大家的產品各有特色，都是以在地石材為主，工法也差不多，最大差別應該是在於我們的想法概念與設計造形。」

不按牌理出牌的陳永裕，這幾年的創作盡量找別人沒有做過的主題，利用柔軟、反摺等設計手法，嘗試讓石頭不是石頭，如二〇一四年的作品《紙箱情懷》，就是把石茶盤做得像瓦楞

紙箱；二〇一六年的作品《時代尖端》，石茶盤竟變身成電腦螢幕加鍵盤盤造形。從外觀、材質、肌理上創新，讓人第一眼看不出是茶盤，而像是一個擺飾，他說：「我們不是第一家做石茶盤的，所以希望突破傳統，我爸因他以前是做廟宇石雕的，所以會做一些簡單的龍意象浮雕，作品系列包括書本、琵琶、石木、月亮等主題；而我則是比較憑直覺創作。」充分展現出年輕一代的不同思維。

兼具實用與美感，排水要做好

「父與子」石茶盤除了著重造形藝術與收藏價值外，陳永裕說也要考量好不好用，他說：「石茶盤主要還是用來泡茶，並不只是純欣賞而已，所以我們很注重排水；有人是設計得很漂亮，但不好用。」他進一步說明茶盤排水最難做的地方，是流線坡度要設計好，這點必須靠經驗慢慢拿捏——做太淺水排不掉，弧度太深杯子放上去會傾斜，雖然看似簡單，學問其實很多，所以每一塊茶盤做好，都要經過幾番測試確認排水是否良好。

一般石茶盤的排水作法，是在石盤上鑿洞做凹槽、接一水管，然後再用石英粉將水管與茶盤接縫填起以防漏水。有的為了美觀，會保留石材整塊的完整度，所以從側面看不到水管凹槽，但會做一個墊片墊高以免壓到水管。也有不做排水孔的，像這幾年茶席、茶道流行採乾式泡法，茶盤等於「壺承」的功能，所以就不做排水。

不拘泥在地石材，展現原石之美

父與子茶盤所用的石材，除了有埔里在地的黑膽石、石心石；也有木紋石、玄武岩、花蓮墨玉等，陳永裕說，雖然在地石材有其吸引力，但應該要去找多元材質來發揮。「對我們而言，每一塊石材都有其美感，只要處理到位，紋路怎麼變都有特色。不同石材有不一樣的加工考量，如黑

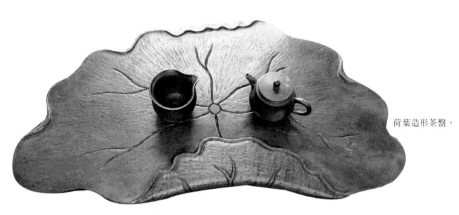

荷葉造形茶盤。

膽石，我們不會做太多的雕刻，因為結構容易脆裂，靠紋路表現就好；石心石質地較穩定、紋路少，所以適合雕刻，較不會搶走雕刻的主題。」

目前作品除了茶盤外，還有杯墊、香座、茶則、壺承、蓋置、巧雕等，將沉默的石材，賦予豐富的生命力與故事性。陳永裕說他們不做制式、死板的石雕茶盤，而是親手觸摸每一塊石材，感受出特有的肌理紋路，最後以純手工細細雕琢而成；即便是同一時間以同一概念做出來的茶盤，也會因石材紋路、手工的不同，讓每件茶盤作品都有其獨特性──這是他們與別人最大的不同，也是不變的品牌宗旨。

工藝一點訣

什麼是黑膽石？

黑膽石為內含石英的砂頁岩，色澤烏黑有如動物的膽汁而得名。早期又有「絲掛石」之稱，因形成過程中受到板塊擠壓，砂頁岩被石英貫穿，則在表面出現黑白交織的石英紋路。挑選黑膽石，要選顏色愈黑愈好，石英紋路分布均勻清晰，不要太雜亂。

黑膽石茶盤。

父與子
石雕藝術茶盤
三大特色

1　嘗試與新媒材結合

石茶盤的原料就是石材，但為求變化會應用其他媒材來做裝飾，如金屬錫，做成水滴狀；也有用銅錢來當作排水孔；或是運用層積竹，搭配在石茶盤兩側，兼具有收納功能。

2　實用、美感、收藏三者融合

致力研發實用與美感兼具的藝術茶盤，提升藝術融於生活的使用品味，讓每件作品都能完全展現「實用、欣賞、典藏」的獨特價值。造形兼具古典與現代，增添品茗樂趣，不僅深受消費者青睞，也廣為行家收藏。

3　每件作品都獨一無二

茶盤作品上的書法字是出自陳世昌之手，為以前做廟宇雕刻時所奠定的厚實基底，別人想模仿也學不來；每件作品都是父子親手從原石慢慢雕琢而成，沒有任何代工，成為作品獨一無二的特色。

陳世昌的書法字別具特色。

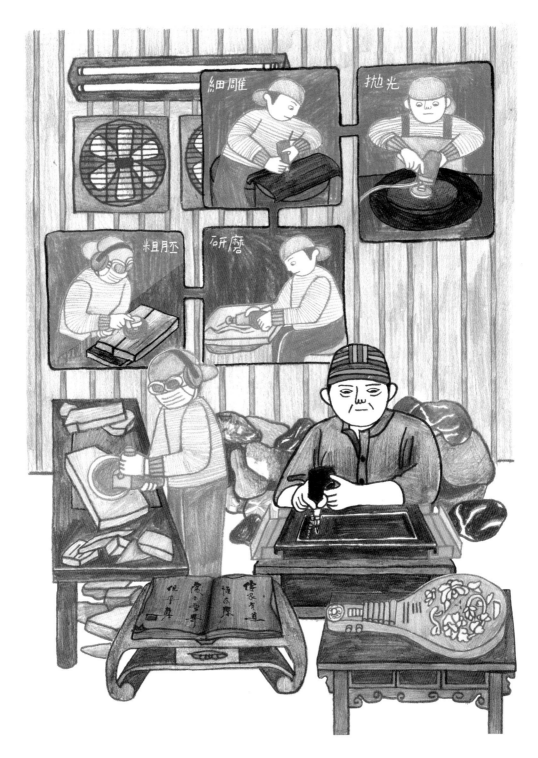

手路報恁知

從原石到茶盤的蛻變

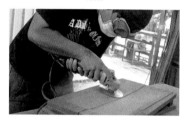
切割

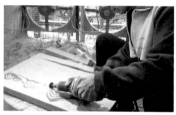
粗胚

研磨

細雕

拋光

原石依作品需求，先請工廠裁切好大小，再來做設計。

設計原則方向有二：若外型有一定條件，就依外型來做；另一是依照設計想法挑選適合的石板再進行裁切。然後依設計，運用粗胚、研磨與細雕的機械工具來處理。如果盤面要做亮的，最後要再拋光。拋光的作用，主要是呈現出石頭的紋路；如石頭沒有紋路，則不需要拋太亮，只需用手鑿出花紋即可。

整體而言，石茶盤最困難的工序在於設計做造形，連同想法，往往時間會超過一個禮拜；如果已有想法，至少需3-4天，小型簡單的茶盤則1-2天即可完成。

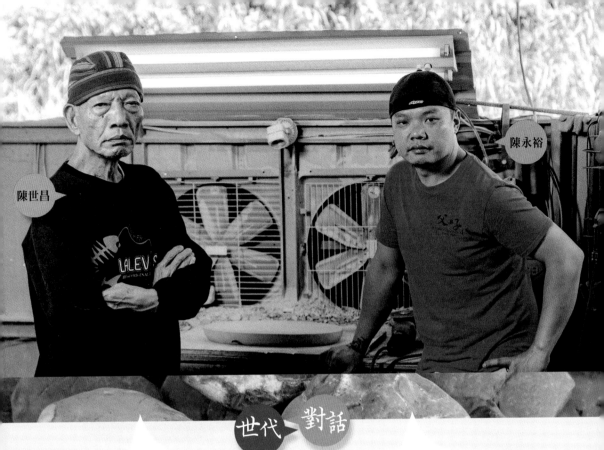

陳世昌

陳永裕

世代 對話

陳世昌 (父)

1955年生，第一代，1961年開始接觸石雕，
1985年成立「甲子景觀石雕工作室」。

我 16歲出來自己做，
以廟宇石雕為主，
1985年轉做景觀石
雕，一直到50歲後才
正式做石茶盤。石茶盤與景觀石雕作法最
大的不同，在於石茶盤面積小，注重的細
節較多；景觀石雕多為粗獷，是看氣勢
的，只要大方向出來即可，所以技術要轉
變。

我會叫永裕回來做，是因為景觀石雕的件
數大、粗重，有時會搬不動；而那時埔里
做石茶盤的風氣很盛，買家也很多，希望
他可以一起承接。事實上交出的成績，也
證明他做得很好。

我 是家中獨子，埔里高工電
工科畢業，退伍後在服務
業工作，直至2008年才跟
父親學做石雕。父親會教
導我一些基本技巧，如
機械的使用、切割方法，題材多讓我自由
發揮，並提供寶貴經驗，以避免創作上的
失敗。

我這幾年一直在比賽衝成績，2016年是得
獎最多、大豐收的一年。直至目前都還在
學習，如於國立臺灣工藝研究發展中心學
習巧雕，希望可將學到的技術融入茶盤設
計中。石雕創作是一條漫長的路，自己要
再更奮鬥、更精進，讓創作之路更寬廣！

陳永裕 (子)

1982年生，第二代，2008年開始與父親學做石雕，
2012創立「父與子石雕藝術茶盤」品牌。

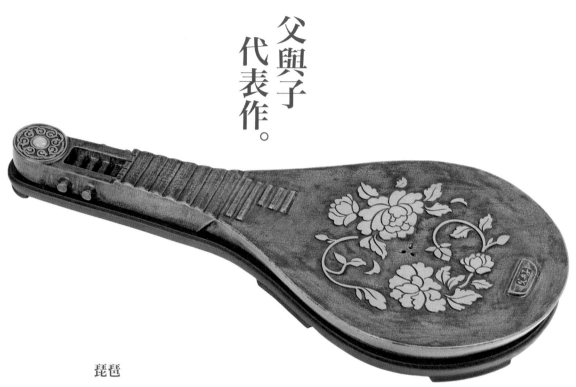

琵琶

■產品年代：2013年 ■設計者：陳世昌 ■使用材質：埔里石心石96x42x5cm

書本、琵琶、石磨系列的石茶盤是陳世昌的作品類型，呈現早期從事景觀雕刻在造形上的純熟技藝。以琵琶古琴為設計概念，不僅比例完美，更增添茶桌上的優雅氣息。

傳家有道

■產品年代：2015年 ■設計者：陳世昌 ■使用材質：玄武岩 57x35x4cm

仿書本的石茶盤造形古樸深具韻味，以陽刻技法刻上「傳家有道惟存厚，處世無奇但率真」書法字，此為陳世昌本人的書法字跡，成為獨一無二的作品。隱藏式出水口可接水管，體積大小適中，兼具觀賞與實用，讓人在飲茶的同時，也能欣賞文字的意涵與精湛的工藝技術。

萬象之眼

■產品年代：2016年 ■設計者：陳永裕
■使用材質：玄武岩 65x35x4cm

此茶盤造形主要取自大自然萬物柔美、立體的線條，運用震動雕刻做茶盤皺面處理，並以拋光技法表現石材既粗獷又細膩的特性，之後再上天然漆等步驟，完美呈現高貴典雅的質感。

時代尖端

■產品年代：2016年 ■設計者：陳永裕
■使用材質：玄武岩 50x33x4cm

利用石材可雕塑的特性，將石茶盤製作成與現代生活密不可分的電腦造形。作品為兩件組合而成，可分別拆開使用，主體螢幕是茶盤，適合溼泡品茗；鍵盤為臺座，用於乾泡置杯，再以影雕技法與複合媒材寶玉石點綴其中。特殊取材、維妙維肖的形體，有別於傳統的石茶盤創作。

時空密碼

■產品年代：2017年 ■設計者：陳永裕
■使用材質：玄武岩+竹+漆 60x35x4cm

「蘇州碼」，是一種隱藏商家販售祕密的獨特符碼，埔里早期即大量利用此種符碼進行各種商業活動。運用在地文化與石材可雕塑的特性，展現出富含文化特色與實用機能的形體；主體為石雕茶盤，適於溼泡品茗，兩側為天然漆竹材臺座，用於茶具收納或其它用途，讓藝術融入生活茗茶中。

經營會客室。

主人：陳永裕

■ 父與子主要營銷通路及客層為何？

我們做石茶盤在埔里地區算晚的，為了讓大家認識，這幾年積極在臉書上推廣，並參加比賽、展覽，漸漸打開知名度。主要銷售點以埔里中山路門市為主，其他優良展售點：臺灣北中南七處、中國大陸一處。

購買石茶盤的年齡層約在四十歲左右，比較喜歡傳統的樣式；而四十歲以下的客層，多喜歡有設計感的。大小茶盤我們都有做，以針對不同的顧客需求。目前可以從網路下訂，但因產品太大不好配送，且因單價高，還是希望客人能來現場購買，較不會有爭議。

■ 目前主要的技藝傳承方式為何？有無產學合作或其他的授課等育成計畫？

傳承教學不是我們現階段的目標，即使我們想教也要有人學才行。在所有傳統工藝行業裡，如果家裡不是做石雕的，年輕人很少會去接觸，多去學金工；再來石雕的工作重體力，環境吵且髒，所以年輕人不喜歡。別家店有收學徒，但我們沒有，也不刻意去收，因為石雕是一項很危險的工作。

242

■ 對於父與子品牌發展的願景？

石茶盤市場在臺灣來說應該算是飽和了，除了埔里以外，彰化二水、北部、南部都有人在做，我們算是埔里地區業者第一個做茶盤品牌的，每件作品都刻有「父與子」標籤，希望用品牌模式來經營商品，以與其他商家區隔。再來靠展覽、競賽來告訴消費者我們的資歷、起源，會比別人更有故事點。未來期待商品可以進入百貨公司、精品店，因為接觸到的客群是比較高階的。

工作室一景。

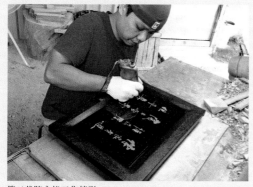

第二代陳永裕工作情形。

Q&A

附錄 工藝店家資訊

 那都蘭工作室

■創始年代｜2000
■地址｜花蓮縣秀林鄉秀林村秀林路11鄰40號
■電話｜03-8612213
■臉書｜www.facebook.com/NaDoLanstudio/
（工作室）
www.facebook.com/giapuna/（織布難）
■員工數｜3人
■銷售通路｜
店面：1家（工作室）
網路：花蓮原鄉e市集

■	大	事	年	表	■

2000／成立那都蘭工作室
2002／將博‧里漢投入織布工藝的行列
2007／將博‧里漢與媽媽那都蘭‧納嘎合作第一件作品《山豬不見了》；《山豬不見了》獲花蓮縣原住民手工藝創作競賽第二名
2007／花蓮縣原住民手工藝創作競賽計畫佳作
2009／花蓮觀光紀念品創意賽典藏組季軍
2011／洄瀾卓越文創獎文化創意產品組佳作
2016／將博‧里漢第一件創作作品《布難梭》正式推出
2018／得到耆老認同、儀式應允，將博‧里漢可使用傳統地織機來織布

 卓也藍染

■創始年代｜2005
■地址｜苗栗縣三義鄉雙潭村崩山下1-9號
■電話｜037-879198
■網址｜www.joye.com.tw/
■臉書｜www.facebook.com/indigo.dyeing.house
■員工數｜卓也總員工數約有80人，其中卓也藍染30人
■銷售通路｜
店面：苗栗三義店、宜蘭傳藝店、臺南林百貨、臺南藍晒圖園區、臺北誠品南西店&信義店（餐飲+商品複合店）
網路：卓也藍染 Indigo Dyeing House、Pinkoi購物網、Yahoo奇摩拍賣店鋪等

■	大	事	年	表	■

2002／成立卓也小屋度假園區
2004／成立草木染手工坊，開始嘗試在園區內種植藍草
2014／建置藍草作業園區，以機械代替部分耗力工序
2014／《千里眼、順風耳》蠟染作品，入選「Hidden Ar來尬藝」草根VS.文創設計徵選活動
2015／成立卓也藍染品牌
2016／《臺灣藍神系列》入選臺灣優良工藝品良品美器
2017／《汪洋系列暖簾》、《山嵐柬景床飾組》入選臺灣優良工藝品良品美器
2017／宜蘭傳藝中心「卓也藍染館」重新開幕
2017／於杭州創藝設計中心成立「卓也藍染快閃店」（9-12月）
2018／拓點臺北誠品南西店&信義店、臺南藍晒圖園區
2019／預計成立「臺中卓也藍染旗艦店」

立晶窯

- 創始年代｜1995
- 地址｜新北市鶯歌區重慶街64號
- 電話｜02-26791356
- 臉書｜www.facebook.com/lijinkiln.fans/
- 員工數｜4人
- 銷售通路｜
店面：1家（鶯歌直營店）
其他：寄售點有臺北富錦樹、永康街一針一線和信義誠品等。專案客製，包括日本料理店三井、公賣局、富錦樹選品店等

▨	大	事	年	表	▨

1995／成立「立晶窯」陶藝研究室
1996／受邀參加日本彩炎會第六回同人展
1997／作品《翡翠》榮獲日本第二回亞洲工藝特別大賞、受邀日本福岡市美術館亞洲陶藝展
1998／開設立晶窯直營店於鶯歌
2005／榮獲國家優秀青年獎章
2006／參加國立歷史博物館全國現代陶藝聯展
2007／參加總統府陶藝特展
2008／參加鶯歌陶瓷博物館現代陶藝展
2009／參加日本京都市美術館臺日交流展
2010／榮獲日本國立新美術館未來展特選賞
2011／中國國家博物館名人廳永久展示、中國陶瓷設計大師上海一號美術館評審展
2014／參加上海國際柴燒雙年展
2015／參加韓國國際陶藝雙年展
2016／參加佛光山美術館兩岸陶藝展
2017／參加中國陝西國際陶藝工作營

安達窯

- 創始年代｜1976
- 地址｜新北市鶯歌區建國路401號
- 電話｜02.26796285
- 網址｜www.anta.com.tw
- 臉書｜www.facebook.com/antapottery/
- 員工數｜約30人
- 銷售通路｜
店面：直營店8家，包括：鶯歌旗艦館、鶯歌老街二館、臺北永康店、臺北中山店、新北九份店、新北九份二店、新北九份三店、廣州啟秀店
網路：Pinkoi、icook（愛料理）、Creema、FB粉絲頁
其他：客製訂單－外交部、昇恆昌、故宮、晶華酒店等

▨	大	事	年	表	▨

1976／成立安達窯
1981／設立廠房，落腳鶯歌鎮永昌街185號，從事陶瓷佛像生產外銷
1983-1990／轉型生產日用陶瓷
1992／安達窯第一個青瓷杯誕生
1993／首次參加鶯歌陶瓷展，並以自有品牌之姿展出
1994／與晶華酒店合作贈賓客之禮品
1995／第一間直營門市成立
1998／開發手工浮雕掛飾
1999／擴充原有設備，觸角延伸至營業餐具之設計生產
2002／著手藝術陶瓷生產，豐富原有生產線
2003／「臺灣之美」手繪系列誕生
2007／與故宮合作開發系列商品，於故宮販售
2008／產品設計加入更多年輕元素，開發一系列文創設計小物
2009／《四季和茗－春萌、夏鳴、秋參、冬尋》獲得金點設計標章、優良工藝品
2013／獲得「臺灣製MIT微笑產品驗證書」

 元泰竹藝社

■ 創始年代｜1981
■ 地址｜南投縣竹山鎮頂橫街1-1號
■ 電話｜049-2658681
■ 網址｜www.bamboobrush.com.tw/
■ 臉書｜www.facebook.com/ybamboo557
■ 員工數｜8人
■ 銷售通路｜
店面：1家（元泰職人工房）
其他：臺北、桃園、臺中、南投、嘉義、臺南、高雄、宜蘭、花蓮設有展售商店；香港、馬來西亞、法國巴黎也有經銷點

■	大	事	年	表	■
1981／第一代林吳滿從事竹耳扒代工					
1987／第二代正式成立「元泰竹藝社」					
2010／第三代林家宏回竹山接手家族產業					
2015／研發出竹牙刷產品					
2016／成立「元泰職人工房」門市					
2017／推出竹吸管產品					

 光遠燈籠

■ 創始年代｜1963
■ 地址｜南投縣竹山鎮延平二路11號
■ 電話｜049-2642394
■ 網址｜www.ever-shine.com.tw/
■ 員工數｜十幾位（含外包）
■ 銷售通路｜
店面：1家（觀光工廠門市）
網路：可於網路平臺下單訂購
其他：電洽或其他經銷商店約有100-200家

■	大	事	年	表	■
1947／第一代謝亦熄來臺，從事福州式油紙傘的工作					
1963／謝亦熄轉向學習燈籠製作技術					
1977／遷移至竹山工業區成立光遠燈籠公司					
1979／第二代謝志成承接					
1981／光遠燈籠獲得全國花燈比賽第一名					
1990／燈籠結構改良得到兩項專利					
1997／全國文藝季製作直徑530公分全國最大燈籠					
2006／第三代謝雅純進入光遠公司					
2010／轉型成為全臺唯一的燈籠觀光工廠					

☞ 永興家具

- ■ 創始年代｜1958
- ■ 地址｜臺南市仁德區二仁路一段315巷50號
- ■ 電話｜06-2661116
- ■ 網址｜www.yungshingfurniture.com.tw/
- ■ 員工數｜臺灣區50人（全部220人）
- ■ 銷售通路｜
- 店面：兩岸約有30多家店，分有直營與加盟店
- 網路：家具產品無網路銷售，文創商品有
- 其他：另有與設計師合作銷售

■　　大　事　年　表　　■

1958／成立「茂興家具」
1962／移址臺南市康樂街，更名「永興家具」
1971／改組為「永興祥木業股份有限公司」
1998／成立深圳「永興祥綜合木業廠」
1999／於高雄市成立「青木堂現代東方家具」
第一家門市
2001／於上海成立「青木堂現代東方家具」中
國區第一家門市
2005／「臺南‧家具產業博物館」正式開館，
推動成立「臺灣家具產業協會」
2008／成立「永興家具事業集團總管理處」
2008／《琴瑟和鳴》獲經濟部工業局頒發
G-Mark優良設計產品認證
2010／《對話長凳》獲臺灣工藝競賽創新設計
組三等獎
2012／《聚散‧榫接桌》獲波蘭華沙國際發
明展（International Warsaw Invention Show
"IWIS"）銀牌獎
2013／《Unlock榫卯名片盒》獲臺灣優良工藝
品評鑑C-Mark優良工藝品標章
2014／《三角‧棚》獲IFDA日本旭川國際家具
設計競賽入選獎
2015／《原易高腳桌》獲臺灣優良工藝品評
鑑一良品美器機能獎
2016／「青木工坊」旗艦店開幕
2017／《分享家》獲陳設中國晶麒麟獎優秀獎

☞ 廣興紙寮

- ■ 創始年代｜1965
- ■ 地址｜南投縣埔里鎮鐵山路310號
- ■ 電話｜04- 92913037
- ■ 網址｜www.taiwanpaper.com.tw
- ■ 臉書｜www.facebook.com/taiwanpaper/
- ■ 員工數｜近40人
- ■ 銷售通路｜
- 店面：1家（採複合式經營，包括：臺灣手工紙
- 店、觀光工廠、PAPER菜‧菜倫紙專賣店、埔里
- 紙業產業文化館）
- 網路：有網站及臉書
- 其他：客製訂單，包括企業團體與藝術家個人

■　　大　事　年　表　　■

1965／黃耀東於埔里創立「廣興製紙加工所」
1973／易名「廣興造紙廠」，開始手工宣紙的
內銷
1991／成功研發高品質手工宣紙，以「廣鴻興
有限公司」開始外銷日韓市場
1995／黃煥彰正式接班。發表「惜福又逢春」
宣紙
1996／成立臺灣第一家手工造紙觀光工廠
1999／與雲林科技大學於廣興紙寮舉辦全國教
師紙藝研習營九二一大地震，參與埔里產業觀光
促進會、各行政單位的災區各項重建活動
2009／獲選經濟部工業局優良觀光工廠
2011／成立自然造紙創庫、PAPER菜專賣店
2012／菜倫紙通過「ISO 22000 / HACCP」驗證
2013／榮獲第三屆國家產業創新獎文創育樂產
業組織類
2014／受法國孔泰民俗文化與建築博物館邀
請，參與「紙—亙古而長久」世界手抄紙展
2015／與臺科大產學合作，產品設計「救命
紙」Tea Paper， 榮獲「德國紅點設計獎」
2016／「救命紙」Tea Paper 榮獲寧波文博會首
屆「創意中華」金獎

意念工房

- ■創始年代｜1986
- ■地址｜新竹縣竹東鎮中豐路三段632號
- ■電話｜03-5942270
- ■網址｜www.smangus.com.tw/
www.vuca-design.com/
- ■臉書｜www.facebook.com/www.smangus.com.
tw/
- ■員工數｜25人
- ■銷售通路｜
店面：1家（竹東總店）
網路：意念官網及vuca design

■	大	事	年	表	■

1986／范光明創立光明木藝社，轉型為木藝創
作
1994／光明木藝社搬遷至竹東並將事業交棒范
揚田
1997／創立「司馬庫司木業有限公司」
2002／更名為「意念工房有限公司」
2002／「木言木語」首展於金廣福文教基金會
2005／「善為銘木 有無之間」於新竹縣文化局
展出、「大洋洲國際木雕藝術交流展」聯展於三
義木雕博物館
2007／「人間清觀 當水遇到陶」聯展於新北市
鶯歌陶瓷博物館
2009／「故宮文創系列活動茶事展演」聯展於
國立故宮博物院
2010／「臺灣木集・細水長流—建國百年特
展」於臺東美術館展出
2013／「風華覺起」與中華花藝協會聯展於新
竹美術館、「臺灣木工藝傢具展」聯展於國立臺
灣工藝研究發展中心
2017／成立VUCA生活小物品牌

德豐木業

- ■創始年代｜1945
- ■地址｜南投縣竹山鎮延平一路2號
- ■電話｜049-264-2094
- ■網址｜www.tefeng.com.tw
- ■員工數｜34人
- ■銷售通路｜
店面：1家（竹山總店）
其他：河邊生活、臺灣好店、建築師、建商、營
造廠

■	大	事	年	表	■

1945／第一代李有得創立
1977／第二代李成宗繼承，於竹山工業區擴廠
1998／第三代李文雄接手，規劃居住環境與傳
統生活工藝的結合
2010／成立「無名樹」品牌
2012／「那瑪夏民權國小圖書館」榮獲得第一
屆高雄厝綠建築大獎
2013／「五木杯墊組」榮獲臺灣優良工藝品時
尚設計獎
2015／與The One南園合作，進行日本建築大師
隈研吾在臺的首件創作「風檐」
2016／與大藏聯合建築師事務所合作「池上車
站」改建工程案
2018／民宅「半半齋」榮獲臺灣住宅建築獎首
獎

谷同金

- ■創始年代｜1981（谷橋）2015（谷同金）
- ■地址｜臺中市豐原區三和路354巷125弄51號
- ■電話｜04-25345106
- ■網址｜www.goodgold.com.tw/（谷同金）
- ■員工數｜5-6人
- ■銷售通路｜
- 其他：國立臺灣工藝研究發展中心賣店、臺北當代工藝設計分館、國家禮品館寄售

■ 大 事 年 表 ■

1981／「谷橋工業社」創立
1988／擴廠更名為「谷橋工業股份有限公司」
2001／《鐵甲武士》獲日本AMADA金屬技能競賽銅賞、AMADA賞
2010／《謙卑》獲臺北花博爭豔館花藝（器）設計票選人氣季軍
2013／《昇華》及《謙卑》獲臺灣優良工藝品良品美器評鑑時尚獎、機能獎
2014／建立「谷同金」品牌，跨足文創領域
2015／成立「丞創股份有限公司」
2015／臺中燈會展出《揚高望遠》等十一大項展品；《向故宮取經系列》獲臺灣優良工藝品造形獎
2016／《四季風采－春、夏、秋、冬》及《裙擺搖搖》獲創意臺中文創商品優選
2016／北投溫泉博物館「浸北投·藝想無限」策展執行
2017／於臺中大里軟體園區Dali Art藝術廣場展出《想象力》、《鐵鷹悍將》作品
2018／大鵬灣國家風景區大型《鮪》裝置設置完成、受文化部邀約至桃園國際機場藝廊展出

天冠銀帽

- ■創始年代｜1998
- ■地址｜臺南市北區文賢路292巷75號
- ■電話｜06-2582686
- ■臉書｜www.facebook.com/tian.guan27/
- ■員工數｜3人
- ■銷售通路｜
- 店面：1家（天冠銀帽藝品社）

■ 大 事 年 表 ■

1998／成立「天冠銀帽」
2003／榮獲「第三屆國家工藝獎」金工類佳作、「第十一屆臺灣工藝設計競賽工藝之夢」金工類入選
2004／榮獲「93年府城美展」銀器類第一名、獲頒「臺灣創藝」創意產品認證
2006／獲頒「臺灣工藝之家」、榮獲「第六屆國家工藝獎」金工類佳作
2009／參加臺灣工藝時尚法國巴黎家飾展
2010／以《臥虎藏龍》燈飾赴義大利米蘭參加國際家具展
2010／以《風的線條》、《雙龍銀燈》及與設計師姚昱合作的《銀影》等赴法國羅浮宮參加第19屆國際文物展
2014／《蘇府柳銀》銀飾榮獲「良品美器—臺灣優良工藝品評鑑」入選；《風的線條》入選「良品美器—臺灣優良工藝品評鑑」造形獎
2015／《銀絲新芽壺組》榮獲「良品美器—臺灣優良工藝品評鑑」入選
2016／《飛翔》銀飾榮獲「良品美器—臺灣優良工藝品評鑑」美質獎
2017／設立「天冠工藝美學館」

春池玻璃

- ■創始年代｜1981
- ■地址｜新竹市牛埔路 176 號
- ■電話｜03-5389165
- ■網址｜springpoolglass.com/
- ■員工數｜120人
- ■銷售通路｜

店面：1家（觀光工廠）

其他：昇恆昌、臺北101等銷售據點

■	大	事	年	表	■

1981／成立「春池玻璃實業有限公司」

1999／成立「臺寶玻璃」，研發環保綠建材產品「亮彩琉璃」

2002／成立「宜興玻璃科技」處理 LCD 廢玻璃

2004／亮彩琉璃的玻璃顆粒材料製造方法，取得中華民國及中華人民共和國發明專利證書

2007／將傳統燒瓦斯、重油的八卦窯爐改成全電式玻璃熔融爐

2008／創立SEG春池電融手工玻璃設計品牌

2011／設立「春池綠能玻璃觀光工廠」

2013／「AH Block 安新輕質節能磚」研發成功

2015／安新輕質節能磚通過新加坡、德國TUV相關認證

2016／蔡總統英文稱春池玻璃為臺灣「循環經濟」之典範

2017／推行「W春池計畫」

三和瓦窯

- ■創始年代｜1920年代
- ■地址｜高雄市大樹區竹寮路94號
- ■電話｜07-6512037
- ■網址｜www.sanhetk.com.tw/
- ■員工數｜18人
- ■銷售通路｜

店面：1家（磚賣店）

網路：三和瓦窯官網、PINKOI

其他：各書店、百貨、地方文化館、文創小店寄售點約有20多家

■	大	事	年	表	■

1918／許安然創建「順安號煉瓦場」登記始業

1928／廠名更名「源順安煉瓦場」

1963／瓦廠改名「三和瓦廠」

1988／「三和瓦廠」成為高雄大樹僅存的瓦窯場

1993／第四代窯主李俊宏承接三和瓦廠的營運重責

1997／成立「瓦窯文化志工團隊」推廣磚瓦文化

2007／成立「大樹鄉瓦窯文化協會」

2008／建立「磚賣店」文創商品展售店面

2011／成立文創設計公司，建立文創品牌「三和瓦窯」

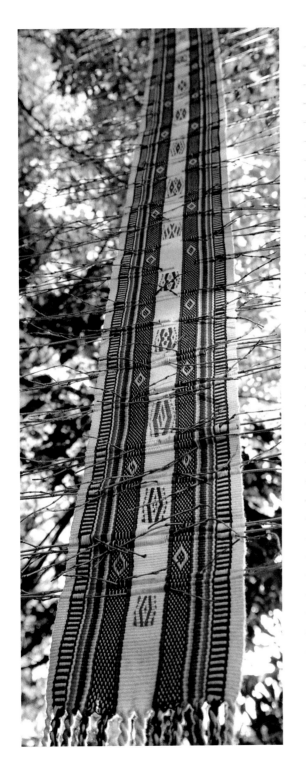

父與子石雕藝術茶盤

■創始年代｜2005
■地址｜南投縣埔里鎮中山路四段131號
■電話｜049-2917042
■臉書｜www.facebook.com/npsa99/
■銷售通路｜
店面：1家（埔里門市），臺灣及中國大陸皆有
展售店家可蒞臨參觀

■	大 事 年 表	■

1961／陳世昌小學畢業後開始接觸石雕

1971／陳世昌正式投入廟宇傳統石雕製作

1985／陳世昌轉型做景觀石雕，成立「甲子景
觀石雕工作室」

2008／第二代陳永裕開始跟父親學習石雕技
法，並投入創作

2011／《茶經》獲南投樹石雅品大展石雕組銅
牌獎、《星羅萬象》獲第十六屆大墩美展工藝類
入選獎

2013／《人生幾何》、《琵琶》、《耕讀傳
家》分別獲明潭松韻樹石大展石雕組金、銀、銅
牌獎

2015／《傳家有道》獲臺灣工藝競賽創新設計
組佳作獎

2016／《時代尖端》獲第十七屆礁溪美展立體
工藝類入選獎、《書卷禪風》獲第十七屆玉山美
術獎工藝類第一名、《萬象之眼》獲臺灣優良工
藝品良品美器評鑑入選獎、《創藝系列》獲明潭
松韻樹石大展石雕組銀牌獎

2016／《豆福板》、《秋意濃》、《落葉歸
根》獲石雕組銅牌獎；《豐收》獲第四屆中華工
藝優秀作品獎玉石雕類金獎

2017／《時空密碼》獲第十八屆玉山美術獎工
藝類入選獎、《懷舊年代》獲臺灣優良工藝品良
品美器評鑑入選獎

圖片來源 　除以下特別註記外，其他皆為本團隊攝影。

■卓也藍染
　P.16、22、23、25、26、27（右下&左下）、
　30、31、32、34、35、36（上&下）
■安達窯
　P.64、65
■光遠燈籠
　P.89（左上）、90、91、93（上排1-4）、96、97（上&下）、
　99（下）
■永興家具
　P.130、131、133、134、135（右上&左上&左下）、
　136、138（下）、140、141
■德豐木業
　P.144、148、154、155（上&中）
■意念工房
　P.15、P.158、163（右上）、164、166、167、168（中&下）
■谷同金
　P.192、195（圖1-5）、198（下）、199
■三和瓦窯
　P.211、212、213
■春池玻璃
　P.219（右上）、227（左上）、228（上）
■父與子石雕藝術茶盤
　P.230、232、233、236（下）、238、239、240、241、
　242（中）、243（下）

文稿撰寫

■張尊禎：卓也藍染、那都蘭工作室、光遠燈籠、元泰竹藝社、
　　　　　永興家具、谷同金、春池玻璃、父與子石雕藝術茶盤
■黃小靖：安達窯、立晶窯、廣興紙寮
■陳明輝：德豐木業、意念工房、三和瓦窯
■張淑卿：天冠銀帽

國家圖書館出版品預行編目(CIP)資料

職人魂 創新路：15個工藝品牌的進化之道 / 張尊禎等撰文. -- 初版. -- 南投縣草屯鎮：臺灣工藝研發中心, 2018.12
面；　公分
ISBN 978-986-05-8043-3(平裝)

1.工藝設計 2.工藝美術

960　　　　　　　　　　107022233

職人魂・創新路 | 25 個工藝品牌的進化之道

指導單位◆文化部

出版單位◆國立臺灣工藝研究發展中心

發行人◆許耿修

監督◆陳泰松

策劃◆林秀娟

編審委員◆翁徐得、鄧婉玲、簡榮聰、賀豫惠（依姓名筆劃排序）

行政編輯◆陳淑宜

地址◆南投縣草屯鎮中正路573 號

電話◆049-2334141

傳真◆049-2356593

網址◆http://www.ntcri.gov.tw

製作發行◆遠流出版事業股份有限公司

發行人◆王榮文

編輯製作◆台灣館

總編輯◆黃靜宜

行政統籌◆張詩薇

執行主編◆張尊禎

撰文◆張尊禎、黃小靖、陳明輝、張淑卿

攝影◆楊雅棠、張尊禎、黃小靖、陳明輝、張淑卿

插圖繪製◆嚴芷婕

美術設計◆張小珊

行銷企劃◆叢昌瑜

地址◆臺北市南昌路二段81號6樓

電話◆02-23926899

傳真◆02-23926658

郵政劃撥◆0189456-1

著作權顧問◆蕭雄淋律師

輸出印刷◆中原造像股份有限公司

出版日期◆2018年12月（初版一刷）

ISBN◆978-986-05-8043-3

GPN◆1010702507

定價◆380元